DESAYUNO PARA DOS

MICHAEL ZEE

100
RECETAS
PARA EL
COCINERO
ENAMORADO

Mark, sin ti no habría
simetría, no habría nadie
para el que preparar el
desayuno ni ninguna razón
para salir de la cama.

Eres mi mejor amigo,
mi amor.
¿Te casarás conmigo?

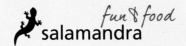
fun & food
salamandra

ÍNDICE

Este libro se ha organizado por husos horarios. Empieza con
el que corresponde a nuestro hogar, el de Mark y mío, en Londres,
y sigue hacia el oeste hasta dar la vuelta al mundo. Así, en el
primer capítulo, aparecen juntas recetas de Reino Unido, Portugal,
Marruecos y Nigeria. En esta franja de territorio que va de polo
a polo, atravesando continentes, religiones y estaciones, millones
de personas se levantan todos los días, más o menos a la misma
hora, para desayunar. No entro a valorar qué significa para ellas
«desayunar»; sólo quería reunir unas cuantas recetas y mostrarlas
de un modo que tuviera sentido, aunque tal vez no lo tenga.

INTRODUCCIÓN

El amor te lleva a hacer las cosas más absurdas. Por amor, todos hemos hecho o dicho alguna tontería de la que luego nos hemos arrepentido. Pero, a veces, del amor nacen cosas maravillosas. Quiero creer que este libro es una de ellas.

Cuando empecé a poner la mesa del desayuno de forma simétrica para fotografiarla, nunca pensé que llegaría hasta aquí, ni que aprendería tantas cosas por el camino. Aún me sorprende que me haya dado la oportunidad de escribir un libro. Con franqueza, nunca hubo una motivación gastronómica, ni la voluntad de conseguir un montón de seguidores; de hecho, en la época en que hice las primeras seiscientas imágenes estaba dando clases a tiempo completo en el museo Victoria and Albert de Londres.

Tampoco es una obligación, en realidad lo hago para pasar tiempo de calidad con mi pareja.

Mientras escribía este libro aprendí unas cuantas cosas.

En primer lugar, que a lo largo y ancho del mundo la mayoría de la gente es maravillosa. Más allá de fronteras políticas, relaciones históricas o rasgos físicos, e incluso siendo desconocidos —aunque casi todos ellos son ahora grandes amigos—, todas las personas con las que contactamos se tomaron muy en serio la propuesta de mostrarnos cómo cocinan sus platos preferidos y se sintieron halagadas por nuestro interés. Me gusta la gente. Me encanta conocer gente nueva y que el amor haya despertado mi curiosidad por lo que comen y su forma de compartirlo con los demás.

En segundo lugar, aprendí que la comida es un tema condicionado en gran medida por la política. Basta con pedir un *Full English* en Glasgow, un capuchino por la noche en Italia, o poner en duda los orígenes del *shakshuka* con un israelí para darte cuenta. La comida es importante porque nos define como individuos, muestra nuestras preferencias, pero también porque representa una identidad colectiva. Por eso, escribir este libro ha sido un reto. Y no sólo por el esfuerzo que ha supuesto encontrar las mejores recetas, sino también por tratar de hacerlo sin molestar a nadie. Espero haberlo conseguido.

Algunas recetas son fáciles de ubicar, pero otras desafían los límites políticos y geográficos. He aprendido que no existe una definición de lo que es o debería ser un desayuno. Cito a Mas-simo Montanari, uno de los mayores expertos en historia de la alimentación: «Dices "desayuno" y te parece algo obvio.» Pero en mi cuenta sigo recibiendo el mismo comentario casi todos los días: «Esto no es un desayuno.»

Cada vez que cuelgo algo me llegan un montón de comentarios; es lo normal en las redes sociales, pero éste es uno de los que más me molesta. Y no porque los que lo dicen estén equivocados —no es exactamente su «idea» de desayuno—, sino porque no son capaces de ver más allá. Aunque mis tradiciones refuerzan lo que para mí es normal, me encanta saltarme los parámetros de lo que se considera «normal». La mayoría de las tradiciones no son universales, pero, en general, no sentimos curiosidad por conocer otras costumbres. Así que este libro intenta compartirlas.

Lo que las redes sociales parecen hacer a la perfección, los libros lo han hecho durante siglos, aunque sin duda mucho más despacio. A simple vista podría parecer que lo digital y lo analógico funcionan cada uno por su lado, pero en realidad se complementan más de lo que creemos. Desde un principio quedó claro que yo mismo haría todas las fotografías del libro con mi iPhone. Éste es el hilo que conecta mi cuenta de Instagram con el objeto que ahora mismo tienes en las manos.

La mayoría de nosotros llevamos un *smartphone* en el bolsillo, pero ¿somos conscientes de su potencial para cambiar nuestra forma de alimentarnos y relacionarnos con la comida?

El origen de nuestras costumbres culinarias está vinculado a nuestras respectivas culturas, de modo que tiene sentido que un desayuno típico de la India sea picante y que en China incluya té. Estos hábitos se han ido estableciendo a lo largo de los siglos. Sin embargo, la globalización está cambiando el concepto de «tradición» y su significado. Desde mi teléfono puedo ver en tiempo real lo que una persona está desayunando en Hong Kong. A mis padres les parece algo increíble. Para mis antepasados sería cosa de brujería.

Creo que el hecho de ser un hombre gay, de clase trabajadora, del norte, medio escocés y medio chino, es razón más que suficiente para cuestionarme qué es la tradición. E incluso algo más importante: ¿por qué debería consentir que la tradición me dicte cómo tengo que vivir? No hace falta ser una mezcla de razas

para plantearse esta pregunta. Yo he crecido con un revoltijo de comida de distintas culturas en mi plato; sí, todas a la vez y mezcladas (sin ánimo de escandalizar a nadie, así se hacía en casa de los Zee). Y me imagino que hoy en día, en esta sociedad cada vez más cosmopolita, mucha gente vive del mismo modo.

En cuarto lugar, he aprendido a no forzar a nadie. Si no te gusta desayunar, no puedo obligarte a que te guste, ni sermonearte con sus virtudes nutritivas y saludables. Si te pones malo sólo de pensar en comer lo mismo que tu pareja, no tienes por qué hacerlo. ¿No te gusta el té? Bueno, peor para ti, pero ¡no pasa nada! Quiero que mis recetas te inspiren, no que te hagan sentir mal. Comencé a preparar el desayuno para Mark porque el único momento del día que pasábamos juntos eran las mañanas. Tal vez haya ciertas consideraciones prácticas que te impidan hacer lo mismo —las cinco de la madrugada es un poco temprano para levantarse—, pero estarás de acuerdo en que el tiempo es un lujo que no podemos permitirnos perder. La hora del desayuno puede darnos la oportunidad de disfrutar de momentos preciosos en compañía de las personas que amamos. Para mí, se trata de hacer que ese tiempo cuente.

Muchas recetas de este libro podrían describirse como «auténticas». Pero la adopción de culturas foráneas puede convertirse en una patata caliente, ya que lo perfecto es el peor enemigo de lo bueno, como solía decir mi madre. Además, he aprendido que no siempre se puede contentar a todo el mundo; uno ni siquiera debería intentarlo. He visto gente comiendo patatas fritas con palillos en un McDonald's de Pekín y he probado mejores magdalenas en St. John de Smithfield, en Londres, que en ninguna parte de Francia. Por eso las recetas abarcan desde antiguas recetas medievales prácticamente olvidadas hasta los platos más modernos y vistosos de Instagram.

La comida es una forma de cultura, no de nacionalismo; por tanto, no se debería ensalzar la autenticidad, aunque soy consciente de lo difícil que es no hacerlo. ¿Es posible que una receta de Myanmar, o de una nación sin estado, refleje su complejidad, la identidad de sus pueblos y su historia? Es imposible, pero de todas formas lo he intentado.

Por último, y para terminar por todo lo alto, volvamos al amor. Mi amor por Mark no ha disminuido, ni ha experimentado altibajos desde que nos conocimos. Tampoco ha palidecido nuestra pasión por la cocina, ni las ganas de viajar o de disfrutar de la compañía de nuestros amigos. Eso sí, aún estoy esperando que se levante a hacer el desayuno, pero, hasta que eso suceda, seguiré preparándolo yo. Como ya he dicho, es una cuestión de amor.

Michael Zee, julio de 2016

UNA DELICIOSA TAZA DE TÉ

Henrietta Lovell, fundadora de una empresa de té excepcional

El café es buenísimo. No me malinterpretes. Tomarse un café puede ser una experiencia sublime... pero pocas veces lo haría con el desayuno. Cuando se trata de comer, el té es mucho mejor.

El café invade el paladar. No es una buena compañía. Compite con mucha agresividad con lo que estés comiendo. Como si fuera un luchador de sumo, arremete contra todo lo sutil y delicado para expulsarlo de la arena. Para formar equipo, necesita que le hinques el diente a algo de sabor potente, como una tarta portuguesa de crema o un dónut, que destacan por su textura y dulzor. El café necesita la profundidad de lo dulce y mantecoso para equilibrar su fondo amargo.

Si le añades leche, pasarás de la potencia de un luchador de sumo a la de un boxeador de peso medio, que todavía es bastante intensa y capaz de dejar a cualquier competidor fuera de combate. El té, en cambio... Bueno, el té es mucho más amable, como un caballero. Es un amante, no un luchador. Es misterioso y romántico. Combina con todo y siempre queda bien. Además, hay muchos para elegir: blanco, verde, *oolong*, negro y *pu'er*.

Los desayunos de Michael son tan variados como deliciosos. Cada una de sus creaciones esconde tanto trabajo y esfuerzo que no querrás restarle brillo. No necesita un tío inmenso, medio desnudo y con el trasero brillante —digamos un Arnie Schwarzenegger— que atropelle la genialidad de sus desayunos. El té se parece más a un Michael Fassbender moviéndose con elegancia entre tus papilas.

Por supuesto, para desayunar hay muchos tes, aparte del English Breakfast. Cuando se mezclan con ingenio, siempre que sean de calidad, se puede conseguir un té excepcional. Pero esto es sólo una parte del espíritu del té. Te habrás dado cuenta de que Michael pocas veces tiene una taza de té con leche. Él es un explorador de sabores. Aquí no encontrarás copos de avena (bueno, los tradicionales), ni tostadas con aguacate, ni cereales. Él siempre va más allá de lo que para nosotros es familiar. Lo adoramos por sus combinaciones aromáticas y sus extraordinarias mezclas.

Un té de calidad excepcional —como el Emperor's Breakfast, que es un té de China delicado como un sueño y del color del caramelo— combina con muchos de sus platos. A veces requiere un compañero con un aroma a malta más intenso y entonces saca a la palestra los tes de Malawi. Cuando necesita un carácter más fuerte, recurre al Speedy Breakfast. Y si está buscando un fondo de sabores intensos y untuosos, el Shire Highlands.

El té verde va muy bien con los pescados grasos, y el *oolong*, como el Goddess of Mercy, casa muy bien con los quesos. A mi amigo René Redzepi, del Noma, le encanta el *pu'er* para acompañar sus copos de avena. Yo adoro el White Silver Tip con las peras maduras. Jamás he tomado Lapsang Suchong con arenques ahumados, pero me encanta con unas tostadas con mermelada. Podría seguir así hasta el infinito y espero que tú también lo hagas. Experimenta con los mejores tes. Algunas hojas de té son capaces de sacar a relucir los aromas específicos de ciertos platos. No se trata sólo de tener algo líquido que beber con el desayuno, sino de fundir aromas y sabores en una armonía perfecta.

Elige siempre el té en hojas, en lugar de en bolsitas, y busca proveedores que compren directamente a los cultivadores. Cuando te saltas a los intermediarios, el agricultor recibe un trato mejor y más provechoso. Además, las empresas que negocian con ellos cuidan mucho el té que sirven, pues les interesan más las relaciones con los artesanos y poder ofrecer a los clientes los sabores más deliciosos que dedicarse a llenar una bolsita con producto a granel. Sé osado, sé como Michael.

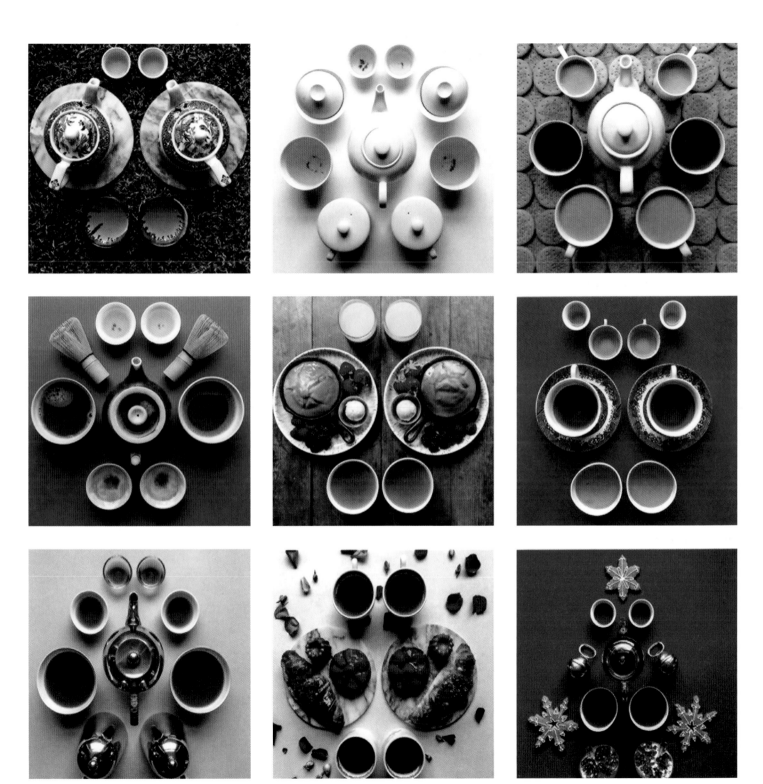

EL MUNDO EN UN PLATO

Felicity Spector, productora audiovisual y escritora culinaria

Ésta es la historia de una app muy sencilla, concebida para colgar fotografías y colarse en la vida de la gente, y que tiene la capacidad de transformar vidas. Es la historia del lado social de las redes sociales, de cómo encuentras amigos compartiendo comida; de cómo enfocas la linterna del móvil para iluminar un plato de *cheesecake* e inmortalizar un momento de gloria y te caes sobre la mesa partiéndote de risa al pensar de repente: esto es absurdo, sí, pero es de lo más normal.

La primera noticia que tuve de Michael fue, por supuesto, a través de internet, en una referencia sobre su cuenta de Instagram. Empecé a seguirla, intrigada e impresionada por lo maravilloso de la idea, por la geometría hipnótica de aquellos platos simétricos y por la historia de amor que late detrás de esas imágenes compuestas con tanta belleza y tan llenas de goce. No recuerdo cómo me enteré de que se había roto la clavícula al caerse de la bicicleta. Les envié a Mark y a él una caja llena de dulces y chocolates. Pensé que no les parecería extraño. Y así fue: nos hicimos amigos de inmediato.

Nos conocimos en persona en el primer *pop-up* de *Symmetry Breakfast*, en el hotel Town Hall de Londres. Y ya no ha habido vuelta atrás. En aquel momento, la cuenta estaba despegando: no teníamos ni idea de que podría alcanzar el lugar que ocupa ahora.

Instagram me ha llevado a lugares a los que nunca hubiera imaginado poder ir: desde *palazzi* italianos a cocinas con estrellas Michelin, desde clases para hacer pan en granjas de zonas rurales, a queserías en medio de los Alpes o tiendas húngaras de *strudel*. Detrás de todo esto siempre late la emoción por la comida, por descubrir restaurantes nuevos y *pop-ups*, *supper clubs* y desayunos, siempre muchos desayunos. No hay porción de bizcocho que quede sin fotografiar; las ensaladas se arreglan de manera artística en un cuenco que ha traído expresamente un ceramista y que se coloca en la mesa de la cocina durante una pausa del trabajo, antes de meterla en un *tupper* para comerla más tarde, sobre la mesa de la oficina. Después de llevar más de un cuarto de siglo redactando las noticias de la noche para la televisión, se me ha abierto un mundo nuevo, el de los libros de cocina, que me ha dado muchas alegrías e innumerable amigos.

Para ser sincera, no puedo parar. Éstas son las imágenes de un mundo hecho de imágenes: llevar el almuerzo por todo el restaurante para encontrar la mejor luz; platos modificados con filtros hasta alcanzar la perfección, cargados de un bosque de *hashtags*; pantallas de móvil iluminadas por «me gusta» en forma de corazón, mil, dos mil, tres mil o más.

Los mejores momentos, sin embargo, no son estas descargas de adrenalina de aplausos y aprobación: en realidad, tienen que ver más bien con la amistad. No se trata de conocer de un vistazo la vida de otros, sino de entablar una conversación que comienza en algo nimio para luego derivar hacia la realidad. Jamás hubiera llegado a conocer a Michael y Mark sin esto, nunca hubiera conocido a la gente que trato ahora, nunca hubiera llegado al torbellino asombroso en que se ha convertido mi vida.

En cuanto a Michael, esto significa para él el inicio de una carrera completamente nueva y un libro que, sin duda, será el primero de muchos. En lugar de pedalear todas las mañanas para llegar a su antiguo trabajo y dar clases en un museo, ahora se dedica a escribir recetas, a buscar platos e ideas de otras culturas, siempre con curiosidad, siempre aprendiendo. Su instinto para el detalle, su concepto estético, su amor por el diseño y su imaginación desbordante son increíbles.

Son arte puro sin asomo de artificio. Este proyecto nació del amor. Al fin y al cabo, sin Mark no habría simetría.

Es un trabajo muy duro y exige mucha dedicación. Ha cocinado y fotografiado todos estos desayunos, cada día, sin fallar nunca, ni siquiera el día que se rompió la clavícula, o aquellos en los que apenas podía levantarse de la cama. Nada de todo esto es fácil. Además, él no ha tenido el privilegio de contar con una familia rica o un entorno poderoso que lo haya apoyado, de esos que abren puertas; lo que hace le ha abierto todas las puertas. «¿Podía alguno de nosotros imaginarse que todo esto sucedería gracias a una app y un teléfono?», me dijo el otro día. No, no podíamos.

Consiste en eso: en la sencillez de un *site* que convierte la vida en una serie de imágenes llenas de color. Instagram es como la cocina de una casa con las ventanas abiertas de par en par al mundo. Basta con escuchar el zumbido incansable del *smartphone* canturreando los cientos de miles de toques de aprobación a un desayuno para dos. Quizá parezca absurdo, pero ya es lo normal para nosotros; sólo se callan si activas el modo silencio. Pero ahí siguen, mis corazones zumbadores.

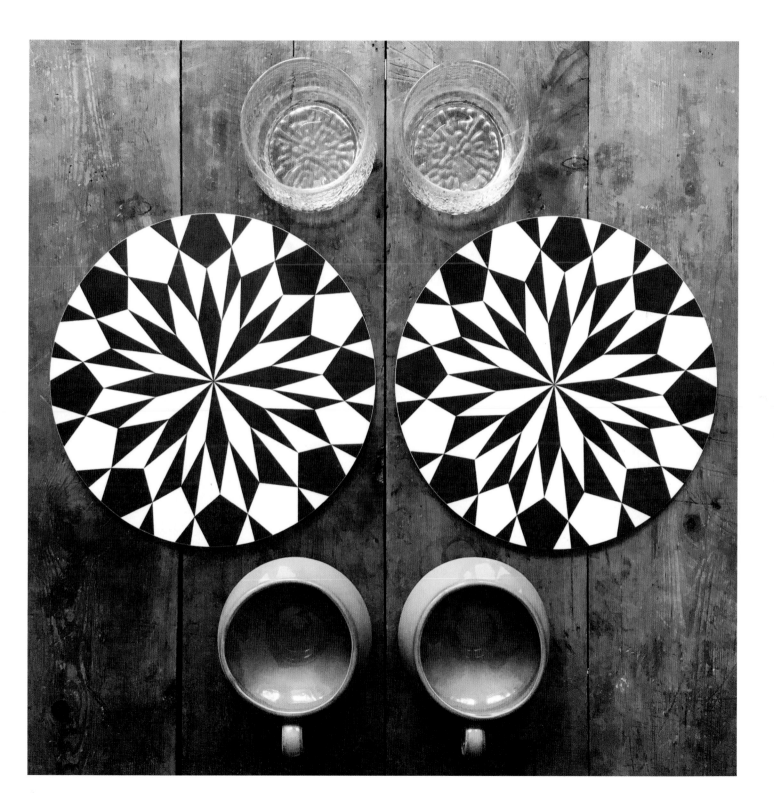

REINO UNIDO, PORTUGAL, MARRUECOS, NIGERIA, ÁFRICA OCCIDENTAL

El *Full English*, uno de los desayunos más famosos del mundo, no aparece en este libro. Le ha usurpado el lugar el *Ulster fry*, menos conocido pero técnicamente superior como *#doublecarbs*, que es como se llama en las redes a los platos que incluyen dos recetas basadas en hidratos de carbono. Para defender la bandera de Inglaterra está el *frumenty*, una receta arcaica que se remonta a 1390, a la corte del rey Ricardo II. Es un ejemplo de la tendencia actual a recuperar cereales antiguos.

Si damos un salto hasta Nigeria, descubriremos que allí también comparten el gusto por los hidratos de carbono: un tazón de *ogi*, harina de maíz fermentada, y *akara*, una especie de bollos de alubias fritos. Un desayuno para mojar y disfrutar.

Pero, si lo que quieres es algo dulce, prueba los *pastéis de nata* de Portugal o el *m'smmen* de Marruecos. Tantas horas de trabajo y maestría para doblar las capas de hojaldre, ¡y luego te las comes en un santiamén! Son irresistiblemente deliciosos.

1

¡ARRIBA!

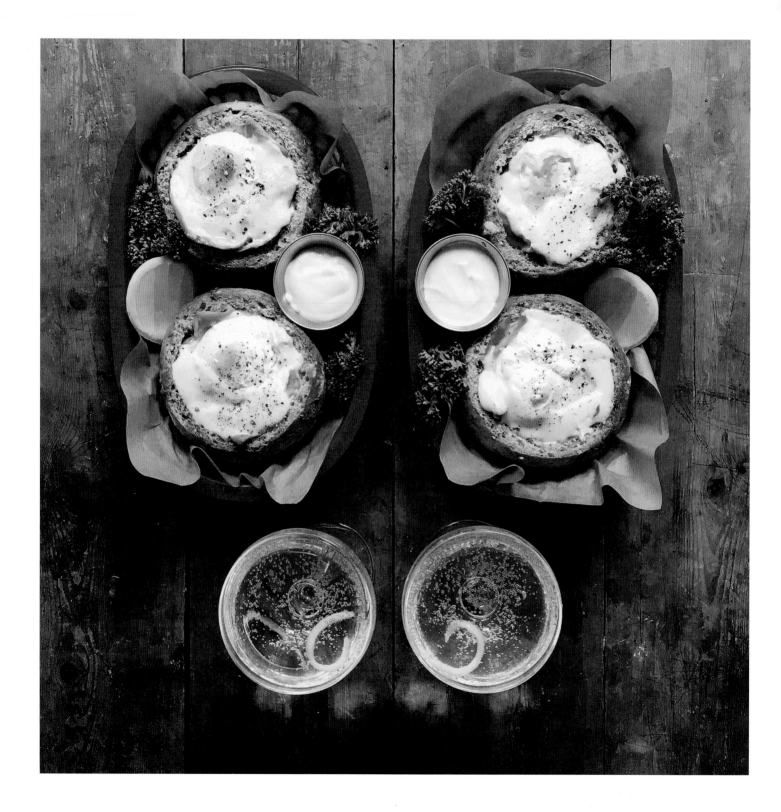

DESAYUNAR CON PAN

Benny buns y shakshuka buns, aka el nidito de amor

A Mark y a mí nos encanta el pan. Por suerte, hoy en día es posible encontrar pan de calidad excelente; la receta no ha cambiado en los dos últimos milenios.

Culturas y países muy diferentes vacían sus panes desde hace siglos. Los polacos los rellenan luego con una sopa agria de centeno que llaman *zurek*, a los franceses les chifla el *pain surprise* en el pícnic, mientras que en Sudáfrica te encontrarás con un panecillo relleno con curri de cordero.

Esta receta es ideal cuando tienes poco tiempo. No sólo es rápida de preparar y montar, también lleva regalo de propina: al terminar, tienes muy pocas cosas que fregar y más tiempo para disfrutar la sobremesa. Es perfecta para ir de acampada (si te gusta) o si tienes que dar de comer y dejar satisfechos a un nutrido grupo de amigos.

Mis dos desayunos con pan preferidos son *benny buns* y el Nidito de Amor (o *shakshuka buns*). Es tan sencillo como abrir el panecillo que quieras y rellenarlo.

Shakshuka (véase página 159) significa literalmente «todo revuelto». Para prepararlo se debe utilizar un panecillo o una barra de masa madre, en lugar de un panecillo tipo brioche, porque su corteza se mantiene más tiempo con cuerpo. Además de conservar la firmeza para contener el relleno, cuando se haya acabado toda la salsa te quedará una capa deliciosa y crujiente lista para devorar a pedacitos. Si no lo haces corres el peligro de que se te desmenuce en las manos. Y no es un buen modo de empezar el día.

Para los *benny buns*, precalienta el horno a 200 °C.

Decide si quieres 1 o 2 panecillos por persona, según el tamaño. Corta una «tapa» en cada uno, como de 1 cm de grosor desde arriba, y resérvala.

Saca la miga del interior de la mitad inferior del pan. Procura no agujerear la corteza. Debe quedar algo parecido a un tazón de pan.

Forra el interior con 1 o 2 lonchas de jamón y úntalo con una capa generosa de salsa holandesa. Casca el huevo por encima. Sazónalo sin miedo y cúbrelo con la tapa de pan.

Envuelve el pan en papel de horno, como si se tratase de un regalo, y ponlo en una bandeja para el horno. Cuécelo 15-20 minutos, o hasta que el huevo haya cuajado un poco.

Retíralo del horno y abre con cuidado el papel para que salga el vapor.

Sírvelo con unas hojitas de perejil y un trozo de limón.

Para los panecillos Nidito de Amor, precalienta el horno a 200 °C.

Corta una tapa en cada panecillo o barra, como de 1 cm desde arriba, y con cuidado saca la miga de la mitad inferior.

Pinta el interior con aceite de oliva y cuécelo 5 minutos en el horno. Así evitarás que el *shakshuka* se salga por todas partes cuando te lo estés comiendo.

Sácalo del horno y déjalo enfriar durante 1 minuto. Pon una capa de yogur o *labneh* y luego rellénalo con el *shakshuka* que ya tienes hecho (puede estar a temperatura ambiente, pero no frío del frigorífico).

Casca encima 1 o 2 huevos, sazónalo bien y vuelve a colocar la tapa. Cuécelo 15 minutos en el horno.

Retíralo del horno y deja que se temple un poco antes de servirlo. Preséntalo bien espolvoreado con perejil recién picado.

Sírvelo acompañado con té negro.

Para los panecillos *benny*

Panecillos tipo brioche
Jamón en lonchas o jarrete
de cerdo deshilachado
Salsa holandesa (véase página 42)
Huevos
Pimienta negra

Para los panecillos *shakshuka*

Panecillos crujientes
o 1 pan entero
Aceite de oliva
Yogur espeso griego o *labneh*
(un yogur muy espeso
de Oriente Próximo)
Shakshuka (véase página 159)
Huevos
Sal y pimienta negra

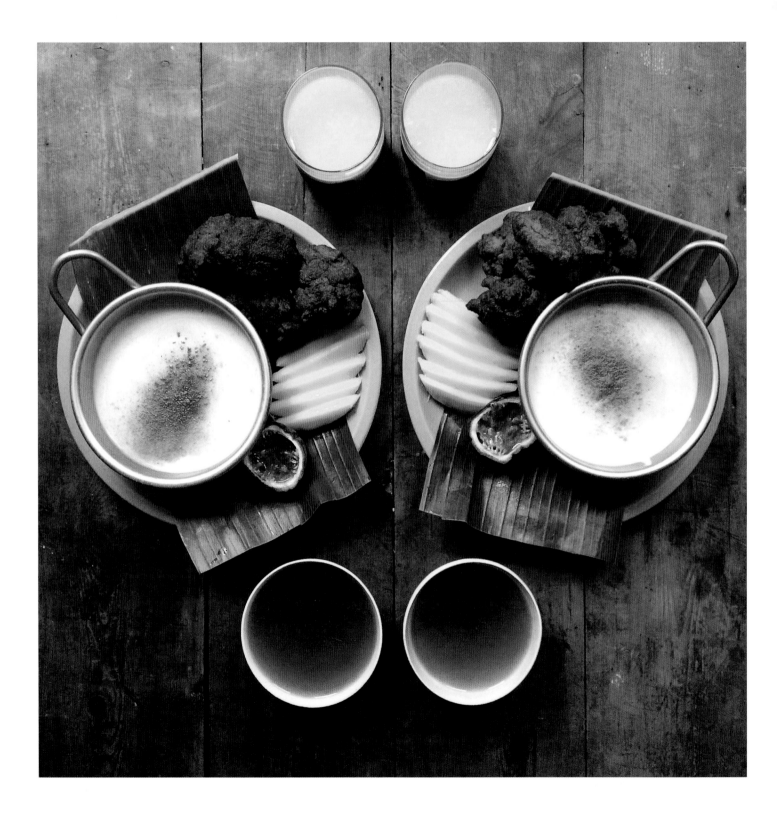

OGI CON AKARA
Gachas de maíz de Nigeria, con buñuelos de alubias de ojo negro

Una apacible mañana de viernes, sobre las cinco de la madrugada, me encontré en el mercado de Billingsgate a la adorable @dooneyskitchen. Es una de esas personas extraordinarias convencidas de su misión en la vida. La suya es mostrar al mundo lo que es en realidad la cocina tradicional y contemporánea de Nigeria.

Antes de hablar con ella no tenía la más remota idea de lo que podía encontrarme en la cocina nigeriana. Es hogareña y está llena de cosas ricas. Ella misma me preparó con mucho cariño un poco de *ogi* casero, que también se llama *pap* o *koko*. Es un tipo de gachas que se hacen con harina de maíz ácida y fermentada. Si digo que tienen un sabor muy especial, me quedo corto, así que asegúrate de añadirle un montón de leche y azúcar. Te lo prometo: te acabará encantando. Cocinar *ogi* de harina de maíz es un proceso largo y trabajoso, pero puedes encontrarlo ya preparado en sus dos variedades, amarilla y blanca, en tiendas especializadas en comida de Nigeria y en comercios *online*.

Akara es un buñuelo hecho de alubias. Aunque se requiere tiempo para el remojo, es una receta muy fácil de preparar e increíblemente deliciosa. Además, he descubierto un truco muy sencillo para pelar en un momento las alubias.

Para los *akara*
250 g de alubias de ojo negro
1 pastilla de caldo, del sabor
que prefieras
1 guindilla Scotch Bonnet
(u otra guindilla bien picante)
3 cebolletas (sólo lo blanco)
Sal y pimienta al gusto
Aceite para freír

Para el *ogi*
30 g de *ogi*
100 ml de agua a temperatura
ambiente y 1,5 l de agua hirviendo
200 ml de leche evaporada
Azúcar al gusto

Cubre las alubias con agua y déjalas en remojo 10 minutos. Luego, con el agua de remojo, dales unas cuantas vueltas en un procesador de alimentos o batidora. De este modo se separarán la mayor parte de los hollejos. Pon las alubias en un cuenco muy grande y frótalas entre ellas a puñados para que se despeguen todos los hollejos. Elimina los hollejos y escurre.

Cubre las alubias ya peladas con agua fría y déjalas en remojo por lo menos 5 horas, o toda la noche.

Una vez remojadas, ponlas de nuevo en la batidora con el resto de los ingredientes de los *akara* (excepto el aceite, claro) y añade 50 ml de agua. Tritúralo hasta obtener una pasta espesa.

Calienta el aceite en una sartén a fuego medio-alto. Es importante que el aceite no esté demasiado caliente, porque el exterior de los *akara* podría quemarse antes de que el interior esté cocido.

Haz un buñuelo con la ayuda de una cucharita de postre y fríe la pasta de *akara*. Dales la vuelta al cabo de 3 minutos. Abre uno para comprobar si se ha cocido bien por dentro y ajusta el tamaño de las cucharaditas o el tiempo de cocción si fuera necesario.

Los buñuelos deben tener un color dorado oscuro y el tamaño aproximado de una ciruela.

Déjalos en papel de cocina para que se absorba el exceso de aceite.

Para preparar el *ogi*, primero debes desmigarlo en un cuenco grande. Pon una pequeña cantidad de agua templada hasta conseguir una pasta sin grumos y luego añade el agua fría que necesites para conseguir una pasta que tenga más o menos la consistencia de la nata.

Con una cuchara en una mano y el hervidor en la otra —una auténtica prueba de fuego para tu coordinación—, vierte agua hirviendo
con un movimiento circular y remueve. Continúa removiendo y vertiendo agua hasta que la mezcla empiece a espesar. Entonces, deja de remover pero sigue vertiendo agua, porque durante el reposo se espesará mucho más.

Añade la leche evaporada y azúcar al gusto. Sírvelo acompañado de 3 o 4 *akara*.

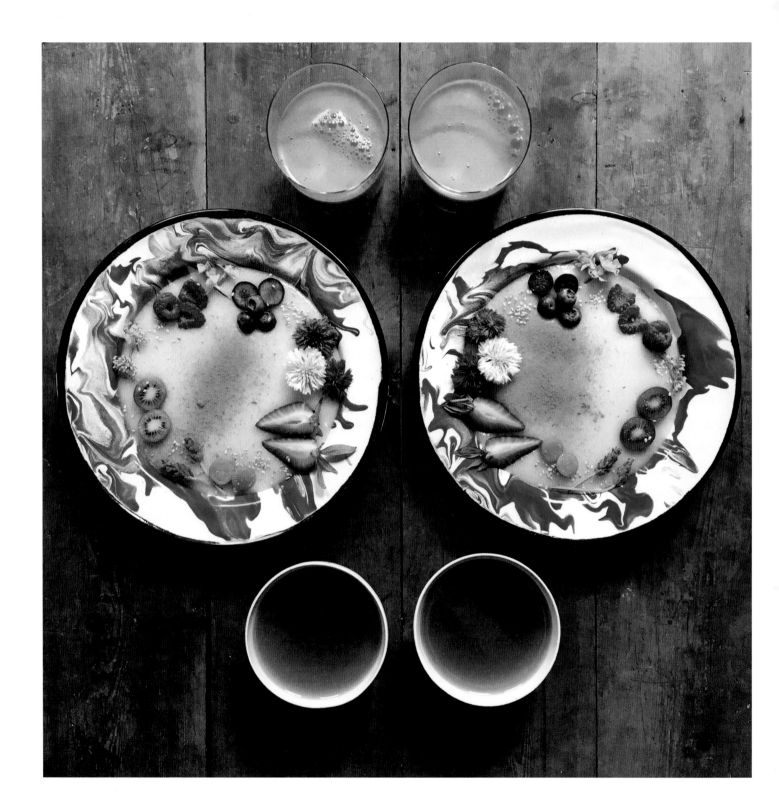

GACHAS DE YUCA

Estas gachas son lo máximo. La yuca (o mandioca) tiene el doble de calorías y carbohidratos que otras raíces. Si vas a correr una maratón, deberías probarlas... De hecho, si estás en baja forma, te irá bien comerlas de vez en cuando.

Asegúrate de que pelas y cueces bien la raíz, porque es algo tóxica y podrías ingerir un poco de veneno. Pero ¡no seas gallina! Cerca de cien millones de personas comen yuca todos los días a lo largo y ancho de Sudamérica, África y Asia...

Esta receta es más fácil de elaborar si haces los cálculos en volúmenes y no por peso, ya que depende del tamaño de la yuca que hayas comprado. La proporción ideal es una parte de yuca por cuatro partes de agua.

1 yuca pelada y en cubos
4 tazas de agua
2 hojas de laurel
½ cdta de sal
1 cdta de extracto de vainilla
½ lata de leche condensada
Canela y nuez moscada para servir

En el vaso de la batidora pon la yuca pelada y troceada y 2 tazas de agua. Bate hasta conseguir un puré homogéneo.

En un cazo pon las otras 2 tazas de agua, las hojas de laurel y la sal y llévalo a ebullición. A continuación, saca el laurel y añade el puré de yuca.

Remueve la mezcla a fuego medio hasta que espese. Debe estar semitransparente y lisa.

Para acabar, añade el extracto de vainilla y la leche condensada a tu gusto.

Sírvelas con canela y nuez moscada recién molidas.

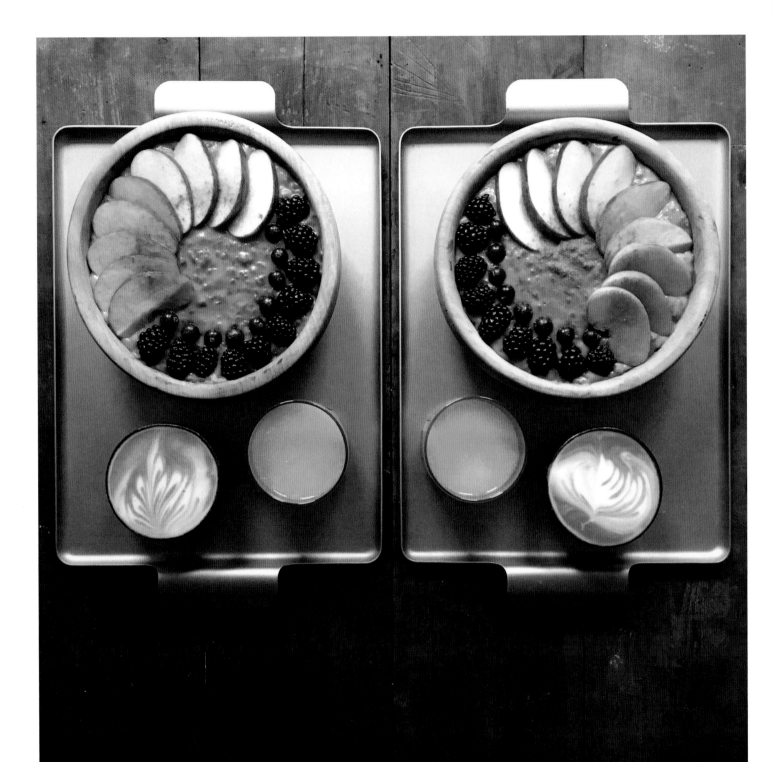

FRUMENTY
Gachas medievales con cerveza

Con la curiosidad insaciable que existe hoy en día por los cereales antiguos, pensé que sería divertido incluir una receta del plato nacional inglés más antiguo, el *frumenty*. Se cocina, como el muesli Bircher (esa combinación fantástica de avena, manzanas y crema espesa bien dorada), pero, como se hace con cerveza (sí, ya sé, es el desayuno), es mil veces mejor que el porridge o las gachas de avena.

El *frumenty* aparece en *The Forme of Cury*, el manuscrito sobre cocina de Ricardo II. Publicado en 1390, es el manual de cocina más antiguo del mundo. *Methods of cooking*, tal como se conoce en inglés moderno, es un manuscrito de doscientas cinco recetas caligrafiado sobre pergamino que se conserva en la Biblioteca Británica.

La receta tiene un ligero parecido con el *haleem* persa, porque los granos de trigo se mezclan con especias, como canela y azafrán, y yemas de huevo, junto con el venado o las aves de caza ya cocinados.

Pon a remojar el cereal que más te apetezca en cerveza *ale* (o una más oscura) toda la noche. Si el grano está roto (es decir, que se ha molido y tiene trozos partidos), absorberá el líquido más deprisa. Eso no afectará a la receta.

Vierte la mezcla alcoholizada en un cazo con el agua y lleva a ebullición. Haz que hierva 15 minutos; entonces el grano comenzará a romperse y la mezcla a espesarse. Baja el fuego y añade las pasas y las especias.

Retira del fuego y deja que se temple 5 minutos. Añade el huevo y la nata y remueve muy bien. Espolvorea por encima el azúcar (es opcional) y decóralo con todo lo que se te ocurra. Unos frutos secos, canela, trozos de manzana, frutas del bosque frescas o un trocito de mantequilla le darán mucha vida.

1 taza de cereal antiguo (el que quieras: yo prefiero *siyez*, también conocido como *eincorn*, pero también van muy bien los trigos *emmer*, escanda o *khorasan*; incluso puedes utilizar copos de avena)

500 ml de cerveza *ale* o una más oscura, como una *porter* o una *stout*

150 ml de agua

50 g de pasas

½ cdta de canela

½ cdta de jengibre seco molido

½ cdta de nuez moscada

1 huevo batido

3-4 cdas de nata para cocinar

1 cda de azúcar (opcional)

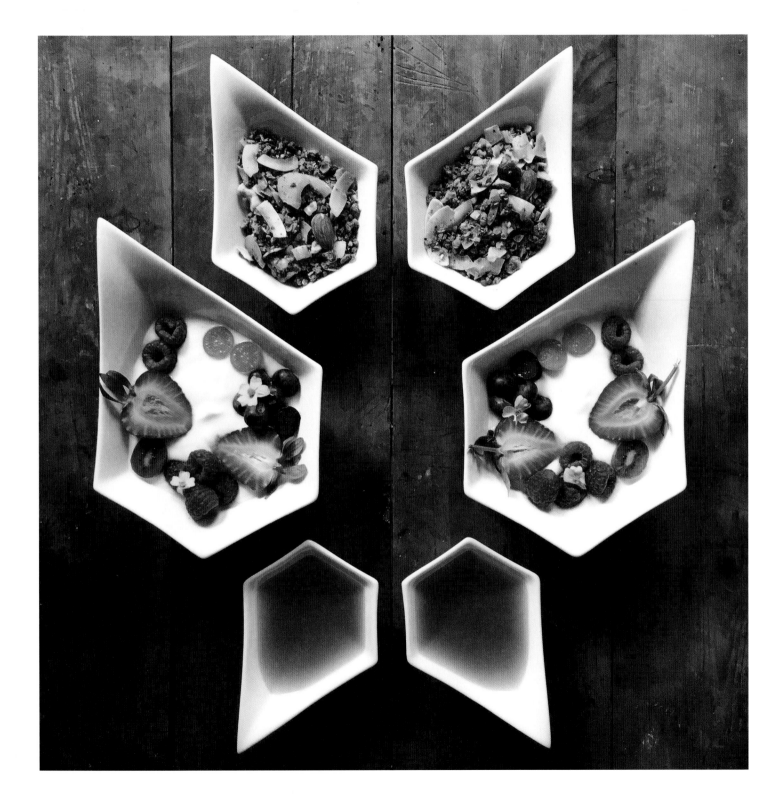

NUTTY SLACK
El mejor muesli del mundo

Mi amiga Scarlett @thepantherswhiskers es una cocinera y chef asombrosa. Prepara el que probablemente es el mejor muesli del mundo. Me parece una gran hazaña, teniendo en cuenta que como mucho desayuna cereales un par de veces al año (¿por qué iba a hacerlo más a menudo cuando hay tantas opciones maravillosas?).

Este muesli se conserva en perfectas condiciones una semana, o un día; depende de cuántas veces vayas a por más. Es vegano, no tiene gluten y cuenta con la ventaja de que se puede hacer con antelación. Si preparas una buena cantidad el fin de semana, podrás disfrutarlo toda la semana.

300 g de copos de avena
(normales o sin gluten)
100 g de granos partidos
de alforfón sin tostar o de
alforfón germinado y partido
5 cdas de aceite de coco
6 cdas de sirope de arce
30 g de coco seco rallado
y sin azúcar
o virutas de coco

65 g de pistachos y avellanas
troceados
100 g de dátiles, jengibre
confitado y orejones
de albaricoque picados
2 cdtas de jengibre seco en polvo
2 cdtas de cardamomo
1 cdta de canela en polvo
1 cdta de vainilla en polvo
(como es un ingrediente caro
es opcional)

Precalienta el horno a 180 ºC. Forra una bandeja de horno con papel vegetal de cocina. Mezcla la avena y el alforfón en un cuenco grande.

Poco a poco, derrite el aceite de coco en un cazo y añade el sirope de arce. Vierte este líquido en el cuenco con la avena y el alforfón y remueve para que quede todo bien impregnado. Extiende la mezcla sobre la bandeja del horno, que debe estar caliente. A los 10-15 minutos remueve, así se tostará de forma homogénea.

Pasados los primeros 5 minutos, añade el coco y los frutos secos troceados y remueve de nuevo. Comprueba cada 5 minutos la cocción hasta que la mezcla adquiera un color dorado. El proceso durará entre 20 y 30 minutos, pero puede tardar más. Es cierto, la línea entre estar al punto y estar demasiado hecho es muy fina, por eso debes esperar hasta que tenga un tono dorado oscuro, sólo entonces gozarás del sabor maravilloso que estás buscando.

Pon la mezcla aún caliente en un cuenco bien grande. Añade las frutas y las especias. Mézclalo todo por última vez. Espera a que el muesli esté completamente frío para guardarlo en un contenedor hermético o en un frasco bonito.

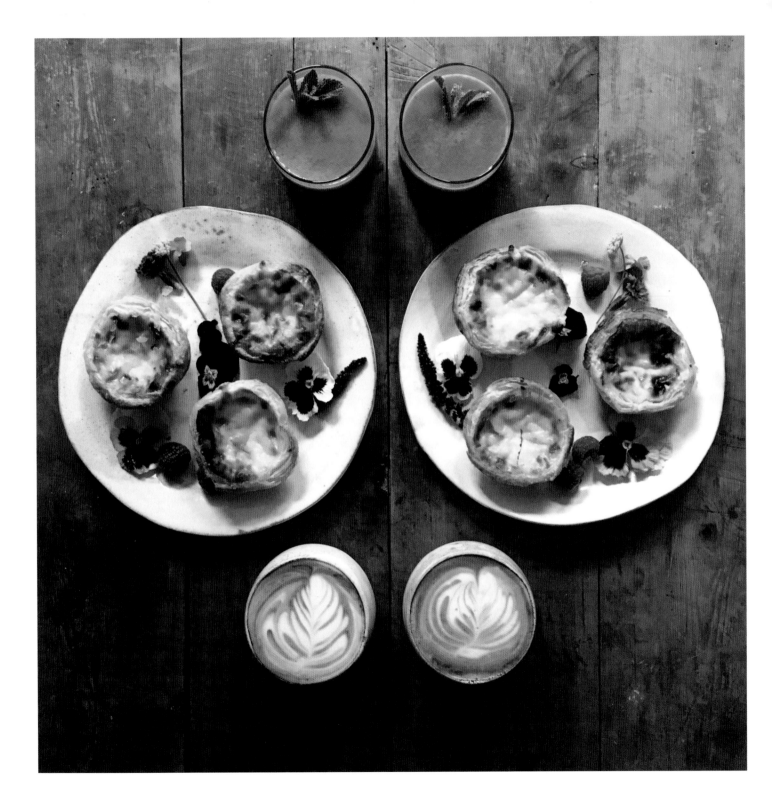

PASTÉIS DE NATA
Tartaletas de crema

Estas tartaletas de crema son tan endemoniadamente deliciosas, crujientes y hojaldradas que sólo puedo comerlas un par de veces al año. Corro el peligro de darme un atracón y no poder ni levantarme de la silla. Hay tantas imitaciones y pueden llegar a ser tan malas que es mejor tener bien presente que no todos los pasteles de nata son iguales.

Una de mis cafeterías preferidas, la Taberna do Mercado, en Spitalfields, al este de Londres, las sirve recién hechas todos los días. Por suerte, está bastante lejos de casa, así que si me apetece comer una no me queda otro remedio que caminar un buen rato para conseguirla. Si estuviera más cerca, sería un peligro. El secreto reside en la manera de adaptar la masa al molde: no como en un *mince pie*, sino que el círculo de masa de hojaldre se empuja hacia arriba hasta que cubre las paredes. La parte inferior de la masa extendida quedará como los anillos del tronco de un árbol talado.

En mi versión hago trampas para preparar la masa, pero no escatimo en la crema. Me gustan más los pasteles de nata con un toque de limón que con vainilla.

Para 12 tartaletas
Masa de hojaldre estirada (unos 375 g)
1 huevo entero
2 yemas de huevo
120 g de azúcar blanco
2 cdas de maicena
400 ml de leche entera
La ralladura de ½ limón

Saca el hojaldre del frigorífico y deja reposar la masa 30 minutos antes de desenrollarla.

En un cazo frío, echa el huevo, las yemas, el azúcar y la maicena y mézclalo bien. Añade la leche y bate hasta conseguir un líquido sin grumos.

Con el fuego medio-bajo, cuécelo sin dejar de remover. El secreto de las natillas lisas y suaves es prepararlas con tranquilidad; si el fuego está demasiado alto, corres el peligro de hacer unos huevos revueltos.

En cuanto comience a espesar puedes subir un poquito el fuego y seguir removiendo durante otros 5 minutos. Retira del fuego y añade la ralladura de limón. La crema deberá tener una consistencia espesa pero que aún fluya.

Vierte la crema en un cuenco de vidrio y cúbrela con film para que no se forme una capa de nata.

Precalienta el horno a 220 ºC.

Desenrolla la masa y quítale el plástico. Córtala por la mitad a lo largo y pon una tira encima de la otra. Coloca la parte más larga frente a ti y enrolla la masa bien apretada, como una salchicha, para cortarla en 12 discos.

Coloca cada uno de los discos en un molde de tartaleta. Mójate los pulgares con un poco de agua y presiona en el centro de los discos para aplastar el fondo y que la masa suba por las paredes. Los bordes deberían sobresalir un poco por encima del molde.

Reparte la crema ya fría entre las doce tartaletas y cuécelas 20-25 minutos. La parte superior de los pasteles tiene que quedar quemada, con puntitos oscuros, mientras que el interior conserva una textura suave y cremosa.

Espera a que se enfríen y disfrútalos como lo hacen los portugueses, con un café corto (*um pingo*, es decir, un expreso con un toque de leche). Si te los comes con una cucharita de té, parece que duran más.

M'SMMEN
Tortitas crujientes de Marruecos

Los *m'smmen* son unas tortitas de Marruecos, una especie de hojuelas. Los descubrí cuando una amiga, Dana (@arganicidn), me regaló una botella de aceite de argán y me puse a investigar qué podía hacer con él. El aceite de argán para cocinar, que se elabora con los frutos del árbol de argán tostados, se conoce como «oro líquido», y de hecho tiene ese aspecto. Todo el proceso es manual, en la mayoría de los casos lo preparan mujeres bereberes de Marruecos, y el producto final es un aceite con un ligero sabor a nuez. Es magnífico para mojar pan o aliñar una ensalada.

Esta receta es muy agradecida, no es necesario que seas un perfeccionista. Al estirar la masa es inevitable hacerle agujeros, pero, como la doblas, quedan ocultos bajo las capas.

Una vez hechos quedan hojaldrados por fuera y consistentes por dentro. Son deliciosos, sobre todo si los sirves con miel y unos hilos de aceite de argán y los acompañas con té de menta fresca o un café con leche.

Para la masa
400 g de harina de trigo
100 g de sémola de trigo fina
1 cdta de azúcar
1 cdta de sal
1 sobre de levadura rápida
300 ml de agua templada

Para los pliegues
Aceite de girasol
100 g de mantequilla blanda
100 g de sémola de trigo fina

Para decorar
Miel
Aceite de argán (sin pasarse)
Piñones, un poco tostados
Frutos rojos variados

Mezcla todos los ingredientes sólidos de la masa en un cuenco o en la cubeta de la batidora, y añade el agua que necesites para conseguir una masa un poco pegajosa. Ten cuidado de no añadir demasiada agua al principio. Si lo haces con una batidora, amasa unos 5 minutos con el gancho de amasar. Si lo haces a mano, amasa unos 10 minutos sobre la mesa previamente enharinada. La masa debe quedar uniforme y elástica.

Divide la masa en 10 bolas y píntalas con el aceite de girasol para que no se sequen. Para hacer las tortitas, libera una superficie grande de la mesa y úntala generosamente con aceite, para que no se peguen.

Aplasta una bola de masa con las manos untadas de aceite. Trabájala desde el centro hacia afuera; no te preocupes si le sale algún que otro agujero. Úntale por encima un poco de mantequilla y espolvoréale una pizca de sémola (ayudará a que las capas queden bien cocidas).

Dobla los dos tercios de la izquierda hacia la derecha y dobla por encima el lado derecho, para conseguir una tira estrecha. Dobla hacia abajo los dos tercios de arriba y cúbrelos con el tercio de abajo, para que queden igualados. Debe quedarte en forma de cuadrado. Repite la operación hasta que hayas doblado todas las bolas.

Precalienta una sartén con el fuego medio-alto. Coge el primer cuadrado de masa y estíralo hasta que aumente dos veces su tamaño original. Fríe las tortitas unos 5 minutos, girándolas varias veces, hasta que estén doradas por ambas caras.

Báñalas con miel y aceite de argán, y esparce por encima los piñones y los frutos rojos.

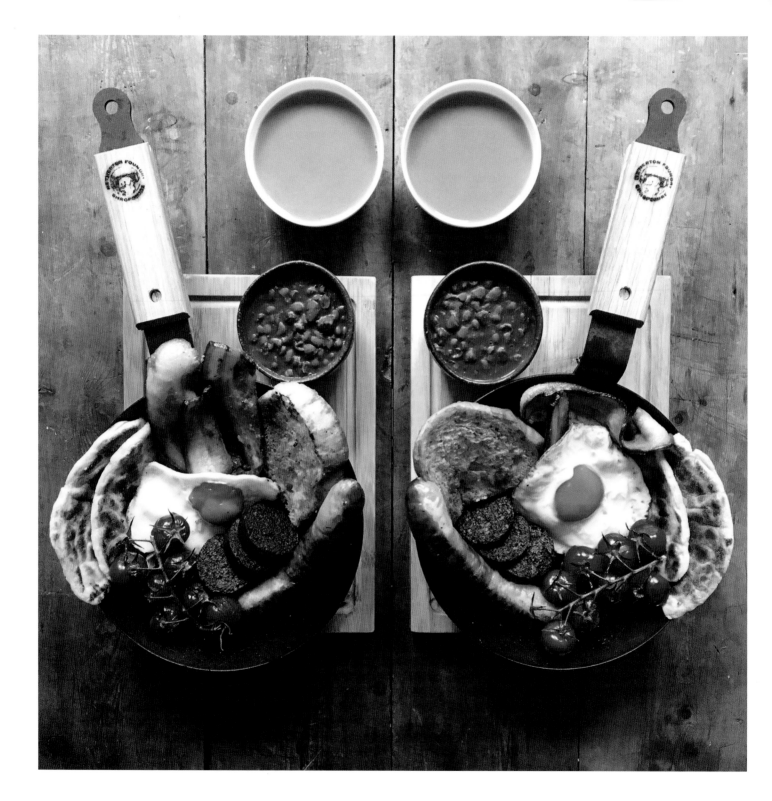

ULSTER FRY

Que me perdonen los habitantes de Inglaterra, Gales y Escocia, pero, desde mi punto de vista, el premio al mejor *fry up* del mundo se lo lleva Irlanda.

El *Ulster fry*, con su trozo de pan de bicarbonato y su *farl* de patata para acompañar el tradicional plato de beicon, salchicha, morcilla, huevo y tomate (las judías son un territorio peligroso), eleva el *fry up* a otro nivel.

Estos *farls* son el punto de encuentro perfecto entre el pan y la patata. De hecho, no existe mejor forma de aprovechar una sobra de puré. Su nombre viene de la antigua palabra escocesa *fardell*, que significa «cuarto», es decir, el aspecto que va a tener la pieza cuando se le dé forma a la masa.

Es importante cocinarlo todo en la misma sartén y al mismo tiempo, si es lo suficientemente grande, o una cosa después de otra. Y no es para que haya menos cosas que fregar: de este modo, el pan de bicarbonato absorberá todos los aromas de la carne y además no se desperdiciará absolutamente nada.

Para los *farls* de patata, pon los ingredientes en un cuenco grande y mézclalos hasta obtener una masa. Estírala formando un círculo de unos 20 cm de diámetro y 1 cm de altura. Corta en cuartos.

Cocina los *farls* en una sartén (sin nada) a fuego medio, 3-4 minutos por cada cara hasta que estén dorados. Consérvalos templados.

Precalienta el horno a 220 ºC.

Mezcla la harina, la sal y el bicarbonato, añade el suero de mantequilla y, con las manos, forma una bola. Puede que tengas que añadir un poco más de harina. En cuanto logres una masa bien consistente, no la amases más.

Espolvorea harina en una bandeja de horno y pon encima la masa. Con una espátula de madera o un palillo presiona sobre la masa hasta una profundidad de 5 cm. Así se consigue una cocción uniforme.

Cuece en el horno durante 20 minutos a 220 ºC, luego baja la temperatura a 200 ºC y cuece unos 20 o 25 minutos más. El pan estará listo cuando suene a hueco al golpear el fondo.

Déjalo enfriar sobre una rejilla y córtalo en rebanadas para freírlo en la sartén como el resto de los ingredientes.

Para los *farls* de patata

3 patatas medianas peladas, cocidas y en puré
30 g de harina de trigo, más un poco para espolvorear
1 cdta de levadura en polvo
1 cda de mantequilla fundida

Para el pan de bicarbonato

Para 1 pan
650 g de harina de trigo
1 cdta de sal
1 cdta de bicarbonato
284 ml de suero de mantequilla

COMPOTA DE CIRUELAS CON TÉ EARL GREY

La primera vez que hice esta compota fue con un puñado de ciruelas maduras que no quería que se estropearan en el frutero, y se me ocurrió que la bergamota del Earl Grey le daría una chispa genial y encantadora a lo que básicamente es una mermelada para perezosos.

Una vez que hayas elegido la fruta, pésala y calcula la cantidad de azúcar que necesitas. Yo suelo inclinarme por una proporción de 1 parte de azúcar por 8 de fruta si está poco madura, pero añade menos si las ciruelas están muy maduras.

Para una compotera grande
600 g de ciruelas deshuesadas
70 g de azúcar
2 cdas soperas de Earl Grey (mucho mejor en hojas)
1 taza de agua hirviendo
La piel de 1 naranja

Corta las ciruelas en trozos grandes. A mí me gusta que sean trozos regulares porque si no unos se convierten en puré mientras que los más grandes quedan demasiado enteros. Pon las ciruelas y el azúcar en un cazo grande y de paredes gruesas.

Prepara 1 taza de té con el agua hirviendo y deja que las hojas se inflen 1 o 2 minutos más de lo habitual. Lo mejor es que te hagas una taza para ti al mismo tiempo (para mí sin leche, gracias). Cuélalo y añádelo al cazo de las ciruelas y el azúcar. Ralla encima la piel de la naranja.

Hazlo hervir a fuego lento y tápalo. Al cabo de 30 minutos, las ciruelas se habrán convertido en una papilla. Baja el fuego al mínimo, destapa el cazo y déjalo hervir aún más lento durante 15 minutos más.

Yo espero a que se enfríe antes de guardarla en una compotera, o envase hermético, pero ten en cuenta que no es una mermelada y que como mucho se conservará en el frigorífico una semana.

Está buenísima con cualquier tipo de tortitas, crepes o *poffertjes*, mis preferidos (véase página 189).

Aquí se ha aromatizado con Earl Grey, pero también queda maravillosa con té Keemun ahumado o con un *oolong*.

BRASIL, VENEZUELA, REPÚBLICA DOMINICANA

Pedir un café cuando viajas por el mundo puede ser un asunto más complicado de lo que parece. Si pides un *carioca* en Portugal, te servirán un expreso suave, mientras que en Brasil estarás describiendo a alguien natural de Río de Janeiro, nada que ver con la cafeína. Sin embargo, cada mañana encuentras *pastéis de nata* (véase página 25) y cachitos en casi todas las pastelerías de São Paulo, Caracas y Lisboa.

Como el café caliente, estas joyas de la repostería están más buenas recién hechas. Además, cuanto menos tiempo pase desde que salen del horno hasta que llegan a tu boca, mejor; así no podrás pensar en el daño que podrían hacerte. El tiempo es un ingrediente fundamental en estas recetas tan deliciosas.

Si prefieres tomarte el desayuno con un poco más de calma, y no quieres preocuparte por los posibles riesgos para tu salud, la República Dominicana tiene la respuesta: una refrescante bebida de avena para tomar a sorbitos a la sombra durante el verano. No olvides las sombrillas de cóctel.

2

DESAYUNA, PERO CON CALMA

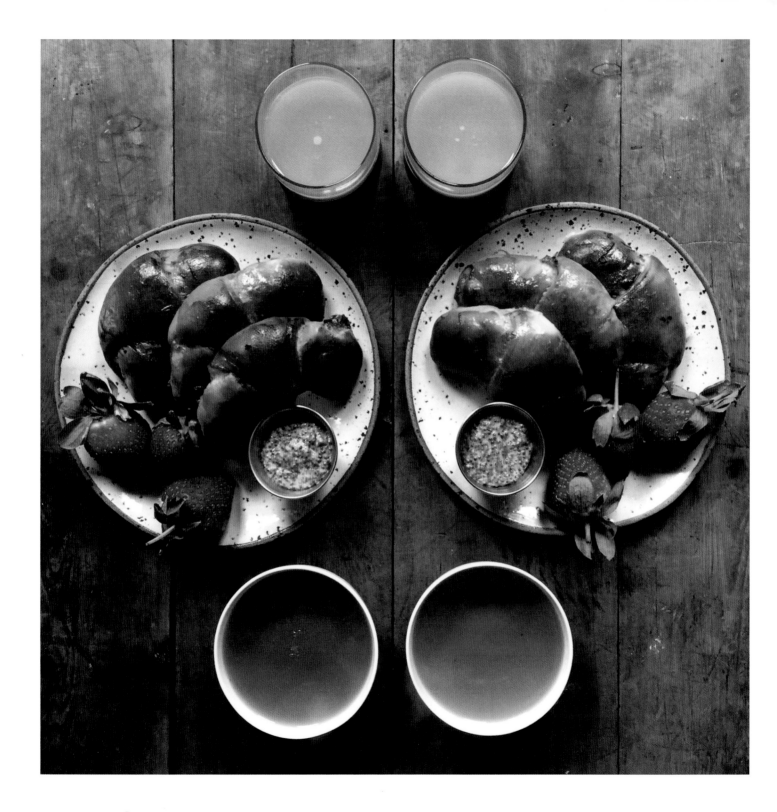

CACHITOS
Cruasanes de Venezuela rellenos de jamón

Estos bollitos en forma de cruasanes son muy populares en Venezuela y Centroamérica para desayunar. Son un híbrido entre el cruasán y el pan *preñao*, pero mucho más fáciles de preparar que sus equivalentes franceses.

Fueron los portugueses quienes, después de la Segunda Guerra Mundial, los introdujeron en Venezuela. Para Laura Delgado Ranalli, @lauritadr21, que me envió esta receta, son el desayuno rápido más delicioso: «Lo más típico es tomarlos con un vaso de leche con cacao instantáneo (tenemos uno buenísimo que se llama Toddy) o un zumo de naranja. La gente suele comprarlos en las pastelerías y comerlos por la calle.»

Puedes congelarlos ya cocidos, así siempre tienes disponibles.

Para 32 bollitos

7 g de levadura de pan seca	3 huevos
½ taza de azúcar	4 tazas de harina de trigo, más un poco para espolvorear
¾ de taza de leche	1 cdta de sal
½ taza de mantequilla fundida o aceite vegetal sin sabor	500 g de jamón (picado fino)
	200 g de queso cheddar rallado

Disuelve la levadura en 100 ml de agua templada con 1 cucharada del azúcar y deja reposar 10-15 minutos.

En una jarra medidora, o un cuenco, mezcla lo que queda de azúcar con la leche, la mantequilla fundida (o el aceite) y dos de los huevos. Añade la levadura con azúcar y mezcla bien.

En una batidora, o en un cuenco grande, mezcla la harina con la sal. Vierte por encima la mezcla de la levadura y forma una masa. Amásalo 10 o 15 minutos, o hasta que esté bien lisa y elástica.

Coge la masa y forma con ella una bola. Pinta de aceite el interior de un cuenco grande, pon dentro la masa y cubre con un paño. Deja en un lugar templado durante 2 horas, hasta que doble su volumen.

Espolvorea con un poco de harina la superficie de trabajo y vuelca la masa. Golpéala —debes aporrearla, en serio— para sacar el aire. Luego, amasa con suavidad durante 30 segundos. Vuelve a formar 1 bola y córtala en 4 partes iguales. Tápalas con un paño y déjalas reposar 10 minutos para que se relajen.

Cubre 2 bandejas de horno con papel vegetal.

Sobre la superficie enharinada, estira cada una de las partes de la masa cortada formando un círculo de unos 25-30 cm de diámetro.

Corta la masa en 8 triángulos, como una pizza; cada triángulo es un cachito. Estira cada trozo y aplánalo un poco más para hacerlo más grande y de un grosor de 2-3 mm.

Con la punta del triángulo mirando hacia el lado contrario a donde estás, rellena el centro con el jamón picado y el queso rallado, pero deja un borde de 1 cm libre alrededor. Dobla hacia dentro los extremos izquierdo y derecho al mismo tiempo y enrolla hacia fuera de donde estás. Dobla el cachito con la forma clásica de un cruasán.

Repite la misma operación con el resto de los trozos de masa. Ve colocando los trozos en las bandejas de horno y dejando unos 4 cm de separación entre ellos, para que tengan espacio para crecer. Cuando los hayas formado todos, cúbrelos con un paño y espera otra hora para que crezcan aún más. Doblarán su tamaño.

Precalienta el horno a 180 ºC.

Bate el tercer huevo con 2 cucharadas de agua fría y pinta los cachitos por todas partes.

Cuécelos en el horno 15 minutos, o hasta que estén bien dorados. Sácalos del horno y deja que se enfríen un poco antes de servirlos. Acompáñalos con un batido de chocolate o un zumo de naranja recién exprimido.

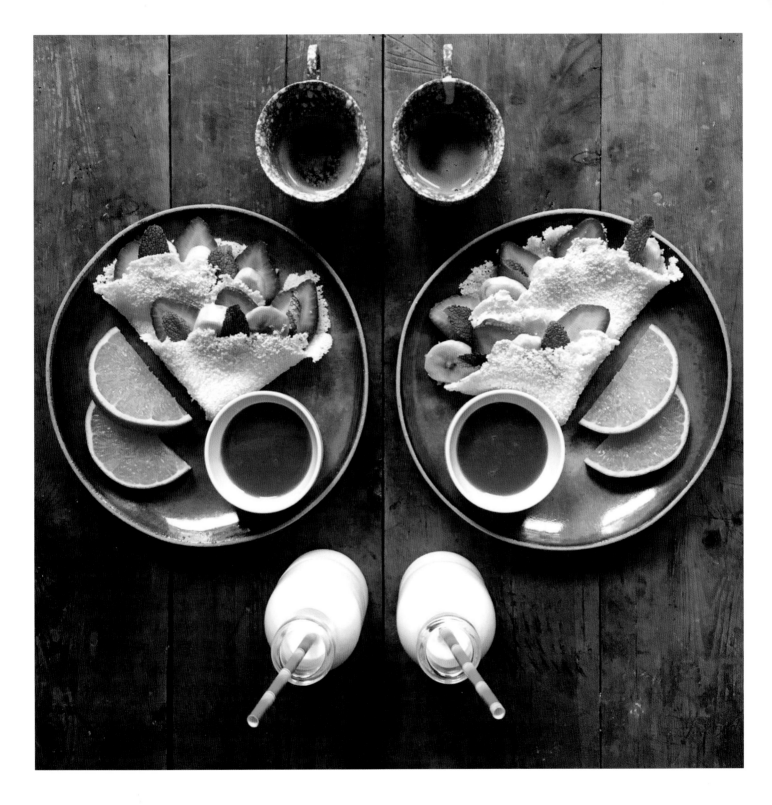

PANQUEQUES DE TAPIOCA
Tortitas de tapioca

Estas preciosas tortitas son típicas de Brasil. Parecen delicados paños de encaje, pero lo mejor es que no tienen una pizca de gluten. Su textura gomosa, que me recuerda a los pasteles de arroz glutinoso, tal vez no sea del gusto de todo el mundo

La harina de tapioca se utiliza en multitud de cocinas de toda Sudamérica y se encuentra en tiendas de comida saludable, supermercados de productos sudamericanos y asiáticos, además de comercios *online*. Yo la utilizo mucho, pero si nunca la has preparado te aconsejo que veas antes un tutorial en YouTube. El truco consiste en añadir la menor cantidad de agua posible; es suficiente con 2 cucharaditas. Obtendrás una tortita bastante insulsa que puedes rellenar con los ingredientes dulces o salados que prefieras.

Pon la harina de tapioca en un cuenco con agua. Mézclala con los dedos hasta formar grumos. Si viertes demasiada agua, se transformará en un líquido sin cuerpo, así que añade un poco más de harina para equilibrarlo.

Para deshacer los grumos, pasa la mezcla a través de un colador sobre un cuenco limpio. Tendrá una textura muy parecida a la del principio.

Calienta una sartén antiadherente a fuego medio y reparte uniformemente por todo el fondo la mitad de la mezcla. En un minuto se formará una tortita sólida. Dale la vuelta y cuécela otro minuto más. La tortita tendrá puntitos un poco dorados, pero quedará más bien blanca. Limpia la sartén con papel de cocina y repite con el resto de la mezcla.

Para 2 panqueques grandes
8 cdas de copos de harina de tapioca
(yo prefiero la variedad ácida)
2 cdtas de agua

JUGO DE AVENA

¿Quién ha dicho que la avena sólo sirve para hacer gachas por la mañana? Si en Reino Unido tuviéramos un verano realmente caluroso, seguro que nos levantaríamos pidiendo a gritos esta bebida refrescante de la República Dominicana.

He transformado la receta original, quitando el azúcar y añadiendo el zumo de piña, por la sencilla razón de que me entusiasma la piña colada, no porque abomine de esa cosa blanca.

En el vaso de la batidora, vierte el agua y el zumo de piña y deja en remojo los copos de avena todo el tiempo que puedas. Una hora es suficiente, pero, si puedes, déjalos toda la noche.

Luego añade la leche de coco, el zumo de lima y los cubitos de hielo y bátelo hasta que quede sin grumos. Puedes añadir un poco más de agua si lo prefieres más líquido. Debe tener la consistencia de un batido.

Sírvelo con una guinda al marrasquino, una sombrilla de cóctel y una pajita.

1 taza de copos de avena
1 taza de agua
200 ml de zumo de piña
400 ml de leche de coco
El zumo de 3 limas
Unos cuantos cubitos de hielo

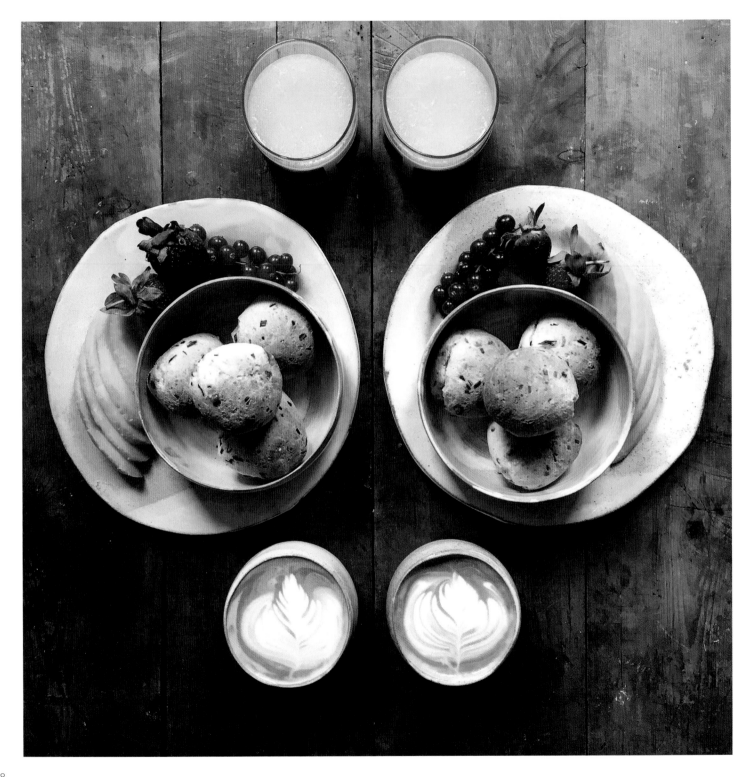

PÃO DE QUEIJO
Panecillos brasileños de queso

Con la misma harina de tapioca de los panqueques brasileños (véase página 37) se hace esta delicia de bolitas, riquísimas y esponjosas, uno de mis desayunos preferidos. La harina de tapioca se encuentra en casi todas las tiendas de comida saludable, en los supermercados de productos de Sudamérica y Asia, y en comercios *online*.

Parecidas a la pasta *choux* o de *gougère*, son un capricho sin gluten que se prepara en pocos minutos. Están buenísimas acompañadas de un expreso corto.

En la receta tradicional el queso proviene de la región brasileña de Minas, *queijo de minas*, pero puedes sustituirlo por un queso fresco mexicano. Cuando no tengo ninguno, y para evitar recorrer la ciudad de una punta a otra, utilizo una mezcla de parmesano y cheddar o un gruyère maduro.

Precalienta el horno a 200 ºC.

Pon la leche, la mantequilla y la sal en un cazo, y lleva a ebullición. Cuando hierva, apártalo del fuego, agrega de golpe la harina de tapioca y remueve hasta que esté bien mezclado. Espera a que se enfríe durante 10 minutos.

Añade los huevos, el queso rallado y el cebollino (si quieres ponerlo), y mezcla muy bien.

Con un sacabolas de helado o una cuchara untada de aceite, saca porciones del tamaño de una pelota de golf y colócalas en la bandeja de horno forrada con papel vegetal.

Hornea 20 minutos, pero comprueba la cocción a los 15 minutos. Deben estar inflados y dorados. Sírvelos de inmediato.

Para 10-12 panecillos
250 ml de leche
100 g de mantequilla fundida
1 cdta de sal
250 g de harina de tapioca
2 huevos
200 g del queso que quieras rallado fino
1 cdta de cebollino picado (opcional)

COLOMBIA, PERÚ, COSTA ESTE DE ESTADOS UNIDOS

Este capítulo es uno de mis preferidos. *Bagels*, arepas, tamales... ¿No te parece que piden a gritos los rellenos más sabrosos? Y lo mejor: todos se pueden comer con las manos. Nada de tenedores ni cucharas interfiriendo entre tus manjares y tú.

Uno de los pocos ejemplos de clasificación errónea intencionada que se da en este libro es la inclusión de la salsa holandesa en el presente capítulo. Aunque nos acompaña desde hace siglos y su ascendencia es más bien francesa u holandesa, saltó a la fama como parte de la receta de los huevos benedictinos. Sus orígenes no están muy claros, pero mi historia preferida cuenta que el banquero de Wall Street Lemuel Benedict los concibió en 1894 como remedio para sus resacas. Los cocineros del Waldorf Astoria asumieron su petición felices y contentos. Y debía de funcionarle, porque seguimos preparando huevos benedictinos cuando estamos en baja forma por la mañana.

3

EN BUSCA
DE UN REMEDIO

SALSA HOLANDESA

Quizá haya personas que encuentren desafortunada la presencia de la salsa holandesa en estas páginas. Cualquier cocinero que se precie sabe hacerla, desde luego, y habrá perfeccionado su técnica. Pero es una de las recetas que yo todavía pregunto por lo menos una vez a la semana.

Me decidí a aprender a hacer mi propia receta tras una cena en Nueva York en la que nos sirvieron un plato horroroso hasta decir basta de huevos benedictinos y patatas fritas caseras. Mi pobre Mark no tendrá que volver a sufrir nunca más.

Mi versión se hace con batidora, así que es casi imposible que se te corte y te quede un mejunje incomible. No tires las claras: prepara con ellas un merengue o, mejor aún, un Earl Grey Whisky Sour (véase página 205).

El zumo de ½ limón
3 cdas de vinagre de vino blanco o de sidra
3 yemas de huevo
250 g de mantequilla

En un cazo pequeño calienta el zumo de limón y el vinagre hasta que empiecen a evaporarse. Retira del fuego.

Separa las claras y las yemas y pon las segundas en una batidora. Si tienes un accesorio de embudo con chorro fino, vierte despacio la mezcla de zumo de limón y vinagre. Si no lo tienes, espera a que la mezcla se enfríe un poco y viértela de golpe en el vaso de la batidora. Luego ponla en marcha a máxima velocidad unos 30 segundos. La mezcla adquirirá un color amarillo pálido y estará un poco espumosa.

Funde la mantequilla a fuego muy suave. Incorpórala a las yemas, en chorrito fino o a cucharadas, mientras mantienes la batidora a velocidad baja.

Si te gusta la salsa un poco más densa, ponla a baño maría para calentarla. Al enfriarse, se espesará. Se conservará bien en la posición mínima del baño maría unos 10-15 minutos, a menos que te acabes lo que queda con los benedictinos. Si quieres aclarar la salsa no tienes más que añadir agua caliente, con unas pocas cucharadas es suficiente.

Un tarro de salsa holandesa se conserva una semana en el frigorífico.

CHICHA MORADA
Bebida peruana de maíz morado

Si lo que quieres es una bebida sin alcohol fantástica para servir en una fiesta o en un *brunch*, no tienes otro remedio que fijarte en la que hacen los peruanos.

Es aromática, dulce y de color púrpura. Seguro que a Julio César y a Enrique VIII les habría encantado la «chicha morada» si hubieran tenido la oportunidad de probarla.

Yo compro las mazorcas secas enteras de maíz morado *online*.

Para unas 20 personas

4 l de agua
1 piña
3 mazorcas de maíz morado secas
2 manzanas, cortadas en cuartos, o 1 membrillo, picado grueso
4 trozos de canela en rama o de *cassia* de China
6 clavos de olor
3 anises estrellados
200 g de azúcar o de miel de agave
El zumo de 2 limas

Pon el agua en una cazuela grande y llévala a ebullición.

Lava la piña. Corta la base y el moño y tíralos. Pélala y echa la piel en el agua. Corta a cuartos la pulpa de la piña; la parte del centro, más dura, ponla en la cazuela.

Extiende los trozos de pulpa sobre una bandeja cubierta con papel de horno y congélala. Los dados de fruta serán los cubitos de hielo cuando la sirvas, y así tu bebida no se aguará.

Pon en la cazuela el maíz, las manzanas en cuartos, la canela, los clavos y el anís estrellado y espera a que rompa a hervir. Baja el fuego, tapa la cazuela y déjalo hirviendo a fuego lento durante 30 minutos.

Con una espumadera pesca los aromatizantes y tíralos; asegúrate de que sacas todos los clavos de olor. Cuando el brebaje aún esté caliente, añade el azúcar o la miel de agave y el zumo de lima. Espera a que se enfríe del todo antes de refrigerarlo.

Sírvelo en vasos altos con los cubitos de piña congelada.

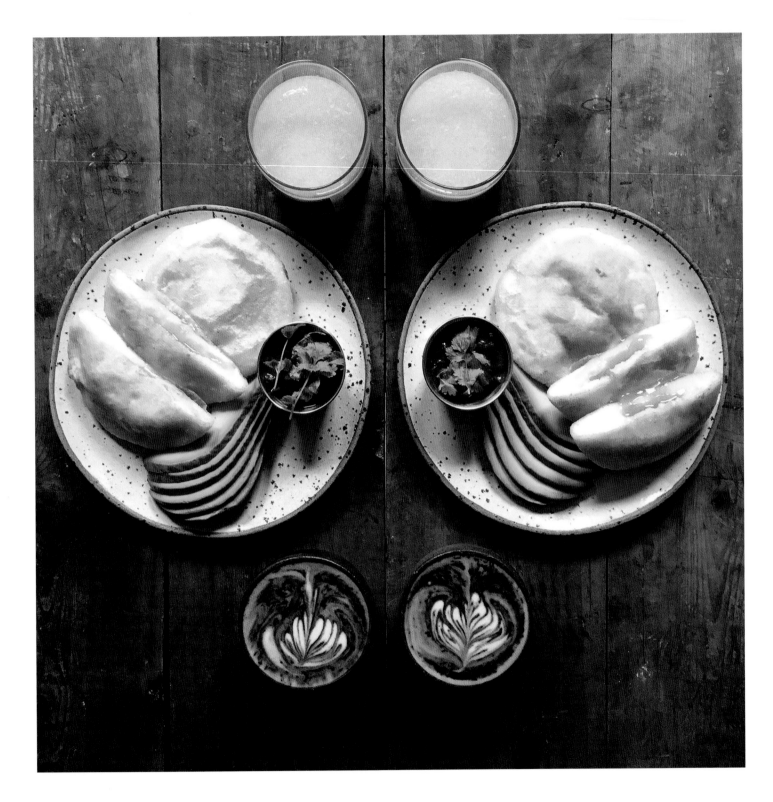

AREPAS DE MAÍZ RELLENAS DE HUEVO

Desde hace unos pocos años, Hackney, al este de Londres, se ha convertido en nuestro verdadero hogar, y no sólo porque es donde vivimos. Allí hay personas extraordinarias. Esta receta me la dieron nuestros amigos Esther y Ricardo, de @theroastingshed, que preparan uno de mis cafés preferidos.

Cuando están en Colombia, ellos las toman a menudo de desayuno, servidas en papel parafinado con salsa *hogao* y dados de aguacate con sal y lima.

Para bajar todo esto es imprescindible un zumo de naranja recién exprimido y un café negro Colombia puro.

Para 6 arepas grandes
Para la salsa *hogao*

2 cdas de aceite de oliva virgen
100 g de cebolletas picadas finas
2 dientes de ajo laminados
1-2 cdtas de pasta de chile (opcional)
1 lata de 400 g de tomate extra a cubos
½ cdta de comino molido
30 g de cilantro fresco picado
Sal y pimienta

Para las arepas

2 tazas de harina blanca PAN (una harina precocida de maíz blanco)
1 ½ cdta de sal
½ cdta de azúcar
2 ½ tazas de agua templada
1 cda de aceite de colza o cacahuete, y un poco más para freír
6 huevos no demasiado grandes

Para empezar, haz la salsa *hogao*. Calienta a fuego suave el aceite en una sartén. Echa las cebolletas, el ajo y la pasta de chile (si vas a utilizarla) y saltea 3-4 minutos. Que la cebolleta no se dore, sólo tiene que ablandarse.

Añade los tomates y el comino y sofríe otros 10-15 minutos, o hasta que la mezcla comience a espesar. Añade el cilantro y sazona a tu gusto. Deja enfriar la salsa a temperatura ambiente mientras preparas las arepas.

En un cuenco mezcla la harina de maíz, la sal y el azúcar. Añade poco a poco el agua y la cucharada de aceite y haz una masa. Trabájala con las manos hasta que esté uniforme y divídela en seis panes del mismo tamaño.

En una sartén honda (que permita una altura de 5 cm de aceite) calienta el aceite a fuego fuerte.

En Colombia también es muy habitual hacer las arepas a la plancha o al horno y utilizarlas casi como el pan de pita. Además, les ponen unos nombres muy bonitos e ingeniosos. Por ejemplo, cuando no está rellena, la llaman «la viuda». Los rellenos más habituales incluyen carne deshebrada, alubias ¡y hasta cazón!

Aplasta los panes en forma de OVNI de unos 12 cm de diámetro y 1 cm de grosor, y por tandas sumérgelos con suavidad en el aceite bien caliente. Después de 2-3 minutos, dales la vuelta; entonces comenzarán a inflarse. Con una espumadera, húndelos en el aceite para que queden totalmente cubiertos. Al cabo de un minuto, ya tienen un color dorado claro.

Sácalos del aceite y déjalos sobre papel absorbente de cocina. Espera 5 minutos a que se templen.

En una jarrita con pico de verter, casca 1 huevo y sazónalo con sal y pimienta. Sujeta con la mano una de las arepas y hazle un agujero pequeño en un lado. Vierte dentro con cuidado el huevo ya sazonado y aprieta con fuerza la abertura para cerrarla. Repite el proceso con las arepas y los huevos restantes.

Sube un poco más el fuego y fríe las arepas por segunda vez unos 2 minutos.

Cuando las saques de la sartén, escúrrelas sobre papel absorbente de nuevo. Sírvelas con la salsa *hogao* recién hecha.

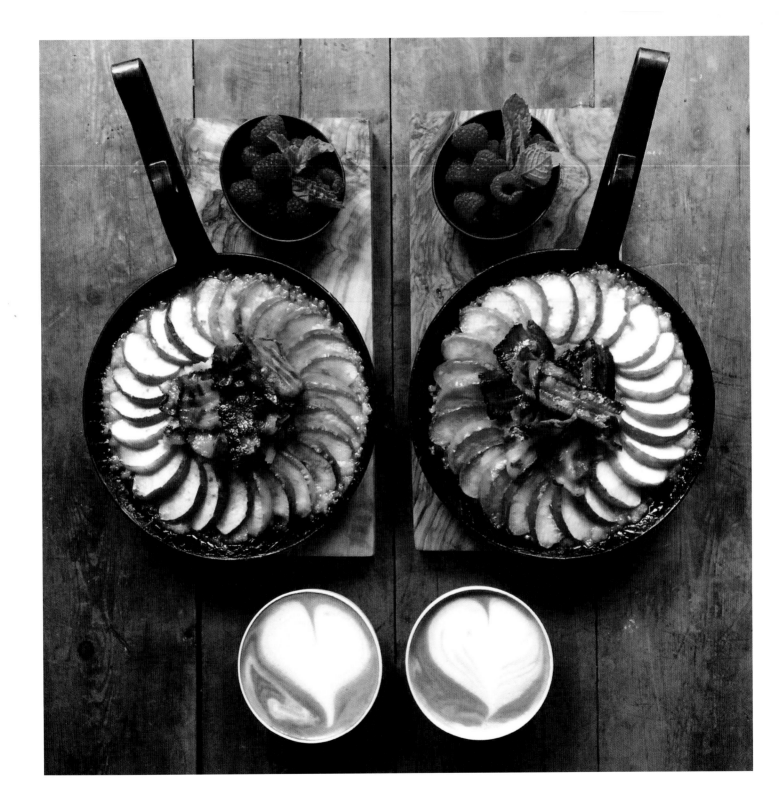

COPOS DE AVENA Y BEICON CON CERVEZA DE JENGIBRE

Hay gente que piensa que estoy como una regadera por hacer todos los días desayunos distintos, y a veces muy complicados. Yo creo que la gente que come gachas de avena todos los días es la que está como una cabra. No hay rosas sin espinas. Ahora que ya me he despachado a gusto, no podía dejar fuera de este libro el *porridge*; al fin y al cabo, es el desayuno por antonomasia en los países anglosajones. Pero tampoco voy a enseñarte lo que ya sabes. Cuando has decidido revolucionar tus desayunos, las recetas deberían estar a la altura del tiempo que vas a emplear en hacerlas. Por eso ésta es la de unas gachas con algo más.

Empiezo tostando los copos de avena en una sartén sin nada, un truco que he aprendido de la genial @felicitycloake. Emplear unos minutos en calentarlos te supondrá al final un auténtico premio. En esta receta, la capa de frutos y arándanos rojos secos oculta en el fondo porporciona acidez y una textura crujiente al que de otro modo sería un cuenco de gachas de avena de lo más vulgar. Éste, en cambio, adquiere una profundidad de sabor única gracias a una cobertura de manzanas en gajos, una pizca de azúcar y una buena dosis de canela.

El beicon a la cerveza de jengibre es opcional, por supuesto, pero, si quieres una versión vegetariana, te sugiero muy en serio que compres sal de beicon de J&D, que puedes adquirir *online*. Me lo agradecerás.

Precalienta el horno a 180 ºC.

Tuesta los copos de avena en una sartén a fuego medio. Durante unos 5 minutos largos no dejes de removerlos para que no se quemen. Deben coger un color dorado bastante oscuro. Este paso puedes hacerlo con antelación; sólo tienes que esperar a que se enfríen del todo para envasarlos.

Añade el agua, la leche y la sal sin dejar de remover durante otros 3 minutos, hasta que la mezcla comience a espesarse. En ese momento retírala del fuego si la quieres un poco líquida.

Esparce los frutos secos y los arándanos rojos en el fondo de una fuente de horno, o en una sartén de hierro pequeña, y vierte encima los copos de avena. Cúbrelo todo con la manzana, el azúcar, la canela y el jarabe y hornéalo 15 minutos.

Para el beicon con cerveza de jengibre

Esto es de lo más sencillo. Antes de acostarte, pon en un cuenco el beicon que te guste con un poco de cerveza de jengibre y métalo en el frigorífico. Una botella de 330 ml debería ser suficiente para un paquete entero de beicon. No uses cerveza de jengibre baja en calorías y utiliza una marca que sea muy picante.
A la mañana siguiente, sólo tienes que freír el beicon como siempre, hasta que se caramelice, ¡y a desayunar!

1 taza de copos de avena
1 taza de agua
1 taza de leche del tipo que quieras
½ cdta de sal
50 g de los frutos secos que prefieras

50 g de arándanos rojos secos
2 manzanas pequeñas, en gajitos
1 cda de azúcar mascabado
2 cdtas de canela molida
2 cdas de sirope (yo he puesto de jengibre, pero el de arce sirve igual)

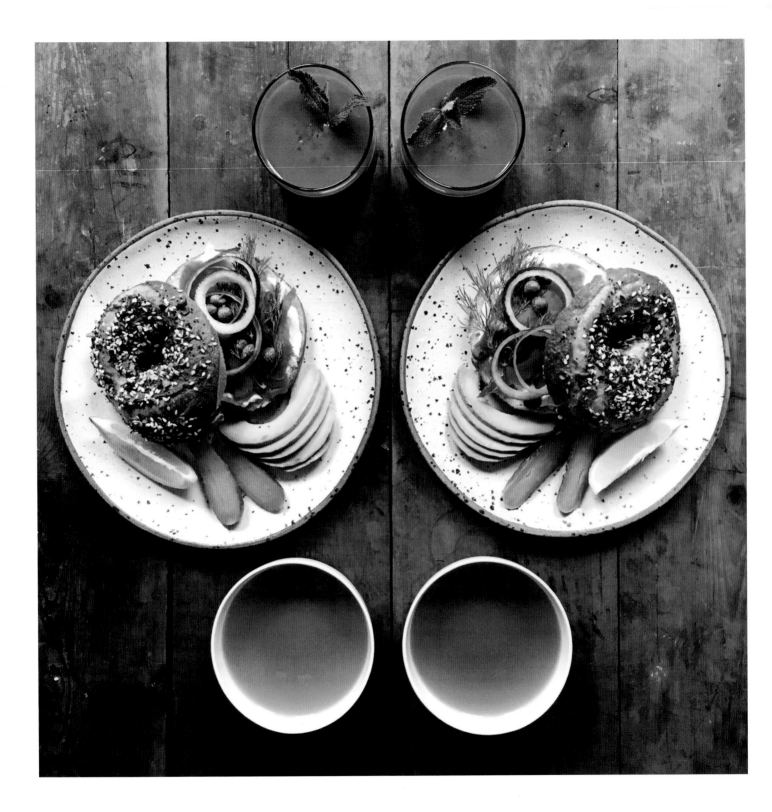

EVERYTHING BAGELS

Sólo conozco una panadería en Londres que prepare *Everything bagels*, es decir, «con todo», y es una pena, porque son los reyes de los *bagels*. Se llaman así porque integran todos los aromas de Nueva York en un delicioso festival de carbohidratos. Sésamo, alcaravea, amapola, cebolla y ajo pueden parecer demasiados aromas juntos, pero en realidad casan a la perfección.

Esta mezcla de especias también está deliciosa con patatas asadas, pollo y ensaladas, de modo que guarda lo que te sobre en un frasco para otro día.

Los rellenos son infinitos, pero el salmón ahumado acompañado de queso para untar, con un poco de cebolla fresca troceada, alcaparras y eneldo, es insuperable.

Para los *bagels*
Para 8 bagels
10 g de levadura seca
325 ml de agua templada
375 g de harina de fuerza blanca de trigo
125 g de harina de fuerza integral de trigo
2 cdtas de sal
1 cda de azúcar moreno

Para la mezcla de especias *Everything*
4 cdas de semillas de amapola
4 cdas de granos de alcaravea
4 cdas de semillas de sésamo
4 cdas de cebolla seca
4 cdas de ajo seco
2 cdas de sal marina

Para el baño de agua
8 l de agua, o todo lo que pueda contener tu cazuela
3 cdas de miel o 1 cdta de bicarbonato

Mezcla en un cuenco la levadura con el agua templada y deja reposar 5 minutos.

En la cubeta de una batidora fija, con el gancho de amasar, bate muy bien las harinas, la sal y el azúcar. A una velocidad suave, añade la mezcla de la levadura y amasa 8 minutos. Puede que tengas que parar de vez en cuando y retirar lo que se haya adherido a las paredes. En este punto, la masa debe estar suave pero no pegajosa. Si estás amasando a mano, mézclalo todo y trabájalo durante 15 minutos.

Forma 1 bola con la masa sobre una superficie limpia. Pinta con un poco de aceite el interior de un cuenco grande y también la bola de masa por fuera. Déjala reposar 90 minutos en un lugar templado; al cabo de ese tiempo, habrá doblado su tamaño.

Golpea la masa (literalmente) —te quedarás muy a gusto después de este paso— para vaciarla de aire y amásala 1 minuto. Con un cuchillo o un cúter de panadería divide la masa en 8 piezas iguales y forma 8 bolas.

Con un dedo cubierto de harina practica un agujero en el centro de cada bola y agrándalo. El agujero debe tener unos 2-3 cm.

Pon todas las especias para la mezcla en un bote grande y agítalo bien. Si el ajo seco y los copos de cebolla son demasiado grandes, pícalos antes.

Prepara un baño de agua: llena una cazuela con agua y llévala a ebullición. Añade la miel o el bicarbonato y remueve hasta que se disuelvan.

Precalienta el horno a 220 ºC y prepara 2 bandejas con papel de horno y una rejilla de alambre para enfriar pasteles.

Escalda durante 1 minuto los *bagels* por tandas de 2 o 3, dales la vuelta y escáldalos durante otro minuto más con el bollo panza arriba. Esto es lo que dará a los *bagels* su corteza elástica característica. Sácalos del baño y déjalos enfriar otro minuto sobre la rejilla. Continúa con otra tanda.

Mientras los *bagels* estén todavía bastante húmedos, esparce generosamente por encima de ellos la mezcla de especias *Everything*.

Hornéalos de cuatro en cuatro en la bandeja durante 25 minutos. Vuelve a colocarlos en la rejilla hasta que se enfríen por completo.

Se congelan bien. Te sugiero que los abras por la mitad antes de congelarlos, porque así sufrirás menos tiempo esperando a que se descongelen.

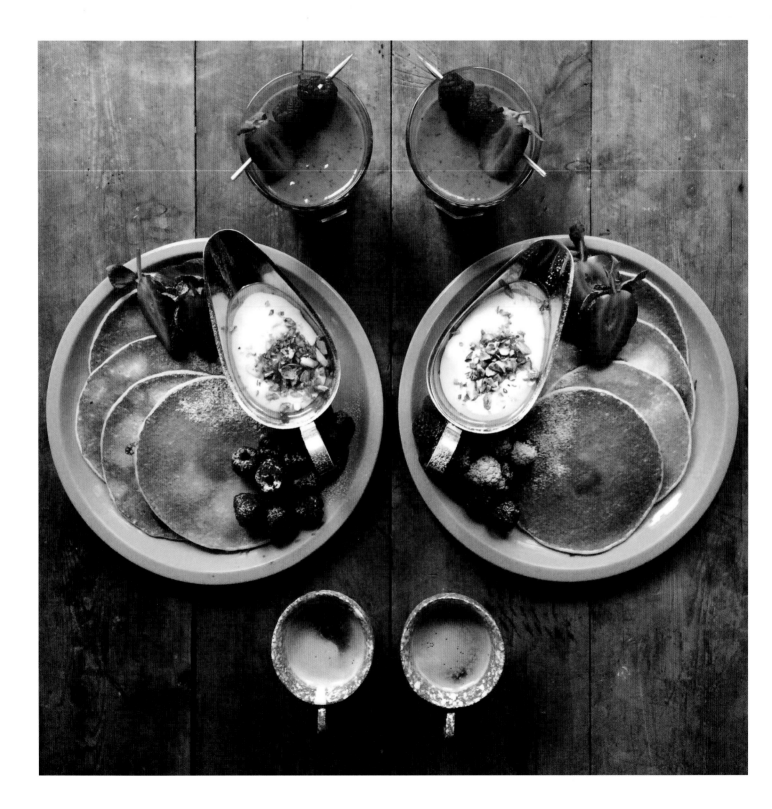

SLAPJACKS INDIOS

He cambiado un poco una receta de uno de mis libros de cocina preferidos, *The First American Cookbook*, de Amelia Simmons, que se editó en 1796. Era la primera vez que una estadounidense escribía un libro de cocina que utilizaba productos autóctonos. Nacieron así platos míticos de la gastronomía estadounidense, como el pan de maíz, los *Johnny cakes* y estos *slapjacks*. Este libro marcó un antes y un después en la identidad cultural de los estadounidenses.

Es importante remover la mezcla mientras se cuece la tortita en la sartén, pues la harina de maíz (conocida por aquel entonces como «harina de los indios» y que da nombre a la receta) se va al fondo durante la espera entre tortita y tortita.

La miga suave y dulce de la harina de maíz combina a la perfección con cualquier acompañamiento que quieras ponerle encima, pero nada puede competir con el sirope de arce.

Mezcla bien todos los ingredientes en un cuenco.

Calienta una sartén a fuego medio-alto. A mí me gusta utilizar como medida un cuarto de taza para cada tortita, así consigo que sean del mismo tamaño; da gusto verlas apiladas todas iguales. También puedes utilizar una taza de café expreso como medida. La mezcla deberá ser un poco líquida, más bien de aspecto acuoso.

Cuece cada tortita alrededor de 1 minuto y después dale la vuelta. ¡Torta va, torta viene! Conserva las tortitas calientes tapándolas con un cuenco del revés mientras terminas de hacer el resto.

Sírvelas con sirope de arce, yogur y frutas de temporada.

Para 10-12 tortitas
1 taza de harina de maíz
2 tazas de leche
2 huevos
½ taza de harina de trigo
50 g de mantequilla fundida
Una pizca de sal

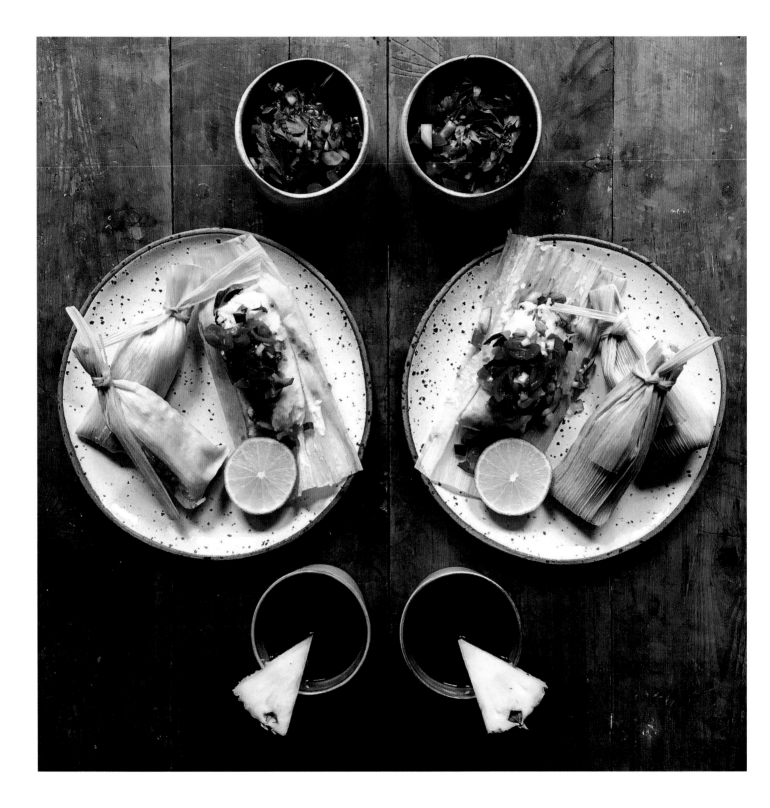

HUMITAS CON SALSA

Tamales de Perú con salsa

Esta receta proviene de dos de mis seguidores más adorables, @dantooley y su novia, @gracefully_frank, que escribieron: «Lo que empezó como una diversión ha ido creciendo hasta convertirse en algo más importante. Dedicamos muchas horas a navegar por internet buscando las recetas más auténticas. Hemos descubierto tiendas en las que jamás habríamos entrado, aprendido técnicas nuevas, utilizado ingredientes que ni siquiera somos capaces de pronunciar, y hemos acabado levantándonos a las 6.30 de la mañana los fines de semana. En fin, se ha convertido en algo mucho más importante que el hecho de desayunar.»

Las humitas son muy parecidas a los tamales mexicanos: se preparan con una masa de maíz sin refinar que se cuece al vapor, envuelta en una hoja de mazorca. Las humitas se pueden cocinar sin relleno y servirse con frijoles refritos, carne o pescado cocinados, e incluso se pueden hacer dulces.

Para 10-15 humitas
Para la masa de maíz

6 hojas de maíz secas (las hojas de banana o de plátano macho son un buen sustituto)
2 mazorcas de maíz fresco
50 g de mantequilla
1 cdta de chile en polvo (o más, si te gusta picante)
3 dientes de ajo machacados
Una pizca de sal
Una pizca de azúcar
2 yemas de huevo

Para el relleno de la humita

50 g de anacardos
50 g de pasas
100 g de batata pelada, en dados y cocida
50 g de aceitunas negras
Una pizca de sal
2 huevos duros grandes
1 cdta de comino molido
1 cdta de orégano
1 cdta de pimentón
Salsa picante o Tabasco a tu gusto

Para la salsa picante peruana

1 cebolla roja mediana
2 tomates pelados y sin semillas
1 chile verde sin semillas
El zumo de 1 lima
1 cda de aceite de oliva
Un puñado de hojas de cilantro picadas
Sal y pimienta

Pon a remojar en agua recién hervida las hojas secas de maíz y déjalas reposar para que se ablanden. Así se evita que se partan cuando más tarde se monte el plato.

Saca los granos de las mazorcas y ponlos en un robot de cocina con 3-4 cucharadas de agua. Bate hasta conseguir un puré cremoso.

Funde la mantequilla en una sartén a fuego medio y añade el chile en polvo y el ajo, con cuidado de que no se quemen. Echa encima el maíz en puré, la sal y el azúcar y sigue cocinando durante 10 minutos, sin parar de remover. Apaga el fuego y espera a que se enfríe.

Pica en trozos muy pequeños los ingredientes del relleno y añádelos a la mezcla de maíz ya fría. Añade también las yemas de huevo y remueve bien hasta que se integren.

Envolver un tamal puede parecer muy complicado, pero tienes muchas guías *online* si no te sientes seguro. Así es como se hace: alisa una de las hojas de maíz remojadas con la parte más estrecha mirando hacia ti. Pon 2 cucharadas de la mezcla de maíz en medio y extiéndela hacia el lado izquierdo y hacia el borde superior, pero no hacia el lado de tu mano derecha. Si quieres añadir algo más, como pollo o cerdo, hazlo ahora.

Lleva el lado izquierdo del tamal sobre el borde derecho de la masa de maíz, pero no hasta el borde de la hoja de maíz. Dobla la parte de abajo hacia arriba y entonces dale la vuelta hacia la derecha. Tendrás algo parecido a un burrito, pero con la parte superior abierta.

Repite con el resto de la masa de maíz y las hojas.

Coloca en el cestillo de una vaporera los tamales, unos junto a otros, y cuécelos al vapor durante 45 minutos.

Mientras, prepara la salsa. Pela y corta en rodajitas la cebolla y remójala en un poco de agua helada con hielo durante 10 minutos, así se suaviza su aroma penetrante. Escúrrela muy bien y mézclala con el resto de los ingredientes de la salsa picante.

Sirve las humitas acompañadas de un vaso de refrescante chicha morada (véase página 43).

MÉXICO,
MEDIO OESTE
DE ESTADOS UNIDOS,
CANADÁ

Las cosas más sencillas son las más difíciles de hacer bien. El pollo frito exige mucha atención, unas gachas perfectas no quedan así por casualidad y preparar un buen café solo parece muy fácil, pero en realidad no lo es. Prestar o no atención a los detalles marca la diferencia en estos casos. Al fin y al cabo, quieres que te consideren un cocinero experimentado, que combina sabores como un maestro y que, sin despeinarse, sabe cuándo algo está en su punto.

Además, sazonar y añadir especias no es un asunto baladí. Si te quedas corto con las de las alubias, estarán insípidas y habrás tirado por la ventana un montón de horas de trabajo. Y si te pasas con el picante en los huevos, te quemará tanto la boca que no podrás saborear nada más el resto de la mañana.

El café y el té deben servirse de inmediato y sin adulterar. Manda a paseo a los camareros tatuados y a los temporizadores de infusiones.

NO TE COMPLIQUES LA VIDA

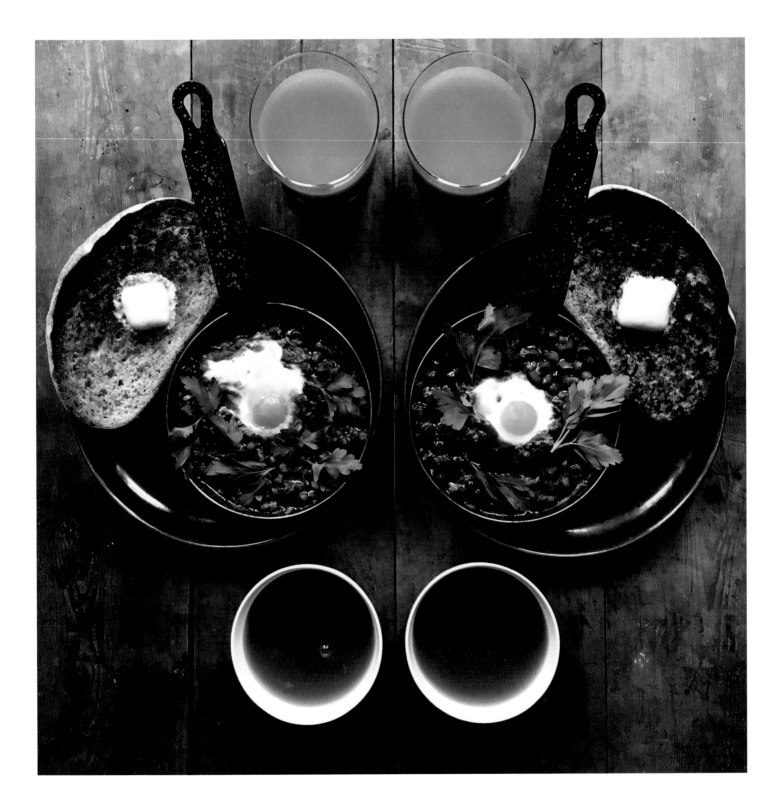

ALUBIAS *FATTY BOY*

Estoy firmemente convencido de que las alubias estofadas son parte intrínseca de un desayuno *Full English*. Son la argamasa que une todo lo demás. Pero ¿quién quiere meterse en el lío de cocinar algo que muchas veces tiene una calidad inferior a lo que se puede encontrar en una lata?

Estas alubias, sin embargo, son melosas y están llenas de sabor: delicadas, dulces, aromáticas y sabrosas, completamente diferentes de sus parientes enlatadas.

Hago esta receta con *boczek* (no es más que beicon polaco) porque en el supermercado de mi barrio hay un mostrador de productos polacos. Tiene un ahumado maravilloso, no está demasiado salado y cuesta la mitad que la *pancetta* italiana.

Aviso: para disfrutar de un *brunch* delicioso el domingo, tienes que empezar la receta el sábado por la mañana, poniendo en remojo las alubias. Por cierto, también quedan genial con una olla a presión o una olla de cocción lenta.

Pon las alubias en una cazuela grande apta para el horno y cúbrelas con agua fría. Déjalas en remojo por lo menos 8 horas, o durante toda la noche.

Cambia el agua y hierve las alubias 15 minutos a fuego fuerte. Es posible que tengas que añadir algo de agua para que siempre estén cubiertas. Baja el fuego para que continúe hirviendo suavemente otros 30 minutos.

Precalienta el horno a 140 ºC.

Corta el *boczek* o el beicon en dados y ponlos en la cazuela con el resto de los ingredientes, excepto la sal y la pasta de miso blanco. Remueve hasta que todo se haya mezclado bien.

Tapa la cazuela y hornea durante 4 horas, removiendo de vez en cuando. Una vez cocidas las alubias, añade la sal y la pasta de miso y sigue cocinando en el horno, ya destapado, durante 1 hora más.

Están más buenas al día siguiente. Te lo prometo.

Para 4 raciones

500 g de alubias secas
400 g de *boczek* (el beicon entreverado es un buen sustituto)
4 cdas de melaza de dátil
1 cda de mostaza inglesa
10 cebollitas en vinagre, partidas por la mitad

1 cdta de humo líquido (disponible en SousChef, Amazon y grandes supermercados)
1 cda de pimentón dulce
1 cdta de pimienta negra
1 cdta de sal
1 cda de pasta de miso blanco (opcional, pero buenísima)

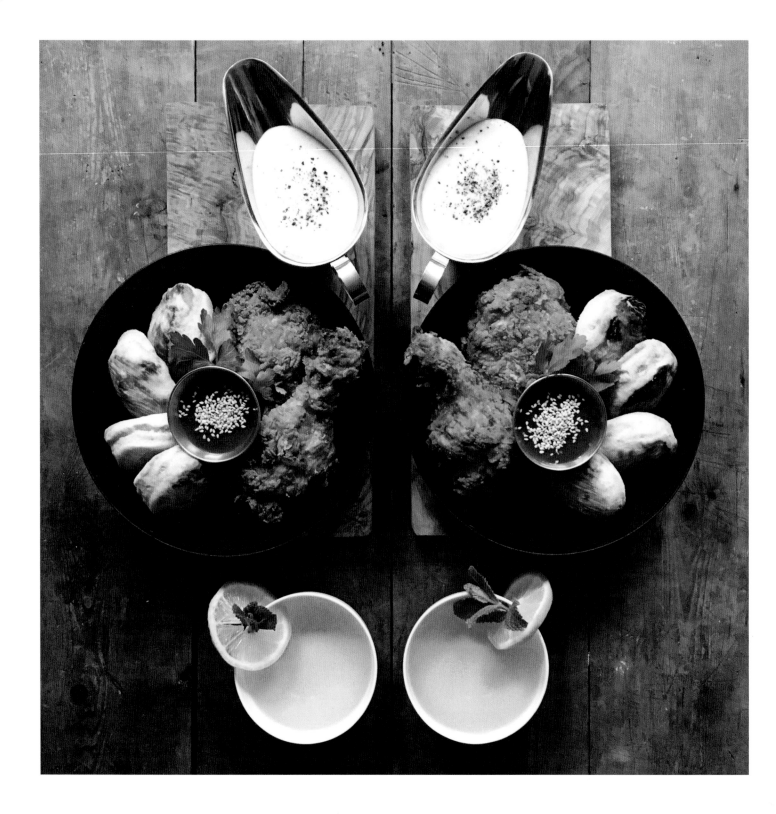

POLLO CON PANECILLOS

He planteado a un montón de gente la misma pregunta: ¿qué comida no podrías tragar nada más levantarte por la mañana?

Los tres primeros del *ranking*, aunque parezca mentira, son: guindilla, chocolate y pollo. Tanto la guindilla como el chocolate aparecerán más adelante, pero, en mi opinión, la mejor forma de comer pollo a primera hora de la mañana es frito.

Mi preferido es el estilo sureño. No he recurrido al rebozado de copos de maíz o de arroz inflado, tan efectistas, sino que he decidido apartarme de la tradición y bañar el pollo en yogur en lugar de en suero de mantequilla.

En esta receta también utilizo Aromat, un sazonador estupendo para todo, aunque algunos puristas podrían acusarlo de fraude porque contiene glutamato monosódico. ¡Menos mal que no estamos en las Olimpiadas! No lo pongas si no quieres, pero yo no pienso quitarlo, de ninguna manera.

Para 2 gorditos o 4 larguiruchos
Para el pollo frito

8 piezas de pollo con la piel
(me gustan los muslos
y contramuslos)
500 g de yogur natural
350 g de harina de trigo
50 g de harina de arroz o de maíz
3 cdtas de sal
1 cdta de mezcla de especias
1 cdta de pimentón dulce
1 cdta de cayena
1 cdta de guindilla molida
1 cdta de pimienta negra molida
1 cdta de Aromat o similar
2 l de aceite para freír

Para los panecillos de suero de mantequilla

2 tazas de harina de trigo
2 cdtas de levadura en polvo
1 cdta de sal
1 cdta de azúcar
7 cdas de mantequilla fría
¾ de taza de suero de mantequilla y 2 cdas más para pintar

En un cuenco grande, mezcla el pollo con 450 g de yogur y remueve hasta que todas las piezas estén bien untadas. Tápalo (básicamente por una cuestión de higiene) y métolo en el frigorífico. Lo mejor es dejarlo toda la noche; si no puedes, déjalo al menos 1 hora.

Mezcla los ingredientes secos en otro cuenco y añade los 50 g restantes de yogur. Debe quedar una masa con grumos grandes y rocosos. Grumos rocosos significa ¡crujientes!

Calienta el aceite en una sartén alta. Tiene que estar muy caliente. Mientras, precalienta el horno a 200 ºC.

Saca de una en una las piezas de pollo empapadas de yogur y pásalas por la mezcla de harinas. Te sugiero que con las manos pegues harina a cada pieza para que el efecto sea más intenso.

Fríe el pollo por tandas en aceite muy caliente. No sobrecargues la sartén, pon 2-3 piezas cada vez.

Fríelas unos 10 minutos, luego sácalas y colócalas sobre papel de cocina para que absorba el exceso de aceite. Cuando termines la última tanda, pon el pollo en una bandeja de horno y hornéalo 10-12 minutos para que continúe la cocción. Así tendrás la seguridad de que está bien hecho por dentro.

Los panecillos estilo americano exigen tener muy buena mano. Trabajando un poco la masa conseguirás una miga ligera y jugosa. Además, puedes sustituir el suero de mantequilla por yogur, pero, ya que te pones a ello, es mejor que utilices el suero.

No me he tomado la molestia de pasar las medidas de la receta de tazas a gramos; he conservado las medidas estadounidenses. Si no tienes taza medidora, utiliza una taza normal. ¡Siempre lo más sencillo!

(7 cucharadas de mantequilla equivalen a 100 g. La mantequilla se suele vender en paquetes de 250 g, así que tienes que poner un poco menos de la mitad.)

Para hacer los panecillos, coloca todos los ingredientes secos en un cuenco grande y remueve bien. Corta la mantequilla en dados y trabaja la mezcla haciendo pinza con los dedos hasta que consigas un montón de migas sueltas.

Agrega el suero de mantequilla lentamente, y mezcla hasta que obtengas una masa. Cuando el suero esté integrado, no amases.

Precalienta el horno a 200 ºC y forra la bandeja con papel de horno.

Limpia la superficie de trabajo, espolvoréala con harina y estira la masa encima, en un círculo de unos 2,5 cm de grosor. Si vas a utilizar un cortapastas, húndelo en la harina antes y después de que lo uses. También puedes cortarlo como una pizza, en 8 gajos, y así no te sobra ni una miga.

Pon los panecillos sobre la bandeja que has preparado, píntalos por encima con el suero (ten cuidado de que no caiga nada por los bordes) y hornea 15 minutos.

Sácalos del horno y déjalos reposar 1 minuto en una rejilla, para luego servirlos con el pollo frito y la salsa blanca (véase página 72).

CHURROS DE JAMÓN CON CAJETA

El año pasado, Mark y yo fuimos a San Sebastián. Una mañana, nada más salir a dar una vuelta por la Parte Vieja, nos dimos cuenta de que allí el desayuno no era ningún acontecimiento. Pero la verdad es que nadie se había levantado a las 8 de la mañana. Las calles estaban casi desiertas.

Por suerte, San Sebastián no es una ciudad muy grande y enseguida descubrimos un restaurante abierto, el Santa Lucía. El lugar era como una cantina de la era soviética, con luces de neón y muebles atornillados al suelo. ¡Qué deprimente! Pero aquellos churros, hechos al momento, con una taza de chocolate espeso tan oscuro que parecía Armus de *Star Trek: TNG* (tienes que buscarlo en Google, es muy bueno), estaban tan deliciosos que olvidamos todo lo demás.

Luego, como me chifla dar la vuelta a la tradición, he añadido otro clásico español, el jamón, a la masa de los churros para incorporar el sabor umami.

La cajeta es la prima mexicana del dulce de leche, pero se elabora con leche de cabra, se prepara en un perol de cobre y su sabor se desarrolla gracias a una reacción de Maillard —la misma reacción química que da al pan la costra y al café su tostado— más que por la caramelización.

La panela es azúcar de caña sin refinar. Se usa en América del Centro y del Sur y se vende en bloques apelmazados. Puedes sustituirla por azúcar moscabado.

El bicarbonato sirve para evitar que los sólidos de la leche se coagulen antes de que hayan podido desarrollar un sabor más profundo.

La cajeta es maravillosa para mojar churros, pero también para bañar un helado o comérsela a cucharadas. Como elaborarla requiere mucho tiempo y se puede conservar en el frigorífico durante seis meses, siempre preparo bastante cantidad.

Para la cajeta
Para 3 botes de mermelada llenos de dulce
2 l de leche de cabra
500 g de panela rallada o azúcar moscabado
1 cdta de extracto de vainilla
½ cdta de bicarbonato

Para los churros
Para 8 churros
Aceite para freír en abundancia
240 ml de agua
50 g de azúcar moreno
80 g de mantequilla
250 g de harina de trigo
½ cdta de sal
2 huevos
1 cdta de extracto de vainilla
80 g de jamón serrano
200 g de azúcar glas
2 cdtas de canela
8 cuadrados de papel de horno de 10 x 10 cm

Para hacer la cajeta, vierte la leche, el azúcar y la vainilla en una cazuela grande y alta (que sea grande es importante, luego verás por qué). En México es tradicional el perol de cobre, pero una cazuela alta, esmaltada o de acero inoxidable, servirá. Se debe evitar el hierro fundido porque puede estropearse.

A fuego bajo y moviendo despacio, disuelve el azúcar en la leche y añade el extracto de vainilla. Espera a que hierva de forma suave, sin dejar de mover con una espátula de madera para no quemarte la mano.

Disuelve el bicarbonato en 1 cucharada de agua y añádelo enseguida a la leche. Remueve bien. En unos segundos, el líquido subirá y doblará su volumen, así que baja el fuego un poco si lo prefieres.

Lo único que hay que hacer a partir de ahora y durante las siguientes 4 o 5 horas, con el fuego al mínimo, es remover de vez en cuando y vigilar que no se queme. Quizá puedas emplear este tiempo en retomar todas las tareas de la casa que has dejado sin hacer.

Esteriliza tres botes de mermelada. El método más rápido es lavarlos en agua jabonosa muy caliente, aclararlos (pero sin secarlos) y luego meterlos en el horno 15 minutos a 180 ºC.

A estas alturas la cajeta estará brillante y de color caramelo. Al enfriarse se espesará. Viértela con cuidado en los botes esterilizados, tápalos y, sin esperar ni un segundo, da la vuelta a los botes y déjalos del revés hasta que se enfríen por completo. Así se creará el vacío en el interior y se conservará durante más tiempo. Puedes almacenar la cajeta en la despensa, pero, una vez abierta, guárdala en el frigorífico y utilízala en los próximos seis meses. Eso si puedes resistirte, porque lo más seguro es que te la zampes de golpe.

Para hacer los churros necesitarás una manga pastelera muy resistente, con una boquilla de estrella o una churrera. Puedes comprarla *online*.

Calienta despacio el aceite en un cazo alto. Debe haber al menos 3 cm de altura de aceite.

En otro cazo pon el agua, el azúcar y la mantequilla hasta que se funda. Cuando hierva, añade la harina y la sal. Mezcla bien con una espátula hasta conseguir una masa parecida a la cola de empapelar.

Bate los huevos en un cuenco con la vainilla y mézclalo con la masa de harina. Ahora tendrás una masa suave y brillante.

Pica el jamón serrano muy fino y añádelo a la masa. Mezcla el azúcar glas y la canela y reserva a un lado.

Carga la churrera o la manga pastelera con la boquilla ya montada. Comprueba la temperatura de la fritura con una gotita tamaño guisante de masa. Si en 90 segundos adquiere un buen color dorado, está en su punto.

Para darles la forma clásica de lágrima, presiona para hacerla encima de uno de los cuadrados de papel de horno preparados. Con unas tijeras corta el chorro de masa de la boquilla.

Con cuidado, acuesta el churro, con el papel pegado, sobre el aceite muy caliente. En 30 segundos el papel se habrá despegado; cógelo con unas pinzas y tíralo.

Deja el churro 1 minuto más en el aceite, dale la vuelta y déjalo otro minuto por el otro lado. Sácalo y ponlo sobre papel absorbente. Repite la operación con el resto de la masa. Espera 1 minuto a que se templen, para que no te quemes, y espolvoréalos uno por uno generosamente con el azúcar glas con canela. Sírvelos con la cajeta y café.

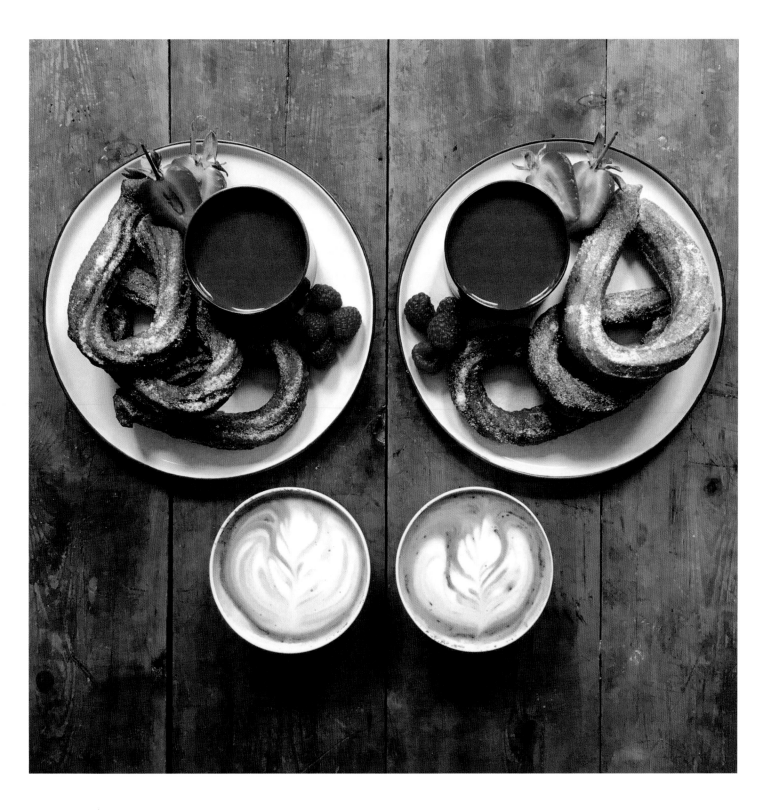

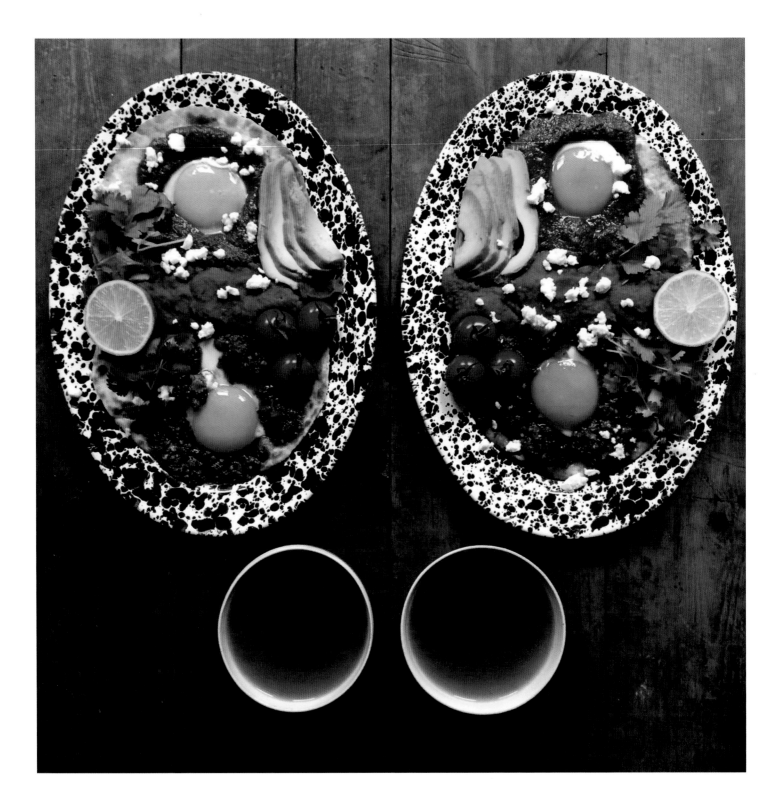

HUEVOS DIVORCIADOS

Otra de las preguntas que me hago todo el tiempo es: «¿Y si a Mark le apetece otra cosa para desayunar?» Mi respuesta es siempre la misma: «¡DIVORCIO!»

No te preocupes, estoy bromeando. Esto no ha ocurrido nunca, pero tengo que decir que no es un mal trato disfrutar cada mañana de un desayuno diferente preparado con tanto amor.

Los huevos divorciados son la solución perfecta. En un lado del plato, un huevo con salsa picante roja, y en el otro, un huevo con salsa picante verde, separados por un muro de frijoles refritos. Distintos pero complementarios, juntos pero no revueltos. No hay divorcio, en realidad es un compromiso. Pero los huevos de compromiso no se cocinan en el mismo fogón, ni en el mismo hornillo.

El único ingrediente que te costará encontrar es el tomatillo. Yo lo compro *online* en SousChef o Cool Chile Co. en latas gigantescas de 794 g. La cantidad que te sobre debes escurrirla y meterla en el congelador.

Tienes que hacer dos salsas iguales, pero recuerda que debes cocinarlas por separado.

Precalienta el horno a 200 ºC. Pica en trozos grandes los tomates o los tomatillos, así como la cebolla, el ajo y el jalapeño fresco, y ponlo todo en una fuente. Hornéalo 15-20 minutos, o hasta que la cebolla empiece a dorarse.

En una sartén, tuesta los chiles secos 3 o 4 minutos a fuego medio. Espera a que se enfríen para retirar el tallo.

Mezcla lo que has horneado con lo que has tostado en un robot de cocina, añade el cilantro y la sal y ponlo en marcha hasta conseguir un puré. Viértelo en un cuenco. Este proceso puedes hacerlo el día anterior.

Para preparar los frijoles refritos, escurre la lata de alubias y échalas en una sartén con el resto de los ingredientes. Añade agua suficiente para cubrirlas y cocínalas a fuego medio, tapadas, durante 20 o 30 minutos, o hasta que estén muy blandas.

Saca el chile y quítale el tallo, luego vuelve a meterlo. Con un estribo de hacer puré o una batidora de palo, tritura las alubias hasta conseguir el grado de uniformidad o de tropezones que desees.

Para montar el plato añade unas pocas cucharadas de aceite a una sartén y caliéntala a fuego vivo. Fríe las tortillas hasta que se doren y tengan los bordes crujientes. Deja que escurran sobre papel absorbente. Añade un poco más de aceite a la sartén y fríe los huevos.

Puedes servirlo de dos formas: en una fuente, con las tortillas debajo, o en platos individuales o sartenes, con las tortillas crujientes a un lado. Esparce por encima queso fresco y adorna con gajos de lima y cilantro fresco.

Para la salsa roja

3 tomates muy maduros
1 cebolla mediana
2 dientes de ajo
1 chile jalapeño fresco
2 chiles chipotles secos
(u otro chile ahumado)
2 chiles Anaheim secos (o cualquier otra variedad de picor medio, como el chile mulato o el ancho)
30 g hojas de cilantro picadas
1 cdta de sal

Para la salsa verde

4 tomatillos frescos
o 200 g de lata
1 cebolla mediana
2 dientes de ajo
1 chile jalapeño fresco
30 g de hojas de cilantro picadas
½ cdta de sal

Para los frijoles refritos

En la mayoría de los supermercados hay frijoles refritos. Si quieres hacerlos tú mismo necesitarás:
400 g de alubias pintas en lata
1 cebolla pequeña en rodajas finas
2 dientes de ajo a láminas
1 chile chipotle
½ cdta de cayena
Sal y pimienta
Aceite para freír

Para servir

4 tortillas pequeñas de maíz
o de trigo
4 huevos
250 g de queso fresco (sirven desde un feta hasta un cheddar)
1 lima
Hojas de cilantro

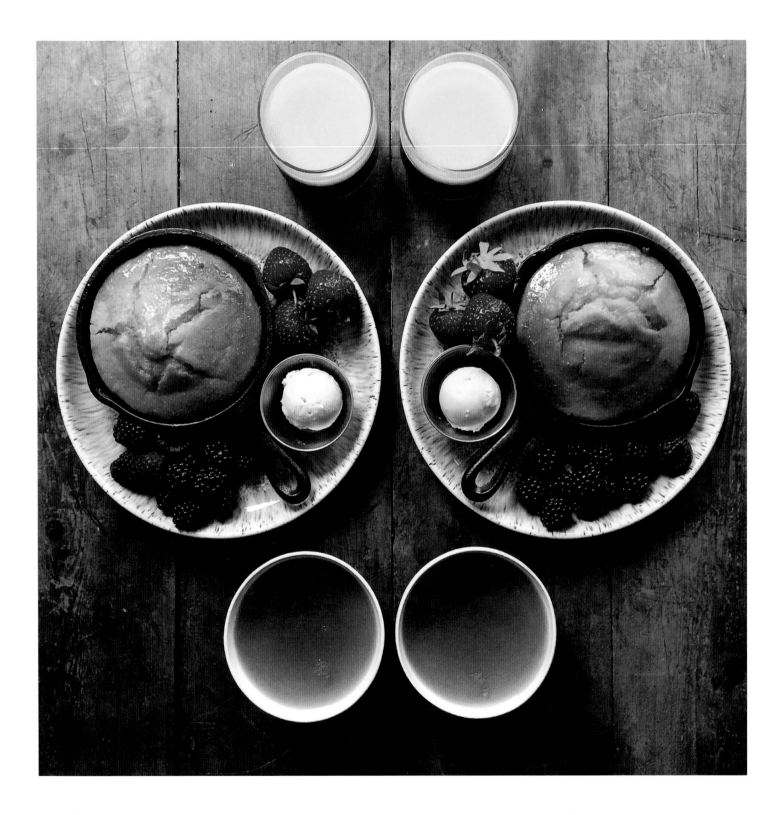

PAN DE MAÍZ

No existe un método único para hacer pan de maíz, del mismo modo que tampoco lo hay para hacer pan de trigo. Pero lo que sí existe es sentido común: si quieres preparar un buen pan de maíz, empieza por buscar una buena harina de maíz.

¿Hay diferencias entre las variedades de maíz blanca y amarilla? ¿Es importante que el germen y el salvado se conserven en la harina? ¿El molido a la piedra tiene relación con la corteza crujiente? Siendo sincero, debo decir que no. A mí me gusta en especial la harina de Palmetto Farms, pero sólo se encuentra en Estados Unidos. En fin, problemas del Primer Mundo.

Si es la primera vez que haces pan de maíz, te recomiendo que adaptes la receta a tu gusto. Sirope de arce, queso cheddar, maíz cremoso, jalapeños y frutas del bosque son algunos de los ingredientes con los que podrías darle un cambio, aunque, claro está, no todos al mismo tiempo. Yo hago el mío en una sartén de hierro colado; sobre todo porque puede ir del fogón al horno y además porque luego queda preciosa en la mesa.

Para una sartén de 25 cm
o dos sartenes de 12 cm
250 g de harina de maíz
284 ml de suero de mantequilla
100 ml de leche
1 cdta de sal
2 cdtas de levadura en polvo
2 huevos
2 cdas de *beef dripping* (sebo de vaca)

Precalienta el horno a 220 ºC.

Mezcla todos los ingredientes en un cuenco, excepto el sebo de vaca.

Si vas a utilizar las sartenes de hierro pequeñas, calienta en cada una 1 cucharada de sebo de vaca a fuego vivo, pero, si vas a hacerlo en la grande, calienta las 2 cucharadas. Espera a que esté muy caliente y eche humo.

Si estás haciendo el pan en las sartenes pequeñas, reparte la mezcla entre las dos. No van a subir mucho, así que no temas llenarlas. Cuécelas 2-3 minutos. Con esto se consigue que el fondo quede crujiente.

Hornéalas 20 minutos más, pero comprueba su punto de cocción pasados los 15 primeros minutos con un palillo (cuando salga limpio, el pan de maíz estará cocido).

Frío o del día anterior, el pan de maíz está delicioso tostado o frito, con dulce o salado, y con una taza de café de vaquero (véase página 70).

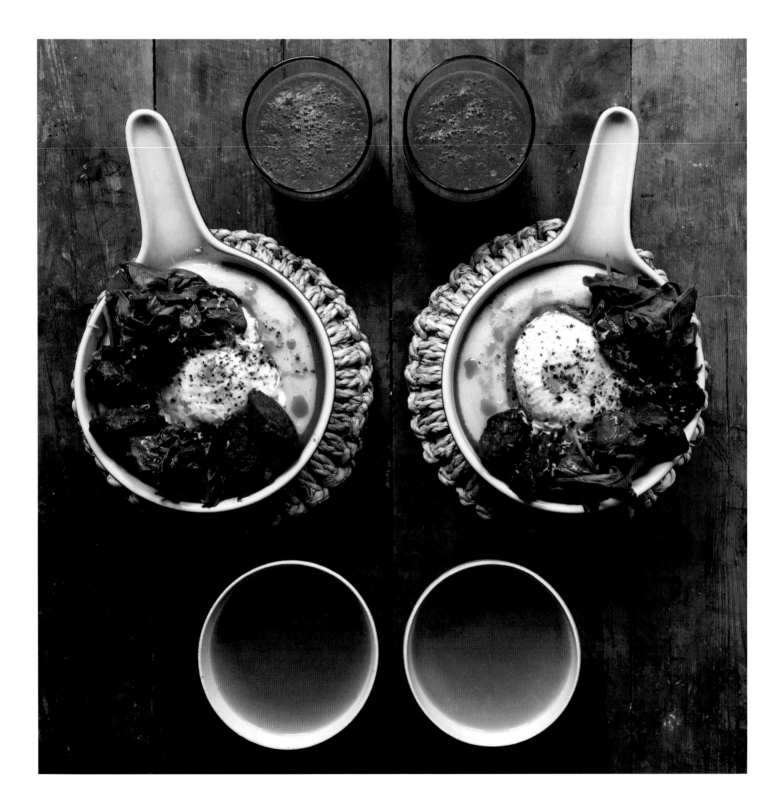

POLENTA MÁGICA

La polenta siempre me recuerda a *Mi primo Vinny*, una película increíble. La vi varias veces en mi adolescencia. Es la historia de un chico acusado de asesinato que se salva gracias a que su primo Vinny, la oveja negra de la familia, se da cuenta de que un testigo clave ha mentido al jurado al afirmar que su polenta estaba lista en cinco minutos, cuando todo el mundo sabe que se hace en veinte. Los sureños no conciben que exista sémola de maíz precocida.

De hecho, mi primer encuentro con los desayunos estadounidenses fue la escena en que Vinny pide la carta del menú a la hora de cenar. Sólo encuentra tres opciones: desayuno, 1,99 dólares; comida, 2,49 dólares; cena, 3,49 dólares. ¡Ojalá más restaurantes siguieran el ejemplo!

Me encanta la polenta. La que se hace con harina de maíz de molienda desigual está deliciosa simplemente con un poco de mantequilla, pero también es la base ideal para un huevo, un poco de queso, unas gambas, beicon o chorizo.

½ taza de leche
1 ¾ taza de agua
1 cdta de sal
½ cdta de pimienta negra
½ taza de sémola de maíz (en Reino Unido
se encuentra en todas partes la Dunn's River,
pero la Palmetto Farms, de Estados Unidos,
es mi preferida)
½ taza de cheddar fuerte o maduro
2 cdas de mantequilla

En un cazo alto, pon a hervir la leche, el agua, la sal y la pimienta.

Luego baja el fuego, añade la sémola de maíz y cuécela 5 minutos sin dejar de remover. Se trata de que el fuego esté al mínimo y de ir poco a poco. Tapa el cazo y sigue cocinándola despacio 20 minutos, removiendo cada 5 minutos.

Pruébala para ver si ya está tierna y cocida.

Apaga el fuego y añade el queso y la mantequilla, removiendo hasta que se hayan fundido.

Sirve la polenta tal cual, con un trocito más de mantequilla, o con beicon crujiente y unos langostinos *jumbo* recién salidos de la parrilla, o con un huevo, o quizá con un poco de chorizo o unas salchichas *merguez* picantes. Lo mejor de la polenta es que es un fondo perfecto. Además, te permite experimentar al máximo con los aromas y sabores: puedes hacerla con la mitad de leche y la otra mitad de caldo, o añadir un poco de pasta de chile y 1 cucharadita de miel.

CAFÉ DE VAQUERO

El año pasado leí un artículo genial del periodista Keith Pandolfi titulado «The Case for Bad Coffee». El texto giraba en torno a lo que le habría dicho su abuelo el día en que se gastó 18 dólares en una libra de café para moler tostado de forma artesanal. «¿Sabes qué, muchacho? Eres idiota», le soltaría desde la tumba.

Poco después, viendo el *flat white* que acababa de prepararme con mi carísima cafetera expreso, me invadió algo parecido a un sentimiento de vergüenza. ¿En qué me había convertido?

La cafetera de goteo Argos que me había ayudado tanto a mantener el sueño a raya cuando estudiaba el máster se la había dado a un vecino. Aquella taza maravillosa de Sports Direct había quedado arrinconada y olvidada en la cocina del trabajo. Y si hurgo en el fondo de los armarios, aún podría encontrar una botella Camp medio llena, caducada hace años.

Algo tenía que cambiar. Quería tomar café sin toda la parafernalia de estos artilugios inútiles. Éste es el café para esos momentos en los que tienes que hablar de cosas que te importan más que un comino.

100 g de café molido
1 huevo
300 ml de agua fría
2 l de agua hirviendo
Una estameña cuadrada de 30 x 30 cm
o 2 filtros de papel de café

En un cuenco pequeño, mezcla el café molido, el huevo y 100 ml de agua fría hasta conseguir una pasta parecida al barro espeso.

Lleva a ebullición una cazuela con 2 l de agua. Añade la pasta de café al agua hirviendo y remueve. Deja hervir 3 o 4 minutos y apaga el fuego.

Añade el resto del agua fría, remueve bien y deja que repose otros 2 o 3 minutos.

Cuela el café poco a poco, a través del filtro de papel o la estameña, sobre un termo o directamente en la taza.

Es el café perfecto para ir de camping o para un vaquero o vaquera como tú.

TÉ HELADO DEL SUR

Uno de mis libros de cocina favoritos es *White Trash Cooking* («Basura blanca cocinando»), de Ernest Matthew Mickler. Me parto de risa leyéndolo. El título parece sugerir algo entre la parodia y la comedia, pero en realidad es un libro muy serio lleno de observaciones antropológicas sobre la comida y la cultura en el Sur profundo. Tiene la misma envergadura que un libro de cocina francesa provenzal.

En cuanto a la masa de «La inolvidable tarta de melocotón de Clara Jane», olvídala: no hay bicho viviente capaz de hacer una masa de tarta como la suya, así que te recomiendo que vayas directamente a comprar una. ¡Ya no se hacen las cosas como antes!

El té helado del sur se puede preparar de tres formas, según *White Trash Cooking*, pero yo prefiero el método de la infusión en frío. Cuando haces una infusión caliente y luego la enfrías, el té se oxida en unos minutos. A temperaturas bajas esto no sucede, así que puedes disfrutar del té durante 2-3 días.

Pesa el té y ponlo en el centro de la estameña. Ciérrala formando un saquito y mételo en una jarra grande.

Añade el agua y déjalo reposar de 2 a 3 horas, no más. Quita el saquito y tíralo. Remueve el té y sírvelo con rodajas de limón y ramitas de menta.

Endúlzalo, si lo deseas, con alguno de los jarabes o almíbares sencillos de la página 196.

Para 4 raciones
20 g del té negro que prefieras: Earl Grey, Keemun o English Breakfast son opciones excelentes

Una estameña de 20 x 20 cm sin blanquear
2 l de agua fría
1 limón
Ramitas de menta

SALSA BLANCA

Hay un montón de prejuicios en torno a la manteca de cerdo y el sebo de vaca. Esa cosa blanca, junto con los huevos y otras grasas, cayó en desgracia ante la cruzada por la salud de los años ochenta. Hoy en día se considera que las grasas naturales, e incluso la mantequilla, deben formar parte de una alimentación nutritiva y completa.

A mucha gente no le gusta la grasa animal porque su aspecto le parece desagradable, pero su verdadera belleza está en el interior. Yo utilizo el sebo de vaca sólo de vez en cuando, pero si lo hago es por una razón muy poderosa: me encanta.

Mi preferido es el de James Whelan Butchers, una tienda *online* excelente para comprar carne. En 2015 su sebo de vaca recibió el máximo galardón en los Great Taste Awards y fue catalogado como uno de los Top 50 Foods del mundo. La razón: una vez que pruebas una salsa de carne hecha con su sebo de vaca, ya no hay vuelta atrás.

500 ml de caldo de ave, o 500 ml
de agua hirviendo y 2 cubitos de caldo
2 cdas de sebo de vaca o manteca de cerdo
2 cdas de harina de trigo o de maicena
500 ml de leche
Pimienta negra recién molida

Calienta el caldo de ave en una cazuela (o, en una jarra, disuelve las pastillas de caldo en agua recién hervida). Reserva.

En otra cazuela funde despacio a fuego bajo el sebo de vaca. Sube un poco el fuego y añade la harina. Mezcla hasta conseguir una pasta espesa y sigue removiendo hasta que adquiera un color dorado muy ligero.

Vierte un tercio del caldo caliente de ave y mézclalo con un batidor hasta que obtengas una salsa lisa pero muy espesa. Añade el resto del caldo junto con la leche y sigue removiendo 15 minutos más. Vierte agua hirviendo hasta que alcance la consistencia deseada.

Sazónalo con pimienta negra recién molida y sírvelo con el pollo con panecillos (véase página 59). También está deliciosa sola, con panecillos y una pizca de perejil picado.

COSTA OESTE
DE ESTADOS UNIDOS,
HAWÁI

«—¿Le pasa algo malo a tu filete?
—No, está muy bueno.
—¿Qué haces entonces?
—Oler mi comida.
—¿Y por qué no te la estás comiendo?
—¿Acaso crees que estoy así de buena por comer?»

Miranda comiendo con Lew en Los Ángeles, capítulo
«Sexo y otra ciudad», de *Sexo en Nueva York*, 2000

En 2015, antes de empezar nuestras vacaciones de verano, en San Francisco, Honolulú y Los Ángeles, tenía muchas ideas preconcebidas acerca de estos lugares. Sobre todo, imaginaba que habría una gran obsesión por la salud. La realidad resultó ser mucho más compleja de lo que pensaba. En California y Hawái, donde se disfruta todo el año de un clima cálido, puedes encontrar productos de una calidad increíble y están muy presentes las culturas de la costa del Pacífico y más allá. Pero lo que más recuerdo son los cruasanes de Tartine, la famosa panadería de San Francisco, que sí merece erigirse en icono de la (tan publicitada) felicidad. Vale la pena la espera de 30 minutos para saborearlos, ¡y de qué manera!

En este capítulo he intentado coger recetas de toda la vida y darles un giro para hacerlas todavía más sabrosas. ¿Cómo podrías mejorar una tostada francesa? ¿Se puede perfeccionar una simple tortita? ¿Cómo hacer un *smoothie* verde... no tan verde? También podrías preguntarte qué demonios hace una tostada francesa en medio del océano. Todo será desvelado a su debido tiempo.

5

DE LO BUENO A LO MEJOR

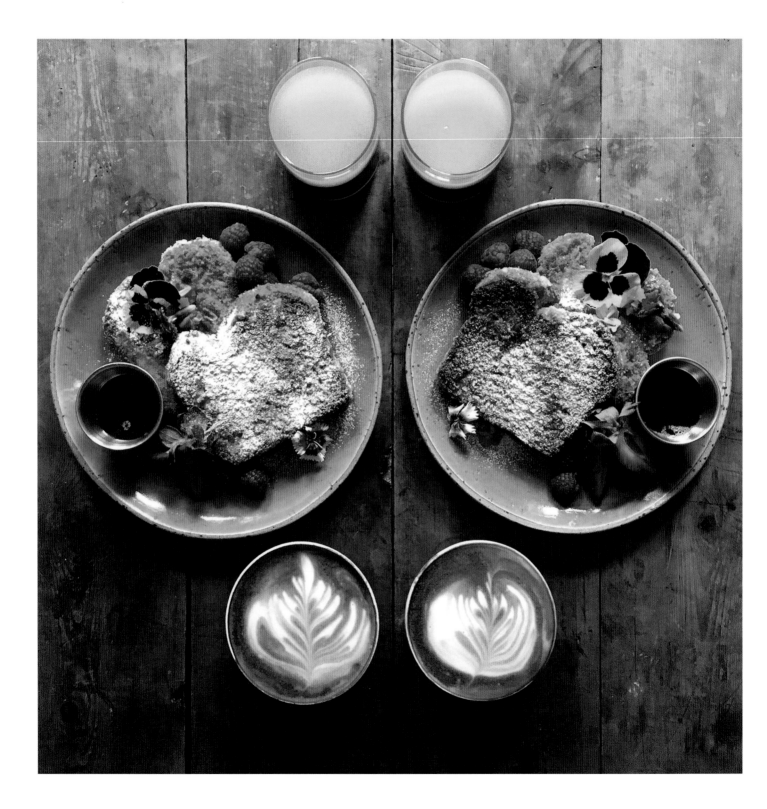

TOSTADA FRANCESA CON COPOS DE MAÍZ

Mark tiene mucha suerte con el sol. En pocos días se pone tan moreno como un Adonis de bronce. Yo, en cambio, que reúno una mezcla deplorable de genes chinos y escoceses, sólo consigo quemarme, quemarme y quemarme.

El año pasado, bajo el sol abrasador de Hawái, sentí cómo mi piel se quemaba bajo la ropa en pocos segundos (los que se tarda en salir del taxi y entrar en un café). Es una buena excusa para quedarme a cubierto y comer.

En el restaurante de la chef Lee Anne Wongs en Oahu, @kokoheadcafe, hacen una fusión extraordinaria de las culturas estadounidenses, chinas y hawaianas. Ella tiene la misma actitud irreverente que yo ante la «tradición». ¿Quién dice que el *kimchi* no se puede freír en abundante aceite?

El menú del *brunch* del Koko Head Café incluye todos los días *dumplings wong*, tortilla de miso y cerdo ahumado y *muffins* de *yuzu* y sésamo negro. Y éstos son sólo algunos de los platos estrella. Espero que volvamos pronto.

2 huevos
300 ml de leche entera
1 cdta de extracto de vainilla
2 cdas de azúcar glas
200 g de copos de maíz
100 g de almendras molidas
4 rebanadas gruesas de brioche
3 cdas de mantequilla

Bate en un cuenco los huevos, la leche, la vainilla y el azúcar.

Aplasta los copos de maíz dentro de una bolsa de plástico hasta conseguir una mezcla de tamaños (desde el polvo hasta los copos enteros). Ponlos en otro cuenco junto con las almendras molidas y remueve bien.

Corta rebanadas gruesas de brioche, dos por persona, y sumérgelas en el batido de huevos hasta que lo hayan absorbido todo.

A continuación, cubre las rebanadas de brioche con los copos de maíz y las almendras.

Precalienta el horno a 180 ºC.

Pon la mitad de la mantequilla en una sartén a fuego medio. Fríe la mitad de las rebanadas 2 o 3 minutos por cada cara y luego ponlas en una fuente de horno con papel vegetal. Limpia la sartén con un poco de papel de cocina y repite la operación con el resto de la mantequilla y la segunda mitad de brioche.

Hornea las rebanadas de brioche 10 minutos o hasta que estén crujientes. Sírvelas espolvoreadas con una pizca de azúcar glas, plátanos en rodajas, sirope de arce y frutos rojos ácidos, para contrarrestar el dulzor.

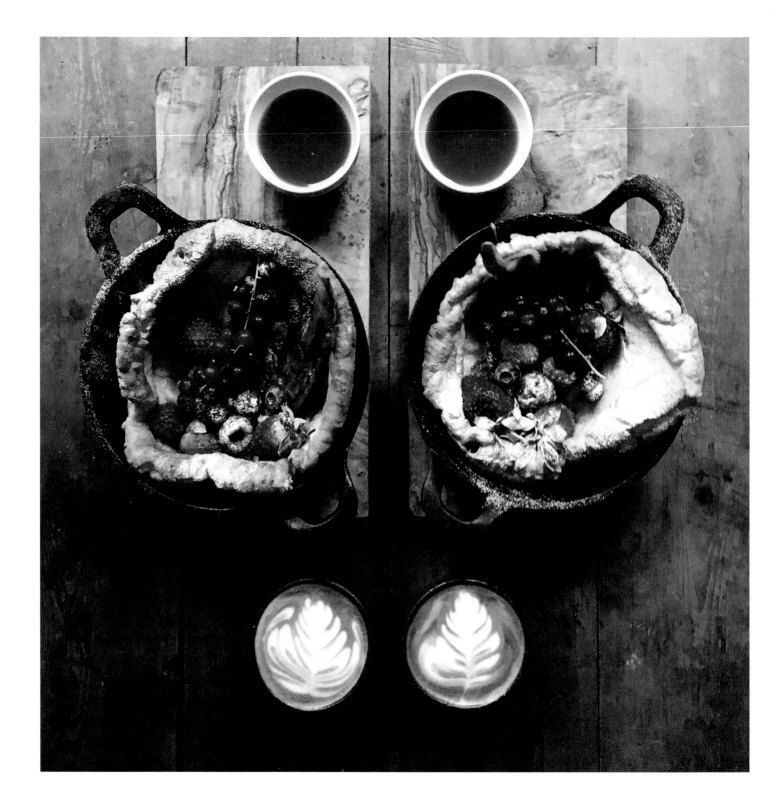

DUTCH PUFF

Mark cree que el nombre de esta tortita se presta a confusión. No entiende cómo siendo él un *Dutch Puff* no le han informado antes de que tenía un tocayo.

El *Dutch Puff* (o *Dutch Baby*) tiene su origen en la comunidad alemana de Estados Unidos (*dutch* es una deformación de la palabra *Deutsche*), pero en los años cuarenta se popularizó en Seattle, donde se convirtió en un plato clásico a la hora de la cena.

Si has crecido comiendo pudin de Yorkshire y *roast beef* casi todos los domingos, como es mi caso, te podrá parecer un poco raro que siendo dulce se sirva en el desayuno, pero creéme, se puede adaptar a cualquier situación. ¡Ponte las tradiciones por montera!

Me gusta usar sebo de vaca (*beef dripping*) para hacer este plato. Conseguirás que la masa te suba más y que te queden unos súper *baby über-puffy*. Además, el sabor de carne ahumada del final le va estupendamente a todo el azúcar que vas a comer, aunque cualquier aceite sin mucho sabor también es un buen sustituto.

Sírvelo con tu café preferido.

6 lonchas de beicon entreverado
100 g de harina de trigo (también se puede hacer con harina de fuerza para pan)
2 cdtas de azúcar
½ cdta de sal
150 ml de leche
3 huevos
1 cdta de extracto de vainilla
2 cdas de *beef dripping* (sebo de vaca) o aceite
Frutos rojos: arándanos, fresas, frambuesas, grosellas, etc.
Sirope de arce
Azúcar glas

Precalienta el horno a 220 ºC.

Fríe el beicon hasta que esté muy crujiente y escúrrelo sobre papel de cocina. Cuando esté frío, pártelo en trozos de diferentes tamaños. Así tendrás una guarnición excelente.

Mezcla en un cuenco la harina, el azúcar y la sal con un batidor. En otro cuenco, vierte la leche junto con los huevos y el extracto de vainilla. Bátelo todo hasta que la pasta esté uniforme y viértelo encima de la mezcla de harina. Bate hasta conseguir una mezcla homogénea. Resérvala.

Pon dos sartenes de hierro fundido sobre la bandeja del horno, o un cacharro grande, y añade en cada una 1 cucharada de *dripping* o aceite. Hornéalo a intensidad media. Asegúrate de que quede espacio por arriba para que tus *babies* puedan crecer.

Pon la mezcla en una jarra medidora para verterla mejor. A los 15 minutos de horno la grasa estará muy caliente. Reparte con rapidez la masa líquida entre las dos sartenes. Hornea 10-12 minutos. ¡No abras el horno hasta que estén hechos! Los *puffs* deben quedar como una nube gigante de masa con los bordes dorados.

Sírvelos con los frutos rojos que prefieras, con trozos de beicon crujiente y sirope de arce. Espolvoréalos con azúcar glas para que queden más bonitos. También los he probado con helado (como los sirve Sputino en el Soho). Te lo recomiendo si el día es muy caluroso, o si eres un auténtico tragón.

Y no olvides que... Para que la masa crezca mucho, te aconsejo que los ingredientes estén a temperatura ambiente. Sácalos del frigorífico por lo menos una hora antes del momento en que vayas a empezar a cocinar, o mejor aún, el día anterior antes de irte a la cama. Definitivamente, el secreto es la temperatura. Si metes en el horno una masa fría de la nevera, como tarda más en calentarse y en crecer, es mucho más probable que se chafe.

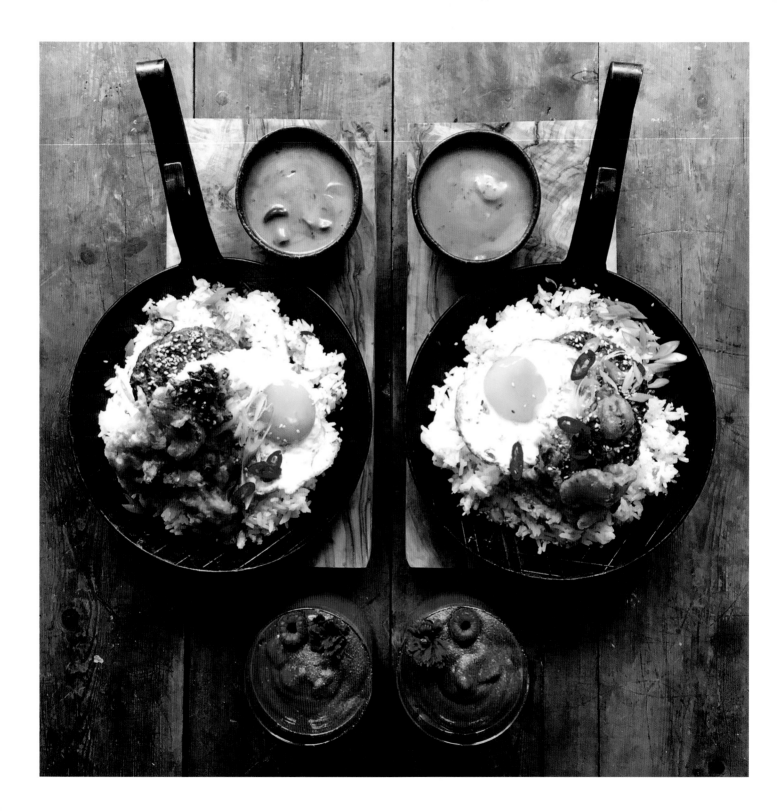

LOCO MOCO

¿En qué consiste exactamente un desayuno hawaiano? Yo esperaba un cuerno de la abundancia lleno de frutas tropicales exuberantes. ¡Nada más lejos de la realidad!

Hawái es el punto en que Este y Oeste se encuentran. Dos panes, uno japonés y otro estadounidense, hacen un bocadillo con la cultura polinesia. Sobre el papel, el *Loco Moco* (una hamburguesa con arroz cocido y un huevo frito encima, regado con salsa oscura de setas) puede parecer un plato confuso. Pero la verdad es que las ideas más alocadas son las más emocionantes.

La versión de @kokoheadcafe, el *Koko Moco*, es de tradición hawaiana, pero algunos detalles le dan al plato un aire totalmente revolucionario, como la presencia del *kimchi* en tempura. De hecho, el *kimchi* debería estar en más recetas. Mi versión del *Loco Moco* no es una excepción.

Para el arroz
1 taza de arroz blanco
de grano largo
2 tazas de agua

Para la salsa
40 g de boletus
100 g de champiñones silvestres
o 200 g si son cultivados
100 g de setas silvestres
(o el doble si son setas cultivadas)
1 cebolla
50 ml de aceite de oliva
Una pizca de sal
2 dientes de ajo a láminas
50 g de mantequilla
150 ml de crema de leche
1 chorro de Marsala (opcional)

Para las tortitas
250 g de buey picado
(o la carne picada que quieras)
Sal y pimienta

Para el *kimchi* en tempura
Aceite para freír
2 yemas de huevo
750 ml de agua con gas
150 g de harina de trigo
50 g de maicena
250 g de *kimchi*
(véase página 96)

Para el huevo
1 huevo por persona
50 ml de aceite

Empieza por guardar en el frigorífico, para que se enfríen, el agua con gas y el cuenco para la tempura del *kimchi*.

Lava el arroz y ponlo en un cazo, añade el agua y tápalo. Cuécelo a fuego medio 15 o 20 minutos, o hasta que esté hecho. Déjalo tapado para que siga haciéndose al vapor.

Para la salsa, remoja los boletus secos en unos 100 ml de agua recién hervida. Mientras tanto, corta en rodajas la cebolla y el resto de las setas.

En una sartén, calienta el aceite de oliva a fuego medio. Pon la cebolla con una pizca de sal y sofríe 2-3 minutos antes de añadir el ajo. Luego añade las setas frescas picadas. Vierte encima el líquido de remojar los boletos. Pica un poco las setas ya rehidratadas para añadirlas a la sartén. Cuécelo durante 5 minutos.

Baja el fuego y añade la mantequilla y la crema de leche. Echa el Marsala, si quieres ponerlo, y cuécelo 5 minutos más. Comprueba la sal. Añade un chorrito de agua si prefieres una consistencia más líquida.

Para preparar la hamburguesa, reparte la carne picada en dos partes iguales y forma dos círculos. No sazones la carne hasta que vayas a cocinarla, porque la sal la endurece. Es posible que necesites 1 cucharadita de aceite, pero eso depende de la cantidad de grasa que tenga la carne.

Sazona las hamburquesas con sal y pimienta antes de cocinarlas en una sartén a fuego vivo. Dales la vuelta cuando veas que tienen un color dorado oscuro. Tardarán unos 12 minutos como mucho. Déjalas reposar.

Para el *kimchi* en tempura, calienta el aceite en una sartén. Debe haber al menos 5 cm de altura de aceite.

Pon las yemas en el cuenco helado. Bate con el agua con gas helada y las harinas hasta que consigas una mezcla homogénea.

Corta el *kimchi* en trozos del tamaño de un bocado y húndelos en la mezcla. Fríelos durante unos minutos; dales la vuelta en cuanto se doren un poco y escúrrelos en papel absorbente.

Fríe el huevo al final. Si quieres que te quede con la parte de abajo crujiente, fríelo en un poco más de aceite de lo habitual y que esté muy, muy caliente antes de echar el huevo. Es mejor cascar el huevo dentro de una tacita. Tan pronto como se cuaje la clara en el aceite burbujeante, baja el fuego y riégalo con una cuchara, para lo que debes inclinar un poco la sartén con cuidado.

Por último, monta el plato: pon primero el arroz, luego la hamburguesa, el huevo, la salsa de setas y un montón de *kimchi* en tempura. Disfrútalo con un té helado sin azúcar, o mejor aún, con un cóctel.

SMOOTHIE VERDE PARA UNA DEIDAD
SIN GÉNERO ESPECÍFICO

Como puedes imaginarte, Hawái en verano es caluroso a más no poder. El Bogart's Café es un restaurante de carretera a unos minutos andando del cráter de Diamond Head. Es un lugar pequeño y de aspecto un poco sospechoso, parecido a un Hawaiian Little Chef, que se ha convertido en uno de los lugares más concurridos para desayunar.

Ofrece: «Bagels de Taro», «Arroz frito de mamá», «Huevos benedictinos con salmón ahumado» y «Smoothie verde de las diosas», sin duda lo más delicioso de la carta. Tiene una densidad tan agradable que con los músculos de la cara podrías hacer una tabla de ejercicios al más puro estilo de los ochenta.

Apenas han pasado unos meses, pero al mirar las fotos del viaje hemos sentido la necesidad de probarlo otra vez. Así que aquí lo tienes.

Tras algunas consultas, he decidido cambiar el nombre de esta versión. No sólo porque me parezca estúpido lo de dar de comer a un género en exclusiva (vamos a ver, que estamos en el siglo XXI), sino también porque si te invadiera la sensación de ser divino, te recomendaría que echaras un vistazo a tu medicación.

Un consejo. Antes de congelar el mango y el plátano, córtalos en trozos pequeños. Así se reduce el peligro de que se apelmacen en una masa compacta en la batidora.

Pon en el vaso de la batidora el mango y el plátano congelados (y troceados), el agua de coco y la canela. Bátelo en la posición máxima hasta que esté uniforme. Llena la batidora con todas las espinacas que te quepan (es posible que tengas que hundir las hojas en el batido). Repite la operación si tienes más espinacas y quieres ponerlas.

El smoothie se volverá increíblemente espeso, casi como un helado. Adórnalo con unas preciosas hojas de menta, algunas frambuesas y una pajita.

Para 2-3 raciones
1 mango, sin el hueso, pelado y congelado
2 plátanos, pelados y congelados
200 ml de agua de coco
½ cdta de canela
500 g de espinacas frescas
Hojas de menta y frambuesas para adornar

JAPÓN, AUSTRALIA, COREA, FILIPINAS

Ten a punto el temporizador en cuanto hayas cruzado el Pacífico porque, según el estilo japonés auténtico, el desayuno es un arte a la altura del origami. Muchas recetas no necesitan tanta precisión, pero el *onsen tomago* no es un plato de huevos al uso: estos huevos requieren una cocción de 17 minutos exactos.

Aunque Japón es famoso por su umami, es Filipinas la que está obsesionada con él y empareja el *champurrado*, arroz con chocolate de sabor agridulce, con un pescado seco que llaman *tuyo*. A mí no me gusta el chocolate acompañado de pescado, pero tú eres libre de hacer lo que quieras. Lo que sí me gusta por la mañana, sin embargo, es el picante.

Se suele decir que en las dos Coreas, la del Norte y la del Sur, no se desayuna. Pero no es que no coman a primera hora de la mañana, sino que no hay una gran diferencia entre lo que rompe el ayuno nocturno y cualquier otra comida. Otras muchas culturas hacen lo mismo. El *kimchi*, esa col fermentada y de color rojo rabioso de puro picante, se come con todos y cada uno de los platos, a lo largo de todo el día.

Quizá estés buscando algo más fácil y rápido de preparar, como unas tostadas con aguacate o untadas con Vegemite, pero aquí no lo encontrarás. Lo siento. Australia nos había ocultado algo. A lo mejor dirás que sólo es un bocadillo caliente de queso, pero reconoce que una sencilla plancha *jaffle* lo hace mucho más divertido y además puede que consiga que salgas de la cocina.

6

A VECES, MÁS ES MÁS

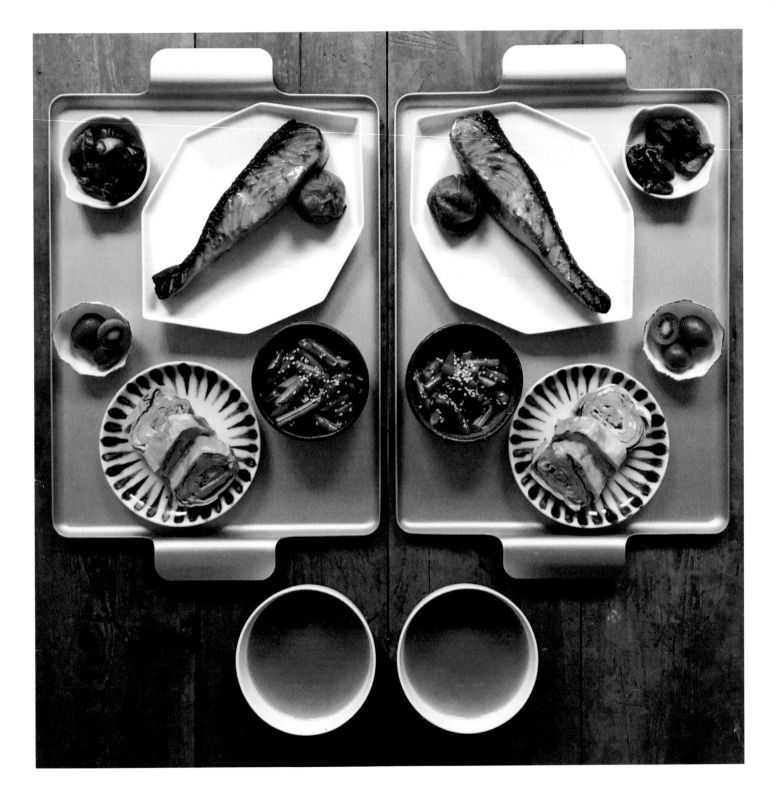

UN DESAYUNO A LA JAPONESA

Sgohan Shoku o salmón con judías verdes y tofu

Si, como yo, prefieres que tus mañanas comiencen con la energía de un chute salado en lugar de con un empujoncito dulce, tienes que probar el desayuno tradicional japonés. Es sano, sin ser pretencioso, saciante sin dejarte empachado, y sus sabores se han equilibrado con la experiencia de siglos.

Los platos en pequeñas raciones que lo integran giran en torno al arroz hervido, que al ser dulce y pegajoso los amalgama. Los huevos, que también son un componente esencial, se pueden servir de varias formas. De todas ellas yo prefiero los *onsen tamago* (véase página 89) con un aliño umami total, o mejor aún, crudos y revueltos con el arroz recién hervido y todavía sacando humo.

El resto de los platos van desde sopa de miso, salmón o caballa marinados en pasta de *shio-koji* o *amo-koji*, hasta tofu fresco, judías verdes con sésamo, té verde y ese *natto* infame (alubias de soja fermentadas por una bacteria, la *Bacillus subtilis*, que provoca una reacción que me parece una asquerosidad).

Sala un poco el pescado y déjalo reposar 20 minutos para extraer parte de la humedad. Sécalo con papel de cocina y úntalo por encima con la pasta *koji* o miso. Déjalo en el frigorífico toda la noche.

Cocina a la plancha el lomo de pescado unos 10 minutos, dándole la vuelta de vez en cuando si el lomo es grueso.

Hierve o haz al vapor las judías verdes, al punto de cocción que prefieras. En cuanto estén hechas, pásalas por un chorro de agua fría. Mezcla el resto de los ingredientes en un cuenco para preparar el aliño, viértelo sobre las judías y sírvelas templadas.

Corta el tofu en dos. Déjalo reposar 10 minutos en un plato, para que suelte parte de su contenido líquido. Ponlo en cuencos pequeños con soja, cebolletas, jengibre y una pizca de escamas de *katsuobushi*.

A la hora de servir, coloca cada uno de los componentes en platitos individuales y prepara un té verde japonés. El Genmaicha es mi preferido.

Para el salmón *koji*
2 lomos de salmón
Sal al gusto
1 cdta de pasta *shio-koji* (salada)
o *amo-koji* (dulce) para cada
lomo; se puede hacer también
con pasta de miso

Para las judías verdes
(*goma-ae*)
200 g de judías verdes redondas
frescas
1 cda de semillas de sésamo
1 cda de salsa de soja
1 cdta de azúcar
Una pizca de sal

Para el tofu (*hiyayakko*)
1 taco de tofu suave
(unos 300-400 g)
Salsa de soja
1 cebolleta en láminas finas
Un trozo de jengibre fresco,
pelado y rallado
Lascas de *katsuobushi* (o bonito
seco), que es atún fermentado
y del grosor del papel

ONSEN TAMAGO
Huevos de fuentes de aguas termales

Estos huevos son un pequeño componente del desayuno japonés, pero, como se requiere una técnica especial, creo que merecen ser tratados como una sola receta. Estoy convencido de que en Japón es posible llegar a la perfección, sobre todo en lo que se refiere a la cocina. Incluso en los bares más diminutos de *yakitori* he disfrutado de comidas preparadas y presentadas con tal maestría, con tanto cuidado y atención, que me han hecho sentir de inmediato que eran colegas de SymmetryBreakfast.

Onsen tamago, o huevos de fuente de agua termal, forman parte de un desayuno tradicional japonés descrito en la página 87 y son un ejemplo de esa posibilidad de perfección. Mark y yo probamos estos huevos semicocidos, casi con la consistencia de las natillas, nadando en un aliño exquisito, en un *ryokan* en el que nos alojamos en Yudanaka. Me habría comido diez. A lo mejor lo hice.

Son fáciles de preparar y los ingredientes que se necesitan para la salsa se utilizan en muchos otros platos japoneses, así que son estupendos para tener en la despensa. El *dashi* es un caldo ligero que se hace con algas y es un ingrediente ineludible de la sopa de miso.

4 huevos
3 cdas de *mirin*
100 ml de caldo *dashi*
2 cdas de salsa de soja *light*
3 g de *katsuobushi* (o bonito seco),
que son escamas muy finas de atún
seco y fermentado

En una cazuela grande con tapa, hierve 1 l de agua. Apaga el fuego y añade 200 ml de agua fría.

Mete los huevos con cuidado en el agua y déjalos sumergidos 17 minutos. ¡Enciende el temporizador!

En un cazo pequeño, lleva a ebullición el *mirin*, el *dashi* y la soja. Apaga el fuego en cuanto rompa el hervor. Añade las escamas de *katsuobushi* y déjalas en remojo 1 minuto. Pasa la mezcla por un colador, o un chino, y consérvala templada.

Saca los huevos del agua caliente y zambúllelos en agua fría durante 5 minutos.

Casca con cuidado un huevo en un cuenco. Debe estar semitransparente y tembloroso, como la gelatina. Riégalo con unas cucharadas de la salsa. Sírvelo acompañado de arroz caliente y sopa de miso.

OKONOMIYAKI
Tortitas japonesas

Creo que estas tortitas encierran intenciones saludables. No sé si esto te sonará apetecible. Fuimos a un restaurante de *okonomiyaki* de Tokio. Nos dejaron en la mesa un cuenco con el batido de huevos para las tortitas enterrado bajo un montón de verduras en juliana. Después de haberlo mezclado todo con energía durante 1 minuto tienes que echarlo en un plato caliente enorme. Darle la vuelta es todo un reto en sí mismo y para ello son necesarias dos espátulas bien anchas. (Yo me hice polvo la espalda al darle la vuelta, porque la mesa es muy baja y yo soy muy alto, así que ten mucho cuidado).

Es más un aperitivo que un desayuno. *Okonomiyaki* significa «cocinado como te guste». No hay una receta única, lo que puedes poner en la tortita en realidad depende de ti. La mezcla suele llevar col en juliana y brotes de soja, pero aparte de esto también se puede añadir beicon, cebolletas, zanahorias ralladas, panceta, huevo de pato salado, *noodles* ya cocidos, calamar, pulpo o queso. La lista es interminable. Sólo tienes que fijarte en que todo esté en láminas finas para que se cocine con rapidez y en terminarlo con salsa *okonomi*, mayonesa japonesa (a montones), algas marinas secas (*aonori*) y copos de *katsuobushi* en abundancia. ¡Es uno de mis platos preferidos!

Pon en un cuenco los huevos, el *dashi* y el *katsuobushi* y bátelos. Añade la harina de *okonomiyaki* y remueve hasta obtener un batido liso y espeso. Añade la col, la zanahoria y la cebolleta en juliana y mezcla muy bien.

En una sartén de paredes altas, fríe la panceta de modo que cubra todo el fondo. Puede que tengas que recortarla para conseguir adaptarla. Vierte por encima el batido de col e iguala los bordes, con cuidado. Es una tortita muy gorda, por lo menos de 3 cm de grosor.

Tapa la sartén, deja que se cocine 10 minutos, o hasta que esté bien dorada por abajo y la panceta se vea bien hecha en el fondo.

Da la vuelta a la tortita sobre un plato, como si fuera una tortilla de patata, y pon de nuevo boca arriba la sartén y deslízalo todo junto dentro otra vez, para que continúe su cocción por el otro lado durante otros 10 minutos.

Para servirla, puedes llevar la misma sartén a la mesa o colocar la tortita sobre un plato. La forma clásica de adornar una *okonomiyaki* consiste en pintarla por encima con la salsa *okonomi* y dibujar un zigzag de estilo libre con mayonesa. ¡Deja que tu lado artístico campe a sus anchas!

Esparce por encima el *aonori* y termina con un buen pellizco de *katsuobushi* en el centro, que se retorcerá un poco cuando le llegue el calor que sube de la tortita.

**Para una tortita gigante
o para 2 individuales**
2 huevos
200 ml de caldo *dashi* frío
10 g de *katsuobushi* (o bonito seco), que son escamas muy finas de atún seco y fermentado
300 g de harina para *okonomiyakei* (del aroma que prefieras)
200 g de col en juliana
1 zanahoria rallada
2 cebolletas en juliana

6 lonchas gruesas de panceta sin ahumar
100 g de tu relleno preferido (opcional)

Para decorar
Salsa *okonomi*
Mayonesa japonesa (mi preferida es la Kewpie)
2 cdtas de *aonori* (alga marina)
Unos pellizcos generosos de copos de *katsuobushi*

JAFFLES

Aunque pueda parecer injusto y hasta increíble, sólo he conseguido definir la gastronomía australiana por su picoteo. Tanto si estás disfrutando un *Chiko Roll*, un *Tim Tam*, un *Lamington* o un *VoVo* helado, incluso hasta una rebanada solitaria de pan, lo más seguro es que estés bebiendo un café preparado por manos expertas o una cerveza helada.

Mis padres tenían un tostador de sándwiches Breville. Lo recuerdo muy bien porque me lo cargué. Ni se te ocurra meter queso cremoso en una sandwichera, porque se colará entre las resistencias y provocará una explosión.

Dependiendo de la zona del mundo angloparlante, a la *toastie* —el picoteo por excelencia— se la llama de otras formas. Hace poco compré una plancha *jaffle*, un utensilio habitual para ir de camping en Australia o a una *braai* (barbacoa) en Sudáfrica. Una vez que lo cebas con el relleno deseado, que lo cierras a presión y que lo colocas sobre el fuego (o sobre la llama de un quemador de gas que nunca suba por los bordes), no hay ningún armatoste eléctrico que pueda explotar y arruinar la fiesta.

Para esta receta necesitarás una plancha de este tipo, *jaffle*, nueva o *vintage*. Se encuentra con algunos diseños preciosos. La mía es una réplica de una Toas-Tite de 1949.

Para terminar, como supongo que estás de camping, o por lo menos en el jardín, dudo que vayas a pesar o medir algo. Aplica el sentido común y seguro que lo haces genial.

Si tienes sobras, aprovéchalas. Si te ha quedado un poco de *chole* (véase página 119), de alubias *Fatty Boy* (véase página 57), de *kimchi* (véase página 96) o restos o piezas de cualquier otra receta de este libro, no tengas reparos y recíclalas como te apetezca. Así empezarás a acostumbrarte a no desperdiciar nada.

Para todos los presentes

Pan de molde industrial (deja la masa madre en casa)

Mantequilla normal, o con ajo o hierbas

Jamón, beicon, sobras de carne de todo tipo, salsa boloñesa, curri, etc.

Queso rallado (el cheddar es perfecto, pero añadir mozzarella mejora el sabor)

Huevos (los pequeños son mejores)

Alubias estofadas

Salsa picante, Sriracha (salsa de chile picante) o tabasco

Compara la medida de tu pan con la de la plancha de la *jaffle*. Si la rebanada es demasiado pequeña, agrándala aplastándola con un rodillo, pero no te preocupes demasiado si es un poco grande. Sólo hace falta que la encajes.

Empieza por calentar la *jaffle*. Engrásala un poco por dentro antes de colocarla a un lado del fuego o sobre una llama suave de gas.

Unta generosamente el pan con mantequilla. Abre la plancha y coloca la primera rebanada dentro. Unta de mantequilla el interior. Comienza a rellenarla con la carne, luego forma un aro con el queso rallado, casca un huevo en medio del aro, añade unas cucharaditas de alubias y luego salsa picante a tu gusto. Coloca la segunda rebanada de pan encima, con la cara untada de mantequilla hacia arriba, cierra la plancha bien fuerte y bloquea el mango. Retira el pan que pueda sobresalir.

Déjalo 1 minuto sobre el fuego antes de darle la vuelta. Repite la acción hasta que ambos lados hayan estado 2 minutos sobre el fuego. El pan quedará con un color dorado claro precioso.

Sácalo del calor 1 minuto antes de abrirlo para permitir que la presión baje un poco en el interior y evitar que la yema de huevo salga disparada.

Disfrútalo con un té negro fuerte o un café de vaquero (véase página 70).

CHAMPORADO
Arroz filipino con chocolate

Las islas Filipinas constituyen uno de esos países que son interesantes porque su identidad cultural y culinaria es heredera de la de varios países. Con una mezcla muy compleja de influencias españolas, estadounidenses, polinesias y australianas, ofrece algunas de las recetas más ricas (y sorprendentes) de las que tengo noticia.

El *champorado* es la réplica de Pinoy a los Choco Krispis, aunque mucho más saludable. La receta auténtica lleva *tablea*, unas grageas amargas de cacao puro; un sabor que no he encontrado en ningún otro producto.

Como resulta muy difícil de encontrar, puedes intentar hacerlo en casa con mucha paciencia y un robot. Tuesta en una sartén unas almendras de cacao hasta que estén de color oscuro y huelan a chocolate. Deja que se enfríen por completo. Quita la cáscara y tritúralas en el robot hasta que consigas una pasta parecida al barro. Forma unas bolas del tamaño de pelotas de golf o de discos de jockey y déjalas hasta que se endurezcan. Si esto no fuera posible, la solución más sencilla es utilizar un chocolate oscuro de la mejor calidad y que lleve como mínimo un 80 % de pasta de cacao.

Pon a fuego medio un cazo con el arroz y el agua hasta que rompa a hervir. Déjalo hirviendo 1 minuto, baja el fuego al mínimo y cúbrelo con una tapa. Cuécelo 15 minutos, o hasta que el arroz esté tierno.

Si lo vas a hacer con *tablea*, machácala hasta hacerla polvo en el mortero. Si vas a utilizar chocolate, pícalo en trozos muy pequeños.

Saca el arroz del fuego. Añade el azúcar a tu gusto, junto con la *tablea* o el chocolate de cacao puro o el chocolate negro. Remueve con insistencia hasta que todo se haya mezclado por completo.

Repártelo en cuencos individuales y vierte encima la leche. Sírvelo con fruta fresca, como mango o papaya, y acompáñalo de té negro o de una taza de té de jazmín, que es mi opción preferida para acompañar algo que tenga chocolate.

200 g de arroz glutinoso
800 ml de agua
4 *tableas* o 150 g de chocolate
negro puro
50 g de azúcar glas
100 ml de leche (normal o evaporada,
a tu gusto)

KIMCHI

Me decidí a hacer mi propio *kimchi* mientras estaba viendo un documental sobre Corea del Norte. El *kimchi* está tan enraizado en la identidad coreana (tanto de la del norte como de la del sur) que la ONU lo reconoció como herencia inmaterial de su cultura. Intenso, fresco, ácido y picante, con un punto justo de dulzor que lo hace irresistible, el *kimchi* es además muy nutritivo. En toda la península de Corea encuentra su lugar tanto en el desayuno como en la comida o la cena.

La ventaja de hacerlo uno mismo es que se puede elaborar tan picante como se quiera sin que pierda sus célebres cualidades beneficiosas. No tiene sentido, sin embargo, hacer todo el esfuerzo que supone su elaboración para convertir en *kimchi* una sola col. Las cantidades indicadas para esta receta dan para surtir de *kimchi* a dos personas durante quince días, si lo comes con regularidad. Se suele servir en sopas o con estofados, en ensaladas y con arroz o, como yo lo prefiero, frito en tempura.

La receta exige ciertos ingredientes que suelen tener los cocineros profesionales, y además necesitarás invertir en un cuenco de plástico grande, o incluso en un *onggi* (una orza de barro coreana, enorme), si eres tan aficionado al *kimchi* como para llegar hasta ese extremo. Pero un envase de plástico de cierre hermético, de un tamaño bastante grande, es suficiente.

3 coles chinas (conocidas también como repollos de Napa)
12 cdas de sal
250 ml de agua
2 cdas de harina de maíz
2 cdas de azúcar moreno
2 zanahorias
1 nabo *daikon*
1 pera china

6 cebolletas
20 dientes de ajo
1 cebolla blanca
Un trozo (un dedo más o menos) de jengibre fresco pelado
180 g de chile coreano en polvo
100 g de gambas fermentadas (*saeujeot*) o anchoas fermentadas (*myeolchijeot*)

Empieza por preparar las coles. Corta en la base de cada pieza una cruz de una profundidad de unos 2,5 cm. Parte cada col en dos, no en cuatro todavía. Con cuidado, espolvorea la sal entre las hojas fijándote en que entre lo más cerca posible del corazón.

Deja reposar las coles saladas en un cuenco grande (o en varios cuencos) durante 4 horas por lo menos, pero lo mejor es dejarlas toda la noche. Dales una vuelta de vez en cuando para que la sal quede siempre bien repartida. Se pondrán blandas y flexibles, además de perder un montón de agua.

A continuación, prepara el adobo de chile. En un cazo calienta el agua, la harina de maíz y el azúcar; espera a que rompa a hervir suavemente y se espese. Debe tener la consistencia de una sopa líquida. Cuando haya hervido 5 minutos, apaga el fuego y espera a que se enfríe. Viértelo luego en un cuenco muy pero que muy grande.

Corta en juliana las zanahorias, el nabo y la pera china y ponlo sobre la mezcla de harina de maíz. Luego añade las cebolletas bien picadas.

Tritura el ajo, la cebolla blanca y el jengibre en un robot hasta conseguir un puré liso. Puedes hacerlo también a mano, pero hace falta que el picadillo quede muy, muy liso. Échalo en el cuenco.

Añade ahora el chile en polvo, a tu gusto. Pesa a continuación las gambas fermentadas, escurre el líquido que tengan en el cuenco y luego pícalas —las gambas pequeñitas o las anchoas— para añadirlas a la mezcla. Remueve muy bien hasta que todo esté mezclado.

Llena de agua fría el fregadero y lava cada una de las medias coles para eliminar la sal. Déjalas que se escurran durante 1 hora.

Ahora viene lo divertido. Te advierto que deberías ponerte guantes de goma nuevos, sobre todo si llevas lentes de contacto, como yo. Masajea una por una las hojas de cada una de las mitades de col con montones de la pasta de chile. Hazlo con una media col cada vez. Cuando todas las hojas estén bien empapadas, corta cada media col en dos.

Introduce bien apretadas en tu *onggi*, o en la tina de plástico, las hojas de col untadas, doblándolas por la mitad y apretándolas a medida que las vas poniendo para sacar todo el aire que se pueda. Una vez que el recipiente esté lleno, tápalo y déjalo en un lugar fresco, pero no en el frigorífico, unas 36 o 48 horas. Si el contenedor tiene un cierre muy hermético, tienes que abrirlo cada 12 horas para evitar que explote.

(De paso, también puedes comerte algo del *kimchi* aún sin fermentar, que se llama *geotjeori*, con arroz cocido con semillas de sésamo tostadas o en una ensalada.)

El *kimchi* hará espuma cuando lo aprietes con el dorso de una cuchara y desprenderá un aroma muy fuerte. Bien guardado en el frigorífico se puede conservar varios meses. Para servirlo, saca una hoja, corta la parte más dura y pícala en trozos grandes.

KÉTCHUP DE BANANA

No puedo asegurar que este kétchup reemplazará al de tomate de esa marca tan conocida que añades al sándwich de beicon, pero ¡podría llegar a hacerlo!

María Orosa, una mujer llena de recursos, creó este delicioso kétchup de plátano para sustituir al tradicional, que había desaparecido de las tiendas de Filipinas durante la Segunda Guerra Mundial. Orosa también inventó el Soyalac, una preparación rica en proteína de soja, semejante en casi todo a los preparados para lactantes, que salvó de la desnutrición y de la muerte a millones de niños prisioneros en los campos de concentración japoneses.

Dulce, picante y con un toque ácido, es un condimento delicioso de los *tortang talong* (véase página 99) o con una simple tortilla a la francesa.

Pon en una sartén el aceite, la cebolla, el ajo, la guindilla y el jengibre, a fuego medio, unos 15 minutos, pero sin que la cebolla se dore.

Añade el resto de los ingredientes y deja que sigan cocinándose, a fuego bajo, 30 minutos más.

Apaga el fuego y espera a que se enfríe. Cuando aún esté templado, pasa el contenido a un procesador o robot de cocina y tritúralo hasta obtener un puré muy liso. Quizá debas añadir un poco de agua para conseguir la consistencia del kétchup.

Viértelo en botes de mermelada esterilizados o en una botella vacía de kétchup, y guárdalo en el frigorífico. Se conservará bien dos semanas.

Para 2 botes de kétchup
2 cdas de aceite
2 cebollas medianas, picadas finas
4 dientes de ajo, en láminas finas
2 chiles jalapeños, sin las semillas
3 cm de jengibre fresco, pelado y picado
1 cdta de cúrcuma

4-5 bananas maduras, en puré
150 ml de vinagre de sidra o de vino blanco
60 g de azúcar de palma o moreno
2 cdas de pasta de tomate
1 cdta de sal
25 ml de ron oscuro
100 ml de agua

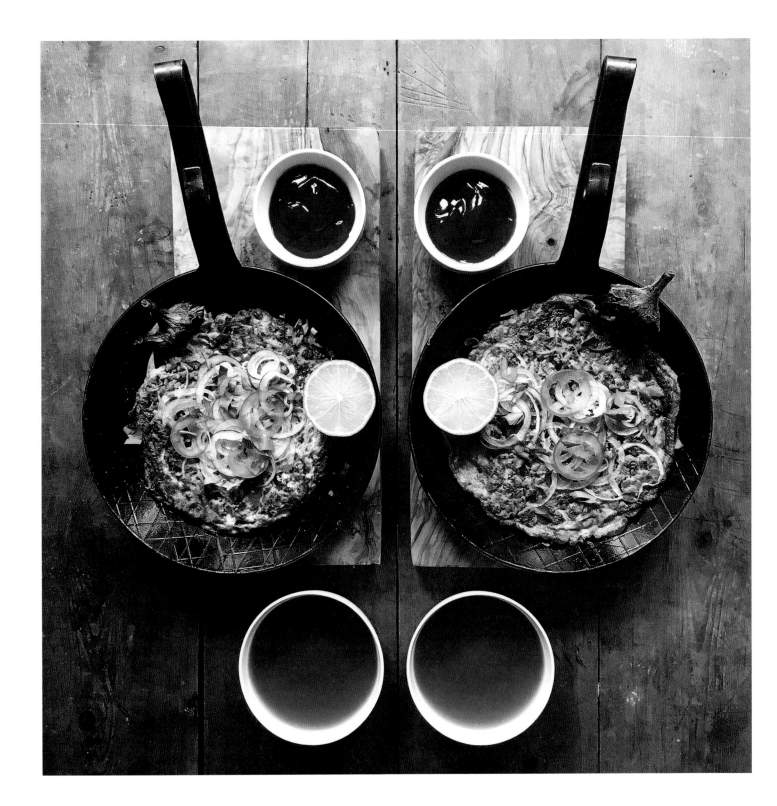

TORTANG TALONG
Tortilla filipina de berenjenas

Sin duda, este plato no va a ganar ningún premio por la pinta que tiene, pero lo que le falta de presentación lo recupera con creces en sabor. No es muy habitual que yo piense en berenjenas —o, como en este caso, en berenjenas chinas— para desayunar. Estas maravillas pantagruélicas que solemos ver en platos de cocina mediterránea, en Italia, Grecia o Turquía, no suelen aparecer en la mesa del desayuno. Pero eso no quiere decir que no puedan estar. La berenjena china es más delgada, más larga y de un color violeta claro precioso.

Mi amigo June, @tgi_june, ha sido durante muchos años mi gurú de la cocina filipina. Primero me recomendó el *balut*, un embrión de pato a medio desarrollar dentro del huevo, que se cuece y se come del propio cascarón (que yo rechacé con toda la educación posible), pero luego me sugirió que probara el *tortang talong*.

Para servirlo hay un condimento insustituible: el kétchup de banana (véase página 97), un invento que nació ante la ausencia de kétchup de tomate en Filipinas durante la Segunda Guerra Mundial. Es una reducción dulce y picante que no te arrepentirás de probar. Lo mejor de todo es que queda genial con la berenjena.

4 berenjenas chinas o 2 corrientes
1 cebolla mediana picada
2 dientes de ajo
Aceite para freír
1 tomate picado
250 g de carne de cerdo picada
1 hoja de laurel
1 cda de salsa de soja

Sal y pimienta negra
4 huevos
Cebollino picado
2 limas o *calamansi*
(se encuentran en los supermercados asiáticos)
Kétchup de banana para servir
(véase página 97)

Precalienta el horno a 200 ºC.

Haz un corte muy superficial de arriba abajo en un lado a cada berenjena para luego poder quitarles fácilmente la piel, pero ten cuidado, no tienes que cortarlas por dentro.

Coloca las berenjenas en una bandeja de horno y ásalas 10-15 minutos, girándolas a cada rato. Las berenjenas se pondrán muy negras, muy arrugadas y suaves.

Mientras las berenjenas se están asando, sofríe la cebolla y el ajo en 1 cucharada de aceite a fuego bajo durante 5 minutos, o hasta que esté transparente. Añade el tomate y sigue sofriendo hasta que esté suave y cremoso. Agrega entonces el cerdo, la hoja de laurel, la salsa de soja y salpimienta a tu gusto. Cocina a fuego suave, sin dejar de remover, 10 minutos más y reserva.

Saca del horno las berenjenas y espera a que se enfríen un poco. Bate un huevo en un cuenco amplio y bastante plano. Con cuidado de no quemarte los dedos, quita la piel de una de las berenjenas y ponla en el huevo con el tallo apoyado en el borde del cuenco.

Calienta unas cuantas cucharadas de aceite en una sartén.

Aplasta la pulpa de la berenjena con un tenedor, como puré, para mezclarla con el huevo. Añade 3 cucharadas de la mezcla de cerdo y, con cuidado, unas cucharadas del huevo batido. Desliza la berenjena entera en la sartén con el aceite y vierte el resto del huevo por encima.

La berenjena tiene que seguir su cocción en la sartén hasta que el huevo cuaje. Ahora puedes dar la vuelta a la tortilla, o colocarla bajo el grill del horno hasta que se cocine por arriba. Repite el proceso con el resto de las berenjenas y los huevos.

Sirve con perejil picado y gajos de lima, y no te olvides de lo fundamental: el kétchup de banana.

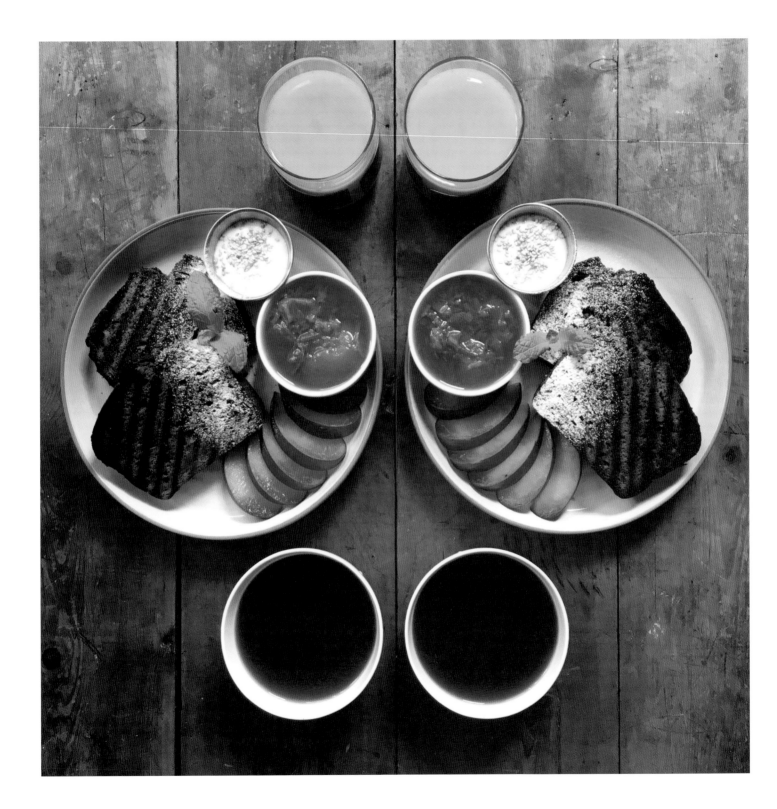

PAN DE PLÁTANO TOSTADO

No soy un purista, pero con el pan de plátano hago una excepción. No quiero que el sabor y la textura del pan queden enmascarados por frutos secos, trozos de cacao, chocolate ni cualquier otra cosa. A lo que aspiro es a la «bananaridad» densa, mullida y sin adulterar.

El truco que utilizo para maximizar el sabor de la banana (aunque tengas tu propia receta deberías probarlo) es asar las bananas dentro de su piel hasta que se pongan negras del todo. Aunque estén madurísimas, ásalas igualmente. Con ello conseguirás que todos los almidones se conviertan en azúcar. Y eso sí que supone una transformación.

El segundo truco para que el pan tenga una jugosidad perfecta es cocerlo la víspera y, cuando ya se haya enfriado, envolverlo en film.

Para 1 pan de molde
5 bananas o plátanos
120 g de mantequilla blanda
130 g de azúcar moreno (mejor mascabado)
2 huevos
100 ml de nata agria
1 cdta de extracto de vainilla
50 ml de ron oscuro
250 g de harina de trigo
1 ½ cdtas de levadura en polvo
½ cdta de sal

Precalienta el horno a 200 ºC.

Asa 4 de las bananas en una bandeja de horno durante 15-20 minutos, o hasta que estén negras. Sácalas del horno y deja que se enfríen un poco antes de pelarlas y hacerlas puré.

Unta generosamente con mantequilla y enharina el interior de un molde de pan de 900 g, o fórralo de papel, si lo prefieres.

Bate la mantequilla y el azúcar en un cuenco grande hasta que el color se aclare. Añade los huevos y sigue batiendo hasta conseguir una masa lisa. Incorpora entonces la nata agria, la vainilla, las bananas en puré y el ron oscuro.

En otro cuenco mezcla la harina, la levadura en polvo y la sal, y añádelo a la mezcla anterior; amasa hasta mezclarlos por completo y vierte en el molde preparado. Corta por la mitad, a lo largo, la banana que queda y ponla encima de la masa. Se caramelizará en el horno.

Baja el horno a 180 ºC y cuece 50 minutos el pan, o hasta que al pinchar un palillo en el centro del pan salga limpio. Déjalo 15 minutos enfriándose en el molde antes de darle la vuelta en una rejilla para que se enfríe durante unos 30 minutos más. Envuelve el pan en film transparente o mételo en una bolsa de plástico, y déjalo reposar toda la noche.

Al día siguiente, corta una rebanada (tan gruesa como te apetezca, ¡no soy tu jefe!) y tuéstala en una sartén o una parrilla sin nada (o untada con mantequilla si lo prefieres). Sírvela con yogur, miel y frutos rojos, o sólo con mantequilla y sal gruesa.

CHINA, INDONESIA, HONG KONG

China es mi hogar espiritual y cultural. Mi abuelo nació en los arrabales de Shanghái a principios del siglo xx y se trasladó a Liverpool a finales de la Segunda Guerra Mundial. Siempre que visito el país vuelve a hacerse patente el origen de muchos de los gestos característicos de mi padre, en especial la forma en la que se llena la boca de arroz, como a paletadas.

El arroz, el grano de la vida, mantiene y alimenta a millones de personas en todo el continente asiático. El desayuno más sencillo, el *congee*, es un cuenco de gachas de arroz, simple, delicioso y de lo más variado, que puede ser dulce o salado.

Mientras que chinos e indonesios se comen volando sus raciones de comida, en Hong Kong se han tomado tan en serio la comida callejera que ahora tiene su propia guía Michelin.

Para hacer los gofres de huevo, necesitarás invertir en un molde especial, pero si te pareces un poco a mí no te preocupes: no se quedará arrinconado en el fondo del armario.

7

EL GRANO DE LA VIDA

CONGEE Y YOUTIAO
Gachas de arroz y pan frito chino

El *congee* es algo así como las gachas de avena de Oriente. Igual que en las Tierras Altas de Escocia existe un concurso anual en el que el mejor *porridge* del mundo se lleva el Golden Spurtle, se necesita también mucho talento para elaborar un *congee* delicioso.

Yo siempre he comido *congee* con sabor a pollo y con montones de cosas saladas por encima: pollo deshebrado, cacahuetes, hojas de cilantro, *rousong* (carne seca y molida), un huevo pasado por agua y mucho *youtiao* (un pan frito chino), trozos enteros a un lado, o bien picados y revueltos con todo. La lista de lo que puedes hacer con el *congee* es infinita.

Se puede tardar varias horas en preparar un buen *congee*. Si no lo has probado antes, verás que es un desayuno de domingo saludable y maravilloso (en especial si tiene un montón de cosas por encima). Pero, para poder comerlo un día de diario, he incluido mi *congee* hecho con el método rápido.

El ingrediente fundamental es el caldo. Utiliza el mejor que puedas comprar o hacer en casa.

Los *youtiao* se encuentran en la mayor parte de los supermercados chinos en la sección de congelados, pero insisto en que intentes prepararlos tú mismo, al menos una vez. Su forma peculiar los hace muy distintos de otros panes fritos.

Para el *youtiao*

Para 6 youtiao *gigantes*
220 ml de leche templada
1 sobre de levadura seca
250 g de harina de fuerza
y un poco más para espolvorear
2 cdtas de azúcar
½ cdta de levadura en polvo
1 cdta de sal
1 cda de aceite
Aceite para freír

Para el *congee* tradicional

Arroz crudo, mejor de grano largo
(empieza por 1 taza)
Sal al gusto
Caldo de ave de calidad extra,
comprado o hecho en casa
(o pastillas de caldo)

Lista incompleta de cosas para poner por encima

Pollo deshebrado
Rousong o algodón de carne
Cacahuetes picados
Hojas de cilantro
Nabo en conserva
Cebollas crujientes para ensalada
Cebolletas en láminas
Zanahorias en láminas
Aceite de guindilla
Huevos pasados por agua
o huevos de té

Antes de nada, debes saber que esta receta se calcula en tazas. Si la quieres de una consistencia intermedia, comienza con 1 taza de arroz crudo lavado y 5 tazas de caldo. Si la quieres más espesa, utiliza sólo 4 y ½ tazas, pero, si eres de gustos frugales y la prefieres muy ligera, utiliza 6 tazas. Estas cantidades son para un *congee* de espesor medio y salen 2 raciones para 2 personas realmente muy tragonas.

Elige un puchero grande y lleva a ebullición el arroz y el caldo. Una que vez hierva, remuévelo 5 minutos sin parar y luego baja el fuego a medio y tapa mal el puchero. El arroz deberá cocerse 45 minutos, durante los cuales lo removerás cada 10 minutos más o menos. Cuando haya alcanzado la consistencia que deseas, sírvelo en un cuenco con todas las cosas que quieras ponerle por encima.

El arroz sigue espesando mientras reposa, así que añade agua hirviendo si es necesario.

Para hacer los *youitiao*, templa la leche hasta los 38 ºC (puedes calentar la mitad en el microondas y añadir la otra mitad fría), añade la levadura y reserva 10 minutos o hasta que esté espumosa.

En la cubeta de una batidora, pon la harina, el azúcar, la levadura en polvo, sal y 1 cucharada de aceite, y encima, la leche espumosa con la levadura. Con el gancho forma una masa pegajosa. Sácala de la cubeta y haz una bola sobre la encimera enharinada. Luego pásala a un cuenco engrasado con aceite, cubre bien y deja en un lugar templado y sin corrientes durante 45 minutos, o hasta que haya crecido al doble.

Aplasta la masa con los dedos y córtala en dos. Dale a cada mitad una forma rectangular de 40 cm de largo y 10 de ancho. Ponlo en una bandeja de horno. Cúbrelo y deja que suba durante otros 45 minutos.

En una sartén grande, calienta el aceite a 180 ºC; debe tener una profundidad de 4 cm.

Mientras se calienta el aceite, aplasta los rectángulos con un rodillo y córtalos en 6 rectangulos más pequeños.

Coge un trozo de masa y ponlo encima de otro. Coloca un pincho o palillo a lo largo y en medio de la masa y presiona para unir la parte superior con la inferior, pero no presiones tan fuerte que llegues a cortarlos. Retira el palillo y estira el *youtiao* por cada extremo, para hacerlo más largo. Tienes que conseguir alargarlo un cincuenta por ciento más.

El tamaño de la sartén determinará si debes cortar el *youtiao* para que quepa; de todas formas, no hay una regla estricta, así que puedes unir los extremos para hacer una rosquilla o un churro.

Fríe cada *youtiao* hasta que esté bien dorado, dándole la vuelta de vez en cuando, unos 3-4 minutos por cada lado, sácalo y ponlo sobre papel absorbente.

Sírvelos con el *congee*, bien a un lado, o hundido dentro, o cortado en tacos y revuelto con todo.

NASI LEMAK CON *SAMBAL*
Arroz con coco de Malasia

La traducción literal de este plato sería «arroz graso», por el modo en el que se cuece el arroz en leche de coco con hojas de pandan o pandanáceo y hierba limón. Es una mezcla aromática que, junto con el *sambal* picante, produce sensaciones intensas a la vez que frescas. No es de extrañar que sea uno de los desayunos más típicos de Malasia.

Los vendedores ambulantes y las cafeterías de carretera ofrecen *nasi lemak* a los viajeros apresurados, casi siempre en una hoja de plátano, a modo de plato o doblada en un paquetito tan práctico como bonito. Sólo los que tienen tiempo que perder podrían sentarse a comerlo en un plato.

El resto de los acompañamientos se pueden adaptar a tus gustos: el huevo puede ser duro o frito, se puede servir con *rendang* de buey, pescado a la parrilla o una pieza de pollo frito, además de verduras encurtidas o frescas.

No hay duda de que es un modo picante de comenzar el día, algo que me encanta, en especial cuando lo remojas con un poco de agua de coco fresca. Puede aspirar a ser una de las mejores curas para la resaca.

Para la salsa *sambal* con guindilla
150 g de guindillas rojas, que no sean *Bird's Eye* ni *Scotch Bonnet* (a menos que seas un sádico)
50 ml de aceite
1 cabeza de ajos (unos 15 dientes picados)
1 cda de azúcar
1 cda de pasta de tamarindo
1 cda de pasta de gambas fermentada (opcional; se puede sustituir por 1 cdta de sal)
250 ml de agua
2 cdas de vinagre de vino blanco

Para el *nasi lemak*
4 hojas de pandan, también llamado pandanáceo, en supermercados de productos asiáticos
2 tazas de agua
1 taza de arroz
½ taza de leche de coco
1 tallo de hierba limón, golpeado para ablandarlo
1 cdta de alholva
3 cdas de aceite
100 g de cacahuetes crudos
100 g de anchoas secas (el *chirimen* japonés también está muy rico)
2 huevos
Pepino cortado a láminas

Cosas extras opcionales
Ración de pollo frito
Rendang de buey
Filete de pescado a la parrilla

Para preparar el *sambal*, pica fina las guindillas (tú sabrás si dejas las semillas). Si este paso lo haces con un robot de cocina, ten cuidado y ponlo en marcha pocas veces, porque no hay que hacer un puré.

Pon el aceite, el ajo picado y la guindilla en una sartén fría, enciende un fuego medio y cocínalo todo 3-5 minutos, o hasta que comience a estar suave sin llegar a dorarse. Añade el azúcar, la pasta de tamarindo y la pasta de gambas fermentada con la tercera parte del agua; mantenlo en el fuego hasta que haya absorbido toda el agua, sin dejar de remover. Vierte otro tercio del agua y repite hasta que la hayas consumido toda.

Añade el vinagre y apaga el fuego. Déjalo enfriar del todo.

Guárdalo en un bote esterilizado y se conservará dos semanas en el frigorífico.

Para el *nasi lemak*, mete las hojas de pandan y el agua en una batidora o un robot y ponlo en marcha. Cuélalo para eliminar los trozos grandes que hayan quedado.

Lava el arroz para que pierda todo el almidón que se pueda y escúrrelo muy bien. Ponlo en un cazo con la leche de coco, el agua de pandan, la hierba limón golpeada y la semillas de alholva. Tápalo y llévalo a ebullición a fuego medio para que se mantenga en un hervor suave durante 15 minutos. Ni se te ocurra fisgar dentro ni removerlo.

Pasados los primeros 15 minutos, comprueba que el arroz está hecho. Si no fuera así, déjalo unos minutos más. Luego, apaga el fuego, pero deja la tapa puesta para que suelte el vapor. Cuando esté en su punto, airéalo con un tenedor o unos palillos.

En otra sartén, pon el aceite y fríe los cacahuetes a fuego medio unos 5-7 minutos, o hasta que adquieran un tono más oscuro. Sácalos con una espumadera y deja que escurran la grasa en papel de cocina.

Fríe ahora las anchoas en la sartén unos 7-10 minutos o hasta que estén crujientes. Déjalas sobre papel de cocina.

Si quieres servirlo con huevos cocidos, es buena idea que estén semihechos, pero quizá te resulta más fácil hacerlos fritos.

Reúne todos los ingredientes sobre un plato en el que hayas puesto un trozo de hoja de plátano. Para el arroz, forro una taza con film para conseguir una forma perfecta de media esfera sin defecto alguno. Vuelca la taza en medio para que caiga el arroz, y rodéalo con los cacahuetes, las anchoas, los huevos y rodajas de pepino y cualquier otro ingrediente que se te ocurra, como pollo, *rendang* o pescado a la parrilla.

Sirve el *sambal* en un plato pequeño, o añade un buen pegote encima. Es delicioso acompañado con té negro endulzado con 1 cucharadita de leche condensada.

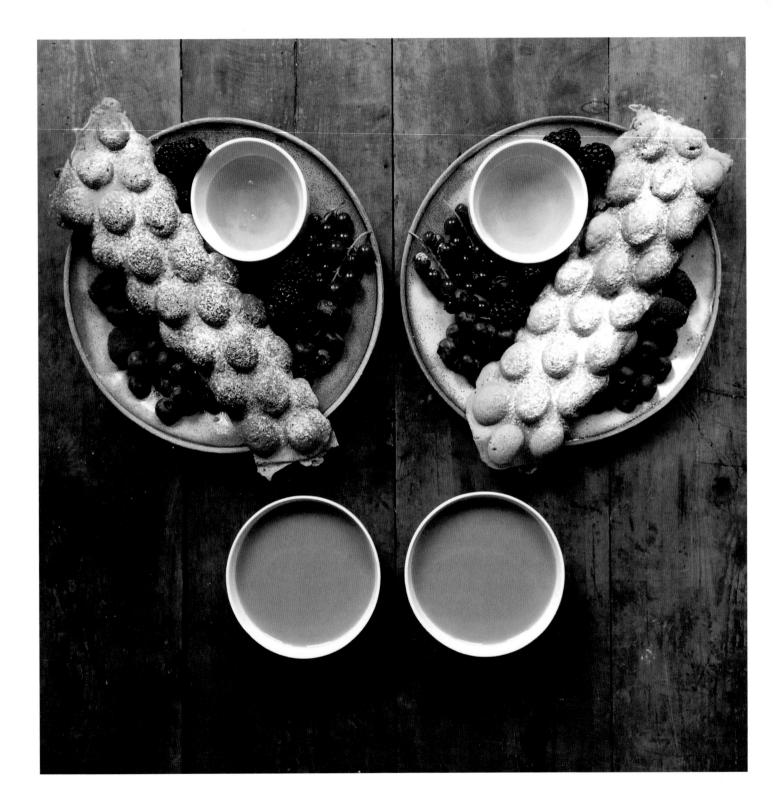

GOFRES DE HUEVO Y TÉ MATCHA DE HONG KONG

En Hong Kong, la comida callejera es un verdadero negocio. Los vendedores ambulantes y los *dai pai dongs* (puestos de comida al aire libre) atienden día y noche a vecinos y a turistas. Los gofres de huevo, que se encuentran por toda la ciudad, son quizá la comida más popular y singular.

Quizá suene raro, pero los probé por primera vez en el Aeropuerto Internacional de Pekín. Te los sirven junto con un guante de plástico de un solo uso (es imposible comerlos con palillos) y una taza de té con leche de Hong Kong (véase página 115). Su textura es crujiente, sutil y con aroma a natillas.

Para hacerlos, necesitas sí o sí el molde adecuado. El mío es de Nordic Ware y se puede comprar *online* desde cualquier lugar del mundo. Si estás en Hong Kong, ve a Shanghai Street, donde puedes encontrar uno por sólo unos 11 euros. Es algo que cualquier cocinero un poco expeditivo ha de tener en su cocina.

Para 4-6 gofres
(según el tamaño de tu molde)

250 g de harina de trigo
2 cdtas de matcha para repostería
50 g de maicena
1 cdta de levadura en polvo
Una pizca de sal
50 g de natillas en polvo (opcional, pero recomendable)
3 huevos
70 g de azúcar
1 cdta de extracto de vainilla
100 ml de leche evaporada
100 ml de agua
2 cdas de aceite vegetal

Mezcla en un cuenco la harina, la levadura en polvo, el matcha de repostería, la maicena, sal y, si te apetece, la natilla en polvo.

En otro cuenco, casca los huevos y añade el azúcar. Tienes que batir hasta que se pongan líquidos y espumosos. A continuación, añade la vainilla y, sin dejar de batir, incorpora la leche evaporada, el agua y el aceite.

Bate los ingredientes líquidos con los sólidos hasta que estén perfectamente mezclados. Vierte la mezcla en una jarra y déjala en la nevera durante 1 hora. He tratado de saltarme este paso, pero dejar reposar la mezcla mejora mucho el resultado final. El gluten se relaja un poco y su textura es más delicada y menos gomosa. Saca la masa del frigorífico unos minutos antes de cocinar los gofres para que no esté tan fría.

Separa las dos mitades de tu molde de gofre y caliéntalo un poco durante 10 minutos.

Llena todas las cavidades de uno de los lados hasta el 80 % de su capacidad con un movimiento circular y rápido. Encaja encima la otra mitad y da la vuelta al molde. Cocina 2 minutos por cada lado.

Con mucho cuidado, abre el molde. El gofre se habrá quedado pegado a uno de los lados. Vuelca ese lado para que se despegue y caiga sobre una rejilla, mejor que sobre un plato, porque al estar tan caliente se pondría correoso con el vapor. El primero siempre tendrá un aspecto un poco feo, pero poco a poco ya le encontrarás el truquillo.

Enróllalos en forma de cono y rellénalos con lo que más te guste, o pon por encima acompañamientos clásicos, como fresas frescas y salsa de chocolate. También es un clásico la taza de té con leche de Hong Kong (véase página 115).

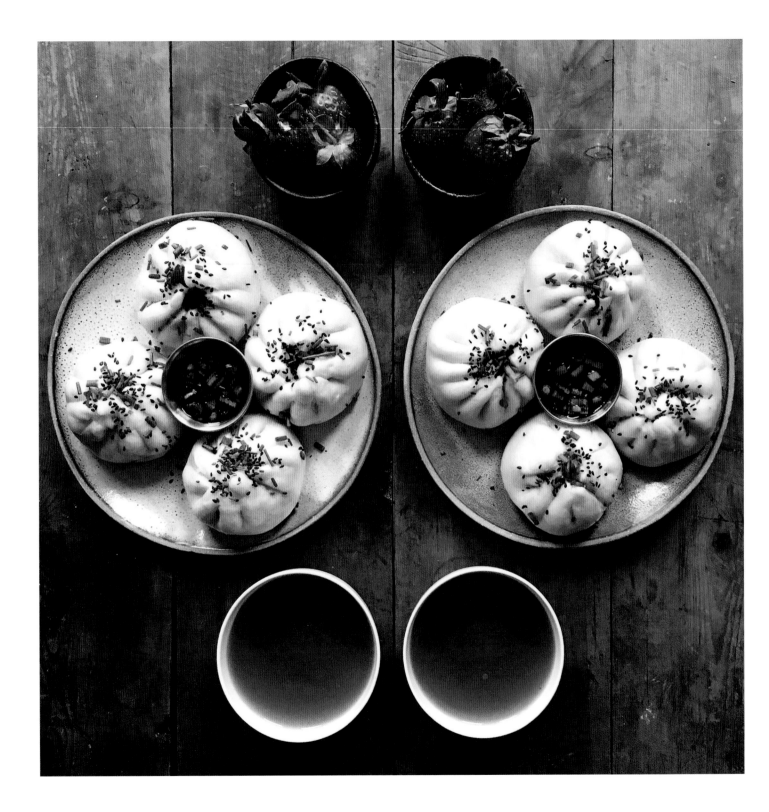

SHENGJIAN MANTOU
Dumplings de Shanghái para el desayuno

Cuando era pequeño, los fines de semana solía ir con mi familia al centro de Liverpool. Había una pequeña librería en la calle Seel que, aunque parezca increíble, vendía *dumplings* al vapor. ¿A que no puedes hacer eso en Waterstone? Recuerdo como si fuera hoy esas vaporeras enormes y las vitrinas de cristal llenas de *dumplings*. Por desgracia, no queda rastro de aquella tienda que para mí significó el inicio de mi pasión por los *dumplings*, una pasión que aún perdura.

Los *dumplings* de Shanghái son un desayuno típico de la zona. El fondo crujiente los hace resistentes y lo más típico es que en una ración te den cuatro, metidos en una bolsa de plástico, para comértelos de camino al trabajo o al colegio y así ponerte en forma por la mañana.

Para 8 bollitos grandes
Para el relleno

3 setas *shiitake* secas
100 g de hojas de col china (unas 2 hojas)
1 cdta de sal
200 g de carne de cerdo picada
100 g de cebolleta picada fina
2 dientes de ajo, picados
2 cdtas de maicena
1 cdta de vino de arroz chino
1 cdta de aceite de sésamo
50 ml de agua
1 cda de salsa de soja *light*
½ cdta de pimienta blanca

Para la masa

125 ml de leche
1 cda de azúcar
7 g de levadura seca
200 g de harina de trigo
2 cdas de maicena
1 cdta de levadura en polvo
2 cdas de aceite de girasol
4 cdas de aceite para freír

Para el relleno, remoja las setas *shiitake* secas en agua a temperatura de hervor, 5 minutos o hasta que se inflen. Escúrrelas y pícalas finas.

Corta en juliana las hojas de col china y ponlas en un cuenco. Sala y mezcla 1 minuto con las manos. Deja en reposo 15 minutos y a continuación retuerce las hojas con las manos para sacar todo el líquido que se pueda.

Pon el cerdo, la col, la cebolleta y el ajo en un cuenco grande. Forma con los dedos de la mano una especie de garra para removerlo todo con movimientos circulares. Mezcla la maicena con el vino de arroz y añádelo al revoltillo de cerdo, junto con el aceite, el agua, la salsa de soja, la pimienta blanca y las setas picadas. Vuelve a mezclar (con la misma garra) y reserva. Si lo prefieres, puedes hacer todo esto la víspera.

Ahora vamos a la masa. Templa la leche, lo ideal son unos 37 °C, añade el azúcar y la levadura seca. Mézclalo un poco y reserva unos 10 minutos, hasta que la masa se llene de burbujas.

Pon la harina, la maicena y la levadura en polvo en un cuenco grande. Forma un hoyo en el centro y vierte la mezcla y 2 cucharadas de aceite. Haz una masa y trabájala hasta que esté lisa. Esto te puede llevar entre 5 y 10 minutos, depende de la fuerza que tengas. Deja reposar la masa unos 10 minutos.

Pon la masa en una superficie de trabajo limpia y dale la forma de una salchicha de 30 cm de largo. Corta la masa en 8 piezas o panes iguales y trabájalas para darles forma de bolas bien lisas. Con un rodillo aplasta cada bola, una por una, hasta formar un círculo de 10-12 cm de diámetro.

Coloca 2 o 3 cucharaditas del relleno de cerdo en el centro de la masa y envuélvelo con los lados que irás subiendo hacia el centro, para cerrar el *dumpling* en la parte superior. Si lo que quieres es aprender cómo hacerlo bonito, hay algunos vídeos fantásticos en YouTube en los que encontrarás todas las formas en las que se pueden cerrar. Cubre con un trapo y deja en reposo 10 minutos, mientras terminas las demás tareas que te quedan.*

Calienta 4 cucharadas de aceite en una sartén grande a fuego medio. Calienta agua en el hervidor. Pon en la sartén tantos bollitos como te quepan, sin sobrecargarla, y fríelos 3 minutos.

Procura que el fuego no esté muy fuerte; tardarás más en freírlos pero no se quemarán.

Vierte unos 100 ml de agua recién hervida sobre los bollitos y tápalos. Si a los 5 minutos ya han absorbido el agua, destápalos y cuécelos 3 minutos más. Los *dumplings* estarán blancos y esponjosos por arriba y de un dorado oscuro en la base.

Sírvelos de inmediato con vinagre de arroz negro, cebolletas picadas y una taza de té, como un oolong o un Lapsang Souchong ahumado.

* En este momento puedes congelar los *dumplings* (tampoco tardarán mucho en hacerse estando congelados). Colócalos en una bandeja o plato cubierto con papel de horno, dejando espacio entre ellos, espolvoréalos con un poco de harina y congélalos. Pon la fecha en una bolsa y guárdalos dentro para meterlos en el congelador. Tendrás que comértelos en los próximos quince días.

YUANYANG Y EL TÉ CON LECHE DE HONG KONG

Hong Kong es hoy una mezcla heterogénea de dos culturas: la de la China continental y la de la histórica colonia británica. No es de extrañar, por tanto, que los habitantes de Hong Kong hayan descubierto las delicias de mezclar té y café para crear el *yuanyang*. Fuerte y dulce a más no poder, es la mejor garantía de que te pondrás en marcha por la mañana.

El té muy fuerte con leche evaporada es otro de estos mejunjes tan deliciosos como tánicos. Se conoce también como «calzas de seda» o «té de leotardo», porque se prepara en algo que parece un par de medias enorme, y es tan suave que deja en la boca una sensación de seda. Es perfecto para tomar con bollitos de crema o con los pasteles de alubias rojas chinos. Empieza probando este té si la idea de mezclar té y café no te hace mucha gracia.

Para el *yuanyang*
¼ de taza, medido sin apretar,
de té negro, lo suficiente para hacer 3 tazas
2 ½ tazas de café fuerte (mejor instantáneo
para ser fieles al original)
½ taza de leche evaporada
3-6 cdas de azúcar o jarabe de vainilla

Pon el té en una tetera grande con tres tazas de agua hirviendo. Pasados 4 minutos, cuela el té en un cazo. Prepara el café; el más auténtico es el instantáneo, pero si tienes una máquina de hacer expreso también vale. Necesitarás 8 tacitas llenas hasta arriba de agua caliente.

Pon el café en el cazo, la leche evaporada y azúcar a tu gusto. Lleva a ebullición y vuelve a verterlo en la tetera limpia, para servirlo. También puedes dejarlo enfriar y servirlo helado, como una bebida refrescante de verano.

Para preparar el té con leche de Hong Kong, prepara el té como en la receta del *yuanyang*, pero no hagas el café. Añade la leche evaporada y el azúcar y caliéntalo en un cazo a fuego medio hasta que casi hierva. Cuélalo con un colador de té de paso muy fino y sírvelo de inmediato.

CONGEE EXPRÉS

Este *congee* es para aquellos que no quieran perder el tiempo viendo cómo hierve el arroz; es un plato tan rápido como el tren Shanghai Maglev. Necesitarás una batidora o algo parecido. O si lo prefieres, puedes ahorrar aún más tiempo haciéndolo con arroz precocido (tranquilo, no voy a criticarte).

1 taza de arroz
5 tazas de caldo de pollo de calidad extra,
comprado o hecho en casa, o pastillas de caldo

La víspera del día que quieres comer este *congee*, pon el arroz y el caldo en el vaso de una batidora. Un mínimo de una hora sería suficiente, pero si lo dejas toda la noche reducirás de forma considerable el tiempo de cocción.

Por la mañana, bátelo cinco veces seguidas para que el grano se rompa en trozos de diferente tamaños. No hay que convertirlo en puré.

Viértelo en un puchero y llévalo a ebullición. Luego, baja el fuego y que hierva suavemente 15 minutos, removiendo de vez en cuando.

Sírvelo con lo que te apetezca por encima.

TAILANDIA,
INDIA,
MYANMAR

Este capítulo presenta un tipo diferente de desayuno para llevar. Deja en tu casa las barras incomibles de muesli pegajoso y entra en el reino supremo de los *vada pav* de Bombay y los *moo ping* de Bangkok. Y no te preocupes, porque en esta zona horaria, por la mañana, no vas a encontrar comida sosaina precisamente. Pero la voluntad de esta sección no es despertar de golpe tus papilas gustativas; en esta zona no tienen intenciones sádicas. Lo que pretendo es hacerte ver con amabilidad que existen cosas mucho mejores para desayunar que las que sueles tomar para comenzar el día.

Nunca había aprendido tanto sobre la enorme diversidad de la cocina india como el año pasado. La península del Indostán ha sido durante siglos el centro del comercio internacional y de la civilización, y eso se refleja en su asombrosa gastronomía, que no tiene nada que ver con los platos pesados y cargados de salsa que se venden en los supermercados y en algunos de los peores restaurantes indios de Gran Bretaña para satisfacer el llamado «gusto británico». Hemos elegido sólo unos pocos platos de entre nuestros preferidos.

Si bien la cocina *thai* goza de fama mundial desde hace muchos años, la estrella ascendente en esta franja horaria es Myanmar, conocida antiguamente como Birmania. En los próximos años seguro que encontrarás mucho más que *mohinga*, un estofado picantísimo de pescado con verduras y fideos de arroz, que es el desayuno más popular en las calles de Yangon.

8

AMARGO, DULCE, PICANTE

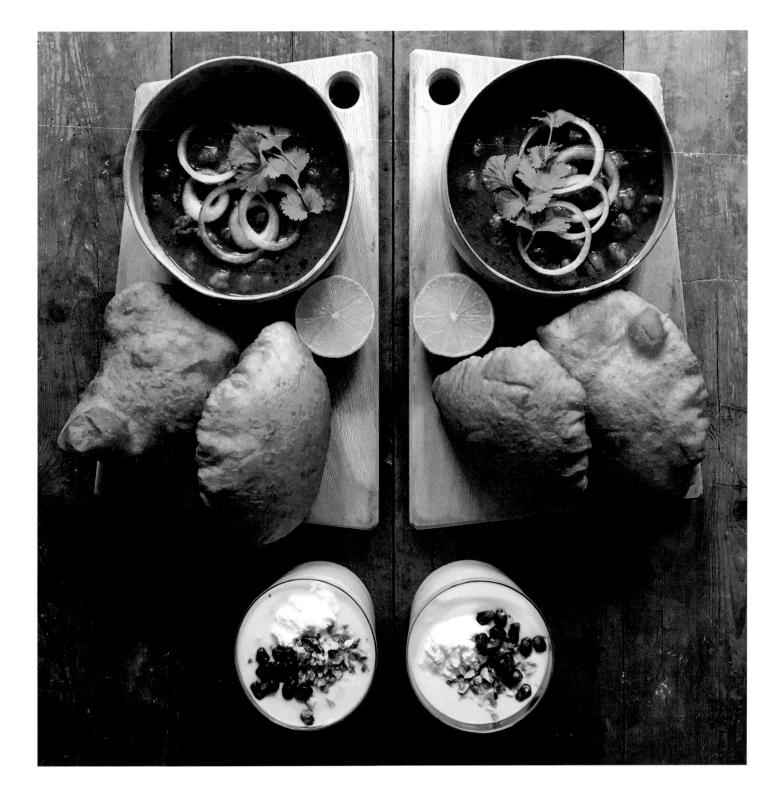

CHOLE BHATURE
Curri de garbanzos con panes inflados

A mitad de camino entre Delhi y Agra, Mark y yo paramos en un Highway Masala que había en la carretera para tomar algo a media mañana. No había transcurrido mucho tiempo desde que habíamos salido, pero era el segundo día de nuestra primera visita a la India y todo nos parecía imponente. Que nos superaba, vamos.

El restaurante de carretera era de pesadilla: las mesas de formica, la vajilla de plástico... Nos pareció que Stanley Kubrick y David Linch apreciarían su belleza.

Al echar un vistazo al menú, nos llamó la atención un plato llamado *chole bhature*, que se componía de dos globos enormes y huecos de pan frito, estofado de garbanzos picante cocinado con té, todo por el escandaloso precio de 130 rupias, es decir, 1,50 euros aproximadamente.

Lo que me pareció revelador de la cocina india es que la oferta de platos acostumbra a ser vegetariana, todo lo demás se engloba dentro de la categoría «no-veg». Ahora bien, esto no significa que sea más saludable por ser menos grasa o más ligera; de hecho, no verás una sola ensalada en el Highway Masala.

Para 2-3 raciones
Para la mezcla de especias *masala*

1 grano de cardamomo negro

1 hoja de laurel seca

1 cda de semillas de cilantro

5 granos de pimienta negra

2 clavos de olor

Una ramita de canela de 2,5 cm

1 cdta de comino

¼ cdta de semillas de *carom*

1 cdta de semillas de hinojo

1 cdta de *amchur* (mango seco en polvo)

2 guindillas rojas secas

Para el curri

300 g de garbanzos secos

Agua para remojarlos y cocerlos

½ cdta de bicarbonato

2 cdtas de té negro, en una bolsita de gasa

3 cdas de aceite

1 cebolla mediana picada fina

3 dientes de ajo picados

Una pizca de sal

1,5 cm de jengibre fresco, pelado y picado

2-3 tomates en daditos

Para los *bhature*

Para 6 panes

150 g de harina de trigo

80 ml de cultivo vivo de yogur a temperatura ambiente

½ cdta de sal

½ cdta de levadura en polvo

¼ cdta de bicarbonato

1 cdta de sémola de trigo fina

1 cdta de azúcar

40 ml de agua

Aceite de cacahuete para freír

Para preparar la mezcla de especias *masala*, pon todas las especias y las guindillas en una sartén grande y calienta a fuego medio 2 minutos. Remueve de vez en cuando y procura que no se quemen. Apaga el fuego y espera a que la mezcla se enfríe del todo. Con un molinillo de café o de especias, muele todo hasta obtener un polvo fino y reserva.

Para preparar el *chole*, pon los garbanzos secos en un cuenco grande con dos veces su volumen de agua. Añade el bicarbonato y remueve. Déjalo toda la noche, o al menos 8 horas.

Escurre los garbanzos y dales un lavado rápido. Pásalos a un puchero grande con 800 ml de agua y la bolsita de té. Tápalos y deja que hiervan una hora, o hasta que estén tiernos.*

Calienta el aceite en una sartén a fuego medio y sofríe la cebolla y el ajo con una pizca de sal. Añade el jengibre y sigue sofriendo 1 minuto más. Incorpora la mezcla de especias *masala* y cocina hasta que se dore y notes un olor celestial. Añade los tomates y mezcla muy bien.

Quita la bolsita de los garbanzos, que habrán cogido un color marrón oscuro parecido al del té. Vierte todo, con el agua incluida, sobre el sofrito de tomate. Remueve y cuécelo 1 hora más, puede que 90 minutos, a fuego suave, o hasta que los garbanzos estén muy suaves pero no deshechos.

Para preparar los *bhature*, debes tener en cuenta un par de trucos para que te salgan bien: la sémola (*sooji*) ayuda a que se mantengan crujientes; el aceite deberá estar muy, muy caliente (por eso yo utilizo aceite de cacahuete, que puede alcanzar los 230 °C sin quemarse); la cantidad de tiempo de reposo es fundamental, y la técnica que utilices para bañar la superficie del *bhature* con aceite hirviendo ayuda a que se inflen de forma gloriosa.

Mezcla en un cuenco la harina con el yogur, la sal, la levadura en polvo, el bicarbonato y la sémola.

Disuelve el azúcar en el agua y añádelo a la harina, mezclándolo todo bien con las manos hasta formar una masa.

Trabaja la masa con las manos durante 10 minutos. Mete la masa en un cuenco limpio y déjalo en un lugar templado y cubierto con un paño remojado en agua tibia. Deja la masa unas 2 horas (no menos), de modo que los cultivos vivos del yogur inicien su fermentación.

Parte la masa en 4 panes iguales y embadurna cada uno de ellos con un poco de aceite. Cubre con un paño húmedo y deja en reposo otros 10 minutos.

Calienta el aceite a 220 °C en una sartén muy grande. Si tienes una freidora con termostato para controlar la temperatura, mejor.

Con el rodillo, da forma oval a uno de los panes. Intenta que quede de un grosor de unos 2 mm.

Zambulle la masa en el aceite y mantenla hundida los primeros 10 segundos con una espumadera, o hasta que empiece a hincharse. En cuanto comience a flotar, vierte el aceite por encima. Todo el proceso de fritura durará un santiamén.

Deposita el *bhature* en papel absorbente para que escurra el exceso de grasa y repite hasta terminar toda la masa.

El mejor modo de comer este plato es servir una ración generosa de *chole* en un tazón y poner a un lado dos *bhatura*. Adórnalo con láminas finas de cebolla cruda, hojas de cilantro y dale un buen trago al *lassi* (bebida elaborada con yogur) que prefieras.

* Si quieres ahorrar tiempo la próxima vez, remoja mayor cantidad de garbanzos, hiérvelo todo y congela lo que sobre.

MASALA CHAI
Té especiado

Hay pocas cosas tan deliciosas como el *masala chai* fresco. Los aromas que encuentras en las bolsitas de té no se pueden comparar con los que consigues con las especias frescas.

Hacer tu propio polvo de *masala* es muy fácil y te permite personalizar tus propias mezclas. Es también un regalo magnífico. Yo te recomiendo que lo hagas en pequeñas cantidades y más a menudo, porque las especias molidas se estropean más deprisa que las enteras.

El cardamomo verde es la única especia que no es opcional, ya que constituye la base de todas las mezclas de *masala*. Dicho esto, lo mejor es moler las especias por separado e ir añadiéndolas poco a poco. Cuando llegues a conocer los distintos matices de cada componente, podrás hacer mezclas increíbles en poco tiempo. Recuerda que es mejor apuntar tu receta para poder hacerla igual la próxima vez.

Muele las especias por separado en un molinillo de café o de especias. Guárdalas en un bote, cierra bien la tapa y agítalo. Escribe la fecha.

Si quieres volver a utilizar el molinillo para café y no quieres que huela a curri, muele unos cuantos puñados de arroz.

Para hacer el *chai*, calienta la leche con el polvo de *masala* y el azúcar en un cazo a fuego vivo. En cuanto rompa a hervir, baja el fuego e incorpora el té. Deja cocer 5 minutos y pruébalo para ver si necesita más azúcar.

Vierte el *chai* sobre las tazas a través de un colador muy fino de té. Espera 1 minuto, para que se asienten los restos del polvo de *masala*, y disfrútalo.

Para el *masala*
1 cda de jengibre rallado
15 granos de cardamomo verde sin semillas negras
½ nuez moscada
8 granos de pimienta negra
2 ramas de canela (las variedades de Saigón y Ceilán son las mejores, pero también vale la *cassia* de China)
6 clavos de olor
1 cda de semillas de hinojo (opcional)
2 anises estrellados

Para el *chai*
250 ml de leche (es tradicional usar la de búfala, pero también sirve la de vaca o la vegetal)
1-2 cdtas de polvo de *masala*
2 cdas de azúcar
3 cdtas bien colmadas de té negro

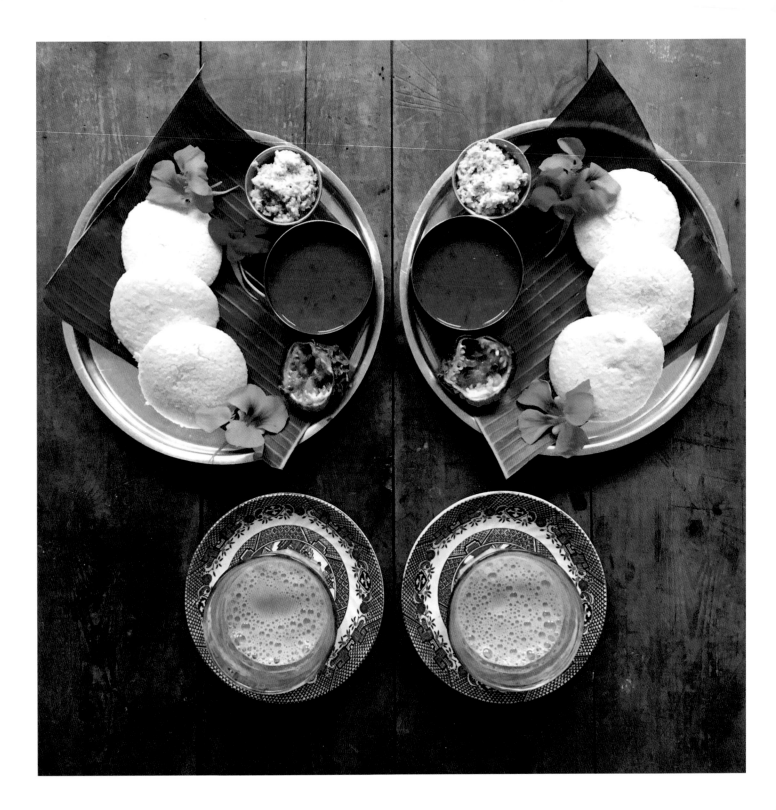

IDLI
Tortitas de arroz fermentado del sur de la India

A Mark y a mí nos fascina la India. En abril de 2015 partimos de Delhi y fuimos hacia el sur pasando por Agra y viajando a través de Rajastán. Terminamos el viaje con una semana en Goa, donde tuve el placer de conocer a Greta, una cocinera extraordinaria que me enseñó a preparar toda clase de delicias del Indostán.

Los *idli* son sin duda el desayuno preferido del sur de la India y lo más parecido a unos platillos volantes blancos e inflados. Son muy fáciles de hacer partiendo del arroz crudo, pero exigen planificar algunas cosas de antemano y disponer de una ventana con un alféizar soleado o de un horno templado para la fermentación.

La víspera, pon en remojo el arroz y las *dal*. Si quieres un desayuno auténtico, puedes servirlos con un *sambar* (un estofado de lentejas) y un *chutney* de coco, pero también puedes abrirlos por la mitad para conseguir una versión sin gluten de los *bun bao* chinos y rellenarlos con lo que quieras.

El arroz especial para *idli*, conocido como *sona masuri*, permite la mejor fermentación, porque es de grano corto y con mucho almidón. Se encuentra sólo en establecimientos especializados. De todas formas, yo he conseguido grandes éxitos con arroz estilo bomba o carnaroli.

Si no puedes encontrar la sartén especial para hacer *idli*, utiliza uno de esos instrumentos para hacer huevos pochés, con los cuatro senos (son prácticamente lo mismo).

Para unos 20 idli
3 tazas de arroz (mejor de grano largo)
1 cdta de semillas de alholva
1 taza de lentejas negras (*urad dal*)
3 cdtas de sal
Aceite para engrasar las sartenes

Comienza a prepararlo la mañana del día antes que desees comerlo (como ya he dicho, hay que planificarlo con tiempo). Mezcla en un cuenco el arroz con las semillas de alholva y cubre con agua. En otro cuenco pon las *urad dal* y cúbrelas también con agua. Deja los dos cuencos así un mínimo de 5 horas.

La tarde antes, escurre el agua de remojo del arroz, pero no la tires. Pon el arroz en una batidora y añade 100 ml del agua reservada. Bate hasta que se forme una masa lisa, pero añade más agua, poco a poco, hasta que lo veas bien fluido. Vierte esta masa en una ensaladera grande y haz lo mismo con las *dal* (comienza con 50 ml del agua en esta ocasión, porque deberá sobrar algo de líquido en la batidora).

Añade el batido de *dal* a la mezcla de arroz con la sal y amasa bien con las manos. Las bacterias de tu piel ayudarán a que la fermentación arranque antes. Cubre y deja reposar toda la noche para que fermente en el horno templado: yo dejo la luz del horno encendida. Los resultados serán diferentes dependiendo de la época del año, pero habrás conseguido una pasta enorme, blanca y burbujeante. El día que vayas a servirlos debes batir bien la masa. La consistencia debe ser como la de la nata espesa.

Prepara la sartén de *idli* engrasando con aceite cada uno de los senos con una brocha o con papel de cocina. Llena el fondo del molde con agua, pero ten cuidado de no mojar el seno del *idli*. Vierte masa suficiente para casi alcanzar el borde del seno; va a crecer un poco, pero no una enormidad.

Cuece al vapor los *idli* 20 minutos con la tapadera bien encajada.

Saca cada *idli* de los senos con una cuchara húmeda que pases por el borde de cada tortita. Sírvelos con *sambar* y *chutney* de coco.

Los que te sobren pueden convertirse en *idli* fritos en abundante aceite, que son deliciosos para picar y mojar en un caldo, un *chutney* o una salsa de tu elección, siempre acompañados de un té.

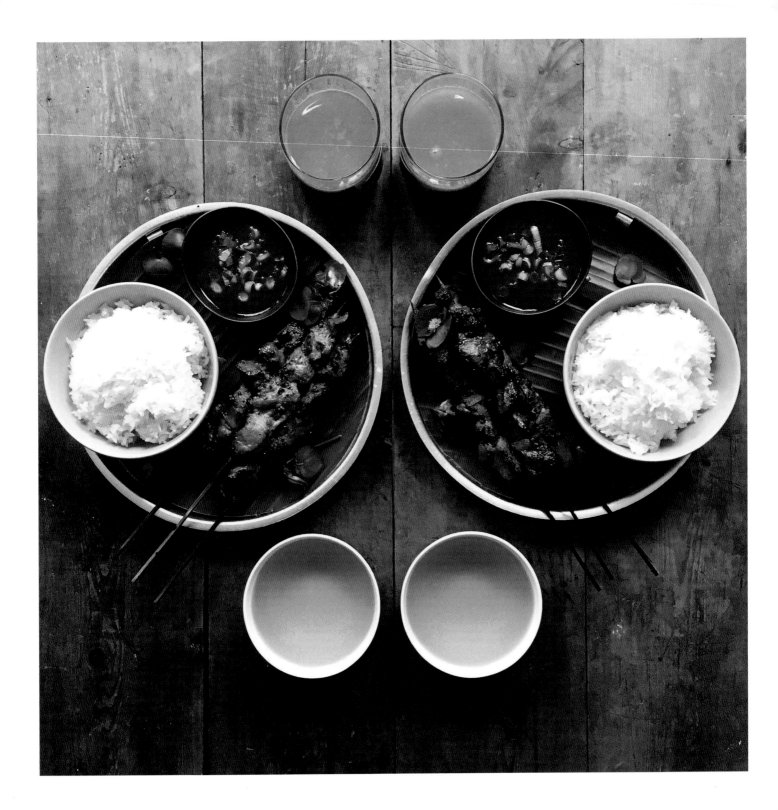

KHAO NIAOW MOO PING CON *JAEW*
Brochetas de cerdo a la parrilla, arroz al vapor y salsa de guindilla seca para untar

En Tailandia, el cerdo se llama *moo*, y yo que siempre había pensado que los cerdos decían «oinc»...

Bromas aparte, esta receta es típica de los puestos de comida callejera de Bangkok. Una ración puede costarte alrededor de 1 euro. ¿Qué puede haber más apetecible que unas cuantas brochetas de cerdo marinado con una bolsa de arroz al vapor y un bote de salsa para untar?

Los más puristas ya podéis conseguir como sea la raíz de cilantro (o cultivadla vosotros mismos), y no olvidéis la harina de arroz tostado para el *jaew*. Casi todo lo demás se puede adaptar a vuestro gusto.

Es mejor marinar la carne la noche anterior, pero después se cocina en unos minutos.

Para 4 raciones

Para el arroz
1 taza de arroz (debe estar etiquetado como dulce, pegajoso o glutinoso)
Agua

Para el cerdo
400 g de paletilla de cerdo o de filetes de paletilla
2 trozos de raíz de cilantro (de un dedo más o menos) o 20 g de tallos de cilantro
5 dientes de ajo
1 cdta de pimienta blanca en grano (o negra, si no la encuentras blanca)
50 g de azúcar de palma rallado o de azúcar moreno claro
2 cdas de salsa de pescado
1 cda de salsa de soja *light*
1 cda de salsa de ostras
1 cdta de bicarbonato
8 brochetas de bambú
1 lata de leche de coco

Para el *jaew*
2 cdtas de harina de arroz tostado (se explica cómo hacerlo)
3 cdas de salsa de pescado
2 cdtas de pasta de tamarindo
1 cdta de copos de guindilla seca
1 cdta de azúcar de palma rallado o de azúcar moreno claro
2 cebolletas cortadas en láminas muy finas

Pon el arroz en un cuenco y remójalo en el doble de cantidad de agua; lo mejor es hacerlo la noche anterior.

Corta la paletilla de cerdo en trozos del tamaño de un bocado.

Machaca en un mortero la raíz de cilantro, el ajo y la pimienta en grano. Dale con fuerza mientras piensas en alguien que te caiga mal.

Introduce toda la molienda en una bolsa de autocierre. Añade el azúcar, las salsas de pescado, de soja y de ostras, además del bicarbonato. Cierra la bolsa y bátela bien hasta que se mezcle todo. Añade entonces los dados de cerdo y dales un buen masaje durante unos minutos. Ahora ya puedes pensar en alguien a quien quieras.

Pon la bolsa sobre una fuente y déjala en el frigorífico durante 3 horas por lo menos, pero mejor desde la víspera. Remoja en un poco de agua las brochetas de bambú.

Para el *jaew*, puedes comprar el arroz ya tostado, pero es muy fácil y mucho más económico hacerlo en casa; con un molinillo de café conseguirás mejores resultados, pero el mortero también sirve. Echa un cuarto de taza de arroz pegajoso *thai* en un molinillo de café y muélelo hasta obtener un polvo fino: ya tienes harina de arroz.

Ponla en una sartén seca a fuego medio y muévela sin parar, o remueve durante 10 minutos. El color cambiará de blanco intenso a amarillo dorado. Apaga el fuego y continúa removiendo otro minuto más. Una vez que se haya enfriado, guárdalo en un bote. Servirá para miles de platos *thai*.

Para el *jaew*, pon todos los ingredientes en un bote de mermelada vacío, ciérralo bien y agítalo.

Por la mañana, saca el cerdo del frigorífico y monta las brochetas; deberías hacerlas de 4 o 5 trozos cada una. Embadurna cada brocheta por ambos lados con la leche de coco. A medio proceso de cocción puedes volver a embadurnarlas con leche de coco para que se caramelicen aún más.

Precalienta el grill del horno a 200 ºC. Cuece las brochetas durante 10-15 minutos y dales la vuelta de vez en cuando.

En cuanto al arroz, el método de cocción tradicional de Tailandia es hacerlo al vapor en una vaporera de bambú de forma cónica y con cazo inferior, un utensilio no muy caro pero sí difícil de encontrar. Yo compré el mío en un supermercado de productos vietnamitas, pero se pueden adquirir en eBay por unos 5 euros, o en SousChef acompañados de las cestitas para servirlo.

Para cocer el arroz al vapor, llena el cazo con agua y llévalo a ebullición. Después, escurre el arroz y ponlo en el cestillo de bambú, colócalo encima del cazo y cubre con la tapa de una cazuela. No lo toques ni lo remuevas durante los siguientes 15 minutos de cocción.

Apaga el fuego, pero déjalo aún al vapor durante otros 5 minutos.

Sirve las brochetas de cerdo con arroz y *jaew* sobre hojas de plátano mientras escuchas «Pure Shores» de All Saints.

MAKHANIA LASSI
El *lassi* de mantequilla blanca más refinado de Jodhpur

No existe un lugar como Jodhpur. Mark y yo llegamos justo antes de anochecer, y en cuanto estuvimos instalados nos lanzamos a la calle. No lo sabíamos, pero habíamos llegado en pleno Dhinga Gavar. De repente nos vimos inmersos en una fiesta popular, rodeados de chicas solteras que «cortejaban» a sus preferidos a golpe de palito, y de gente disfrazada de dioses hindúes. Esa noche nos dieron una buena tunda.

Al día siguiente, los dos salimos a dar un paseo hasta el Sardar Market. Enseguida nos invadieron los olores, los colores y el estruendo que podrías esperar de una gran ciudad de la India. Es impresionante. Te recomiendo, si no has ido aún, entrar en el hotel Shri Mishriral para disfrutar de su delicioso *makhania lassi*. Aunque ahora también podrás prepararlo tú mismo.

Es tan denso que te lo sirven con una cuchara y se adorna con mantequilla blanca fresca (*makhan* es el nombre en hindi de la mantequilla blanca). Es fundamental decorarlo con un montón de frutos secos picados, como pistachos y anacardos.

Nunca he visto mantequilla blanca fresca en una tienda, probablemente porque no se conserva bien mucho tiempo, pero si tienes un robot de cocina te resultará muy fácil hacerla. Puedes transformarla luego en *ghee* casero, un ingrediente indispensable en la cocina india.

Para 4 raciones
Para el *lassi*

150 ml de crema de leche
Un buen pellizco de azafrán
1 cdta de cardamomo en polvo
600 ml de *crème fraîche*
100 ml de yogur entero

1 cdta de agua de rosas
3 cdas de azúcar glas
Pistachos picados para adornar

Para el *makhan*

600 ml de nata para cocinar
300 ml de agua helada

Templa en un cazo la crema de leche y añade el azafrán y el cardamomo en polvo. Deja en reposo para que se perfume y se enfríe del todo. Tendrá un color amarillo intenso.

En una jarra, mezcla la *crème fraîche*, el yogur y el agua de rosas y añade la crema de leche azafranada ya fría. Remueve y añade azúcar a tu gusto.

Ponlo en un vaso y decóralo con un montoncito de *makhan* (véase más abajo), unos frutos secos picados —mis preferidos son los pistachos— y unas hebras de azafrán.

Para hacer el *makhan*, vierte la nata a temperatura ambiente en un robot y añade 150 ml de agua helada. Bate a máxima velocidad durante 2 minutos. Añade el resto del agua y sigue batiendo a máxima velocidad 2 minutos más.

El agua helada habrá «atrapado» el líquido de la nata, dejando sólida la mantequilla blanca. Coge la mantequilla con una espumadera y moldea con ella bolas del tamaño aproximado de las pelotas de *cricket* o béisbol. Apriétalas para quitarles toda el agua que puedas.

Guárdalo en un envase de cierre hermético. Se conservará en el frigorífico durante 3 días, pero se congela muy bien.

Para convertirla en *ghee*, calienta a fuego suave el *makhan* en un cazo, sin dejar de remover. Sube a fuego medio y sigue removiendo hasta que se corte, en unos 10 minutos, pero baja el fuego y no tengas prisa, no vaya a ser que se te queme. Obtendrás un líquido transparente, dorado, en el que flotan unos grumos blancos.

Espera a que se enfríe del todo para colarlo con una malla que retendrá los sólidos de la leche. Utiliza el *ghee* para preparar *parathas*, *roti*, curris y toda clase de delicias indias.

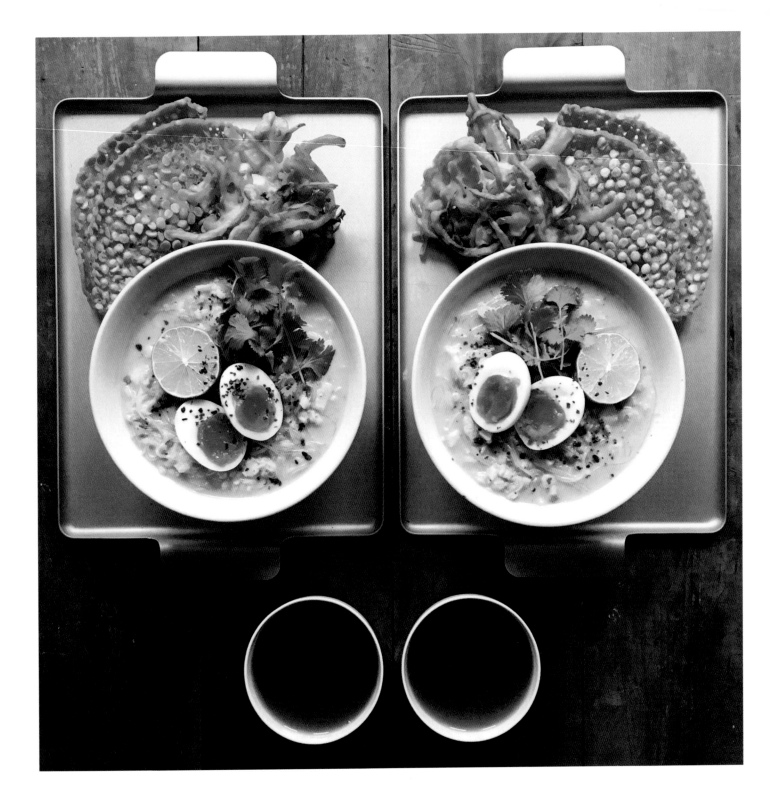

MOHINGA
Sopa birmana de pescado y fideos

Tras muchos años de aislamiento, Myanmar está empezando a recibir el reconocimiento que se merece por su cocina exquisita y fresca. No tengo ninguna duda de que dentro de pocos años, cuando aumente el turismo occidental en ese país, que conserva sus pagodas intactas y las playas limpias, el mundo tendrá los ojos puestos en la cocina birmana.

Este aromático plato de pez gato y fideos, que presenta todo un muestrario de texturas crujientes y sensaciones picantes, permite al comensal personalizar al máximo su plato. Puede parecer el polo opuesto de lo que en Occidente consideraríamos la primera comida para romper el ayuno nocturno, pero para cerca de cincuenta millones de personas es el desayuno de los campeones.

Esta receta es la que se hacía en casa de @freyacoote, fundadora del Yee Cho @yeechoburmeses, un *supper club* birmano que ha tomado su nombre del que utilizó su abuela cuando estudiaba en la Universidad de Yangon, la antigua capital, hoy Rangoon.

Yo he adornado su *mohinga* con dos recetas adicionales: *kyethun kyaw* (buñuelos de cebolla) y *pay kyaw* (buñuelos de garbanzos partidos), que te harán tocar el cielo. Espero que disfrutes con este plato tanto como Mark y yo.

Para el *mohinga*
1 cda de harina de arroz
2 huevos
2 tallos de hierba limón
1 trozo de jengibre de 4 cm pelado
4 cdas de mantequilla de cacahuete suave
1 l de agua
1 cda de harina de garbanzos (harina *besan*)
4 cdas de aceite de cacahuete
16 dientes de ajo en láminas
1 cdta de cúrcuma
2 cdtas de copos de guindilla seca
2 filetes de pescado blanco en dados
(el mejor es el pez gato, pero la tilapia,
el bacalao fresco, la merluza o el eglefino
también sirven)
225 g de fideos de arroz
1 pastilla de caldo de pollo
8 cebolletas a rodajas
30 g de hojas de cilantro picadas

Para el *kyethun kyaw*
2 cebollas grandes o 5 cebolletas
160 g de harina de arroz
1 cda de harina de arroz glutinoso (conocida
también como harina de arroz dulce o *mochiko*)
3 cdas de harina para repostería
3 cdas de harina de garbanzos
Agua helada
2 l de aceite para freír

Para el *pay kyaw*
400 g de *chana dal* (garbanzos partidos)
1 cdta de cúrcuma
1 cdta de sal
160 g de harina de arroz glutinoso*
600 ml de agua
200 ml de aceite

*Si no encuentras harina de arroz glutinoso, echa un poco de arroz glutinoso crudo en un molinillo de café o de especias y muélelo hasta obtener una harina fina.

Para hacer la *mohinga*, tuesta la harina de arroz en una sartén hasta que esté dorada y fragante. Reserva hasta que se enfríe.

Cuece los huevos 8 minutos y luego ponlos en agua fría. Una vez fríos, pélalos y pártelos por la mitad.

Machaca la hierba limón y el jengibre, juntos. Reserva.

Mezcla en un tazón la mantequilla de cacahuete y 300 ml de agua hasta que se disuelva. Añade la harina de arroz y la harina de garbanzos hasta formar una pasta. Y después, los 700 ml de agua que quedan.

Parte la cebolla por la mitad (a lo largo) y córtala a rodajas finas con forma de media luna. Reserva.

Mezcla el resto de los ingredientes (excepto el aceite) en un cuenco hasta que tengas una masa lisa. Guarda en el frigorífico mientras esperas a que se caliente el aceite.

Calienta el aceite a 180 ºC.

Añade la cebolla a la masa y remueve bien. Coge un montoncito de cebolla cubierta de masa y échalo en el aceite. No lo toques durante 1 minuto, hasta que se forme una costra, y entonces dale la vuelta con la espumadera, para freírlo 2 minutos más, o hasta que el buñuelo esté bien dorado.

Escurre sobre papel absorbente el exceso de grasa y repite el procedimiento con el resto de la masa.

Para hacer los *pay kyaw*, deja en remojo los *split chana* toda la noche.

Mezcla el resto de los ingredientes (excepto el aceite) para hacer una masa muy ligera y añade los *chana dal* escurridos.

Calienta el aceite en una sartén a fuego vivo.

Cada vez que vayas a sacar una tacita de la mezcla, remueve bien para que cada buñuelo tenga más o menos la misma cantidad de garbanzos, si no se quedarán en el fondo.

Fríe los buñuelos hasta que hayan perdido toda la humedad. Escúrrelos sobre papel absorbente y consérvalos en un envase hermético.

Calienta las 4 cucharadas de aceite de cacahuete en una sartén grande o en un *wok* y sofríe el ajo laminado 5 minutos. Tiene que caramelizarse, pero no quemarse. Reserva 1 cucharada del ajo para más tarde. Agrega la cúrcuma y sofríe 30 segundos más, para añadir a continuación la hierba limón y el jengibre machacados, los copos de guindilla y el pescado. Continúa sofriendo hasta que la salsa esté seca y el pescado bien hecho por dentro.

Remoja los fideos en agua hirviendo hasta que estén suaves.

Añade a la sartén la mezcla de mantequilla de cacahuete junto con la pastilla de caldo de pollo y las cebolletas. Sigue cocinando otros 10 minutos. Puede que tengas que añadir más agua para licuar la sopa.

Escurre los fideos y repártelos en do s cuencos. Vierte encima 2 o 3 cazos de la sopa y sus ingredientes junto con los huevos duros, las hojas de cilantro, el ajo frito que has reservado, *kyethun kyaw* y *pay kyaw*.

VADA PAV
Bocadillo de tortita de patata de Bombay

Es el rey de los puestos de comida de la calle Maharashtrian.

Es una tortita de puré de patata especiado forrada de un batido de harina de garbanzos y luego frita. Cuando la probé por primera vez no caí en la cuenta de que era como una hamburguesa vegetariana, aunque sí me recordó a las patatas Bombay de mi niñez, pero transformadas en algo mucho más etéreo. Para disfrutar de lo lindo, sirve el *vada pav* con los *chutneys* y las salsas más deliciosas que tengas.

La verdad es que estábamos de paso, íbamos de camino a Goa, pero, como hace todo el mundo, nos paramos a tomar algo con una taza de *masala chai* caliente (véase página 121). Me lo zampé en treinta segundos.

Cuando lo preparo, me gusta hacerlo con un detalle de Ahmedabad: freír el pan del bocadillo (*pav*) en mantequilla de ajo antes de rellenarlo con la tortita de patata (*vada*). Pero, si quieres, puedes prescindir de este paso.

Te sugiero que utilices un panecillo tierno y blanco para que te sea más fácil y rápido de hacer, pero insisto en que tienes que preparar tu propio *chutney* (un robot pequeño de cocina facilita mucho el trabajo).

Para 4 raciones

Para el *chutney teeka* seco
70 g de cacahuetes crudos
70 g de semillas de sésamo
2 cdas de aceite
½ cdta de asafétida
½ cdta de sal
1 cdta de comino molido
6 dientes de ajo picados
2 guindillas verdes picadas
70 g de coco seco sin azúcar
2 cdtas de guindilla roja en polvo

Para el *chutney* verde
100 g de hojas de cilantro
5 guindillas verdes
El zumo de 1 limón
1 cda de aceite
50 ml de agua

Para los *vada*
2 patatas medianas o 400 g de sobras de puré de patata
2 cdas de aceite y un poco más para freír
6 hojas de curri
2 cdtas de lentejas negras (*urad dal*)
1 cdta de semillas de mostaza
½ cdta de asafétida
2 cdtas de cúrcuma
1 cdta de sal
Un trozo de jengibre de un dedo más o menos, pelado y picado
1 o 2 guindillas verdes, picadas, y algunas más para freír
1 cdta de zumo de limón
50 g de hojas de cilantro picadas finas
Rodajitas de cebolla cruda para servir

Para la masa de los *vada*
200 g de harina de garbanzos (o harina *besan*)
125 ml de agua helada
1 cda de harina de arroz (opcional)

Primero haz los *chutneys*. Se pueden conservar en el frigorífico varios días.

Para elaborar el *chutney* seco de *teeka*, tuesta los cacahuetes en una sartén a fuego medio 5 minutos, o hasta que liberen su aroma. Apaga el fuego y espera a que se enfríen del todo. Haz lo mismo con las semillas de sésamo y déjalas enfriar.

Con un procesador, convierte en polvo los cacahuetes y las semillas de sésamo.

Saltea 1 minuto la asafétida, la sal y el comino en una sartén con aceite a fuego medio. Añade el ajo y la guindilla verde, saltea otro minuto.

Finalmente, añade el coco y la guindilla roja en polvo, mezcla muy bien, apaga el fuego y deja enfriar.

Pon todos los ingredientes del *chutney* verde, excepto el agua, en una batidora o minibatidora o en un robot. Añade poco a poco el agua; puede que necesites menos cantidad si el limón era muy grande.

Cuece las patatas enteras para preparar los *vada* (deben quedar bien cocidas). Pélalas y haz puré.

Calienta el aceite en una sartén a fuego medio-alto. Echa las hojas de curri, las *urad dal* y las semillas de mostaza. Puede que salten como locas, así que ten cuidado cuando las pongas. Añade la asafétida, la cúrcuma, la sal, el jengibre y las guindillas, y cocina 3-4 minutos. Saca la sartén del fuego y añade el zumo de limón.

Viértelo todo sobre las patatas y amasa bien con un tenedor. Por último, añade las hojas picadas de cilantro.

Divide la mezcla en 6 u 8 bolas, dependiendo de lo tragón que seas, y aplástalas un poco.

Calienta el aceite necesario para que las bolas de patata queden sumergidas al freírse. Tienen que brillar como un espejo.

En un cuenco, bate la harina de garbanzos con el agua. Si tienes harina de arroz, conseguirás una masa un poco más crujiente.

Reboza cada *vada* con esa mezcla y sumérgela con cuidado en el aceite caliente. Fríela hasta que el exterior esté dorado, sácala de la sartén y déjala escurrir en papel absorbente. No olvides que por dentro ya está cocida, así que no tiene que estar mucho tiempo friéndose.

Para hacer el *pav* al estilo Ahmedabad, calienta en una sartén, a fuego suave, un poco de mantequilla con 1 o 2 dientes de ajo en láminas. Parte el panecillo por la mitad y ponlo en la sartén con las caras interiores hacia abajo. Fríelo 1 minuto y sácalo de la sartén.

En una de las mitades del *pav*, pon 1 cucharadita del *chutney teeka*, y en la otra mitad extiende 1 cucharadita del verde. Mete 1 o 2 *vadas*.

Sírvelo con una guindilla verde entera frita, rodajas de cebolla morada y una taza de *masala chai* (véase página 121).

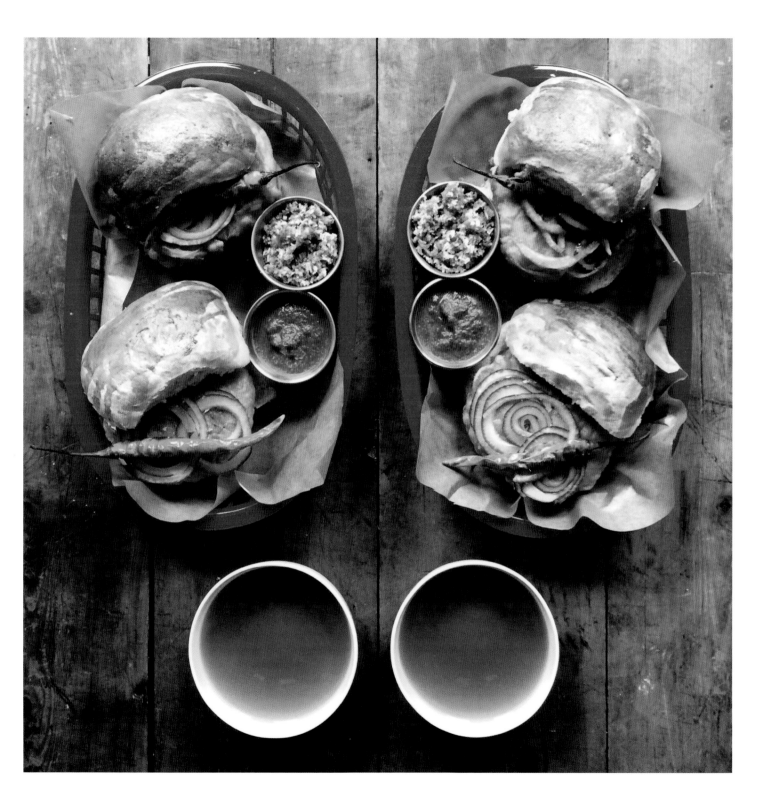

IRAK, RUSIA, ETIOPÍA, AFGANISTÁN

La cena de anoche se convierte en el desayuno de mañana.

Lo mejor de la cocina etíope es su sencillez y frugalidad. Empiezas reciclando la cena de la víspera y cortas en tiras la *injera*, le añades un resto de estofado o de verdura, lo fríes con más especias *berbere* y ya tienes un plato nuevo: un sabroso *fit-fit*, que quiere decir algo así como mezclarlo todo junto.

A miles de kilómetros de allí, entre la India y Turquía y bajo su influencia, se encuentra Afganistán, en la Ruta de la Seda. La comida no es ni picante ni sosa. El *roht* se sitúa, en cuanto a textura, entre el pan y el bizcocho, tiene una miga tierna y aromas celestiales de especias. Me encanta con un vaso de leche.

La receta del *baid masus* de Bagdad es de una época anterior a las fronteras actuales. ¿Podría clasificarse como safávida, otomana o yalayerí? Seiscientos años después de su creación, más o menos, sigue siendo fabulosa.

Rusia, la nación más glotona del mundo, la que devora más zonas horarias, se conforma con un simple plato de tortitas. Pero pasa el vodka, por favor.

9

SENCILLEZ Y AUTENTICIDAD

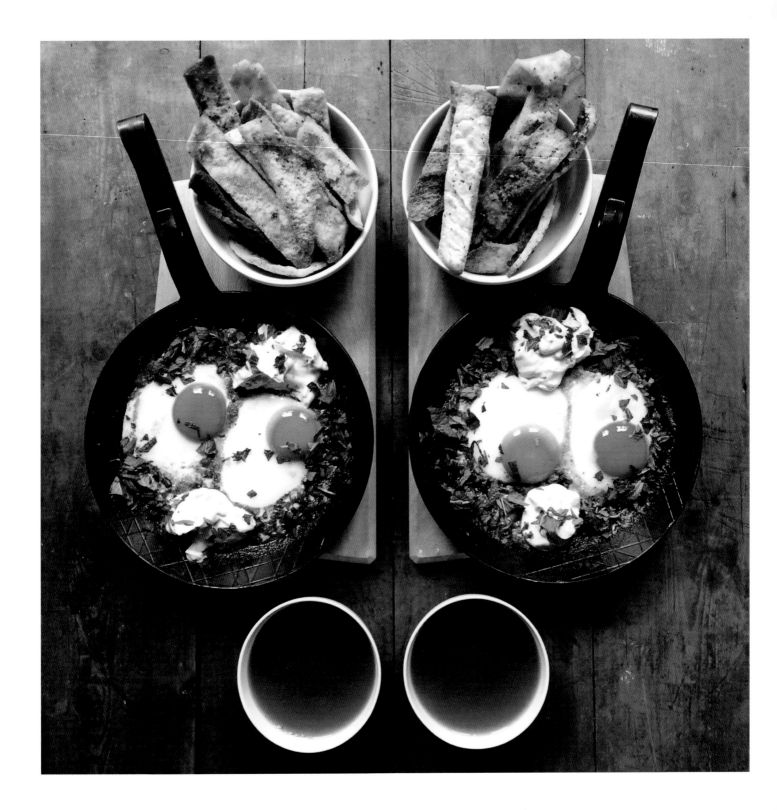

BAID MASUS DE BAGDAD
Un plato de huevos típico de Bagdad

Si te gusta tanto como a mí la *shakshuka* (véase página 163), pero la comes demasiado a menudo, prueba a hacer esto: unos huevos fritos en mantequilla aromatizada con comino y cilantro, con apio y cebollas picaditos. Y lo sirves con mi toque maestro: tiras de pita fritas y crujientes y un *labneh* con hierbas para untar.

La receta es una adaptación de otra que aprendí en *How to Milk an Almond, Stuff an egg, and Armor a Turnip* («Cómo ordeñar una almendra, rellenar un huevo y forrar un nabo»), un libro maravilloso escrito por David Friedman y Elizabeth Cook que se puede adquirir *online*. La receta original de *baid masus* de los autores lleva almáciga, azafrán y vinagre, alegando en su descargo que «hay gente a la que le gusta; en cambio, a otra no le gusta nada que tenga tanta almáciga como para que se note».

Es apasionante observar cómo algunos sabores permanecen o cambian a lo largo del tiempo. Desde mi punto de vista, la almáciga de la receta original queda un poco rara. Y el sabor a pino y cedro, tan sutil, me recuerda a un limpiador de baño y no estoy dispuesto a dejarlo.

Precalienta el horno a 180 °C.

Separa las dos capas de cada pita para convertirlas en dos panes, de forma que al final tengas cuatro óvalos. Córtalos en tiras, ponlos en una bandeja de horno, riega con un hilito de aceite de oliva y espolvorea por encima *za'atar*. Hornea 15 minutos, o hasta que estén crujientes y doradas por los bordes.

Calienta a fuego medio, en una sartén que pueda ir al horno, la mantequilla y añade luego el apio, la cebolla, el ajo, el comino, el cilantro y el pimentón. Sofríe 10-12 minutos, o hasta que esté blando.

Casca encima los huevos y, cuando estén a punto de cuajar por arriba, introduce la sartén tapada en el horno, que estará caliente (de haber asado las tiras de pita) pero no encendido.

En un cuenco bate el *labneh* con las hierbas recién picadas y el zumo de limón. Saca los huevos del horno y sazona con sal y pimienta.

Añade unas cucharadas del *labneh* con hierbas por encima y sirve en la misma sartén. Lleva también a la mesa las tiras de pita para untar.

2 panes de pita
Aceite de oliva
3 cdtas de *za'atar*
50 g de mantequilla
2 ramas de apio picadas finas
1 cebolla mediana picada fina
1 diente de ajo, rallado o picado fino
1 ½ cdtas de semillas de comino
1 ½ cdtas de semillas de cilantro

1 cdta de pimentón picante o guindilla en polvo
4 huevos
200 g de *labneh* (si no lo encuentras, sustitúyelo por 170 g de queso para untar y 30 g de yogur)
Menta, perejil y cilantro, frescos y recién picados
El zumo de 1 limón

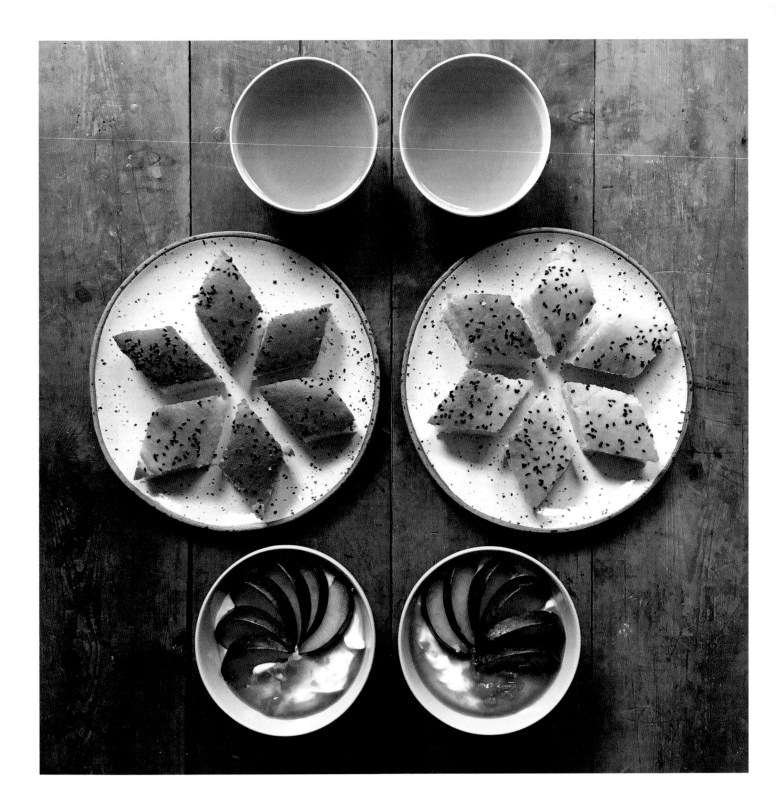

ROHT
Pan afgano

Este pan afgano, que también se escribe *rot* o *roat*, es sencillísimo de hacer y es muy posible que siempre tengas en casa todos los ingredientes necesarios (excepto, quizá, las semillas de neguilla, pero son fáciles de encontrar).

Sabe mucho mejor si lo comes con orejones de albaricoque, pistachos frescos, yogur y té, pero también tal cual y con un vaso de leche. Las sobras están deliciosas bien untadas con mantequilla.

Para un pan para 4-6 raciones
125 ml de leche
7 g de levadura de panadería seca
450 g de harina de trigo
150 g de azúcar glas
12 granos de cardamomo
(se usan las semillas molidas)
Una pizca de sal
2 cdas de yogur natural
125 ml de mantequilla fundida
125 ml de aceite de girasol o vegetal
2 huevos
3 cdtas de semillas de neguilla

Templa la leche y añade la levadura, dale unas vueltas y déjalo en reposo unos pocos minutos hasta que se ponga espumoso.

En un cuenco grande pon la harina, el azúcar, el cardamomo, la sal, el yogur, la mantequilla fundida, el aceite y los huevos. Forma una masa espesa y añade la leche con levadura. Déjalo cubierto en un lugar templado unos 90 minutos, o hasta que haya doblado su volumen.

Precalienta el horno a 200 ºC y forra un molde cuadrado de 25 cm de lado con papel de horno.

Remueve con suavidad la masa y viértela dentro del molde forrado. Reparte generosamente por encima semillas de neguilla y cuécelo 15 minutos en el horno (o hasta que esté bien dorado).

Sácalo del horno y déjalo enfriar un poco antes de volcar el pan en una fuente y cortarlo en rombos grandes.

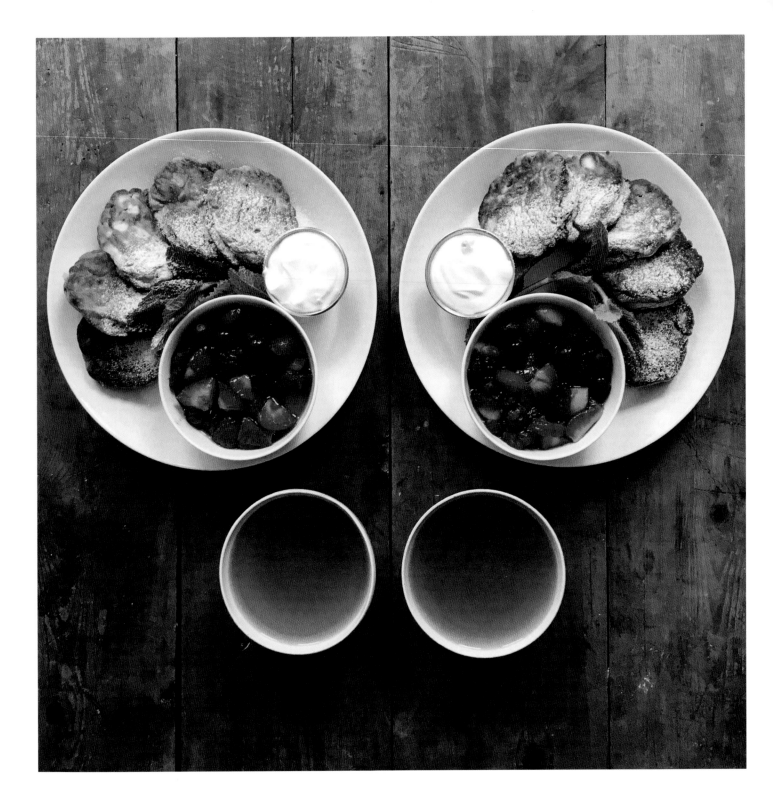

SYRNIKI
Tortitas rusas

El quark (un queso blando y sin grasa) siempre ha estado presente en mi vida. Cuando era pequeño, iba con mi madre a Slimming World, ese sitio donde la gente se pesaba en público y todo el mundo los aplaudía por lo bien que lo habían hecho. Desde entonces el quark es bien conocido entre los aficionados a las dietas del mundo entero.

Estas tortitas deliciosas del este de Europa y de Rusia no son precisamente para los que estén a régimen. Queso quark cremoso, pasas, nata agria y jamón... Sólo te falta tener a Kate Bush cantando *Babooshka*.

Si nunca has oído hablar del quark, o no puedes encontrarlo, es facilísimo de hacer. Hallarás las instrucciones para elaborarlo al final de esta receta.

Para 2-4 raciones
250 g de queso quark
3 huevos
100 g de harina, más 70 g
para espolvorear
½ cdta de sal
40 g de azúcar glas
150 g de pasas
1 cdta de bicarbonato
1 cdta de vinagre de vino blanco
o de manzana
50 g de mantequilla
50 ml de aceite de girasol

Para servir
Nata agria
Jamón del que quieras
Frutos rojos
Azúcar molido

En un cuenco, remueve el quark con una cuchara. Casca los huevos encima y mézclalo bien. Añade la harina, la sal, el azúcar y las pasas y remueve de nuevo para integrarlos. Obtendrás una masa bastante blanda. Mezcla en una taza el vinagre con el bicarbonato y añádelo a la masa.

Calienta una sartén a fuego bastante alto con un poco de aceite y mantequilla.

Espolvorea un poco de harina en un platito o en un cuenco pequeño. Vierte encima 1 cucharada de postre del batido. Espolvorea más harina por encima, mánchate los dedos de harina y dale la forma más o menos de una tortita plana.

Pon con cuidado la tortita en la sartén y haz lo mismo con la siguiente. Yo suelo cocer como mucho cuatro cada vez, pero colócalas siguiendo el sentido de las agujas del reloj; añade nuevas, dales la vuelta y retira las que ya estén cocidas. Baja el fuego si es necesario y cuécelas unos 4 minutos por cada cara.

Sírvelas con nata agria, jamón o frutas, espolvoréalas con un poco de azúcar glas y acompáñalas con un té negro bien caliente.

Quark

En una cazuela, pon unos 7 l de leche entera, si es posible sin homogeneizar, junto con 50 ml de zumo de limón y déjalo reposar toda la noche. Al día siguiente estará ácida. Calienta despacito la leche, a una temperatura no superior a los 50 °C, hasta que comience a coagularse.

Escurre el líquido con una estameña y apretándolo, para unirlo como si fuera una bolsa de té gigantesca. Déjala escurriéndose 10 horas sobre un cuenco.

Al final tendrás un queso blanco blando pero un poco seco con un sabor ácido. Se conserva en el frigorífico, dentro de un recipiente hermético, un máximo de 3 días.

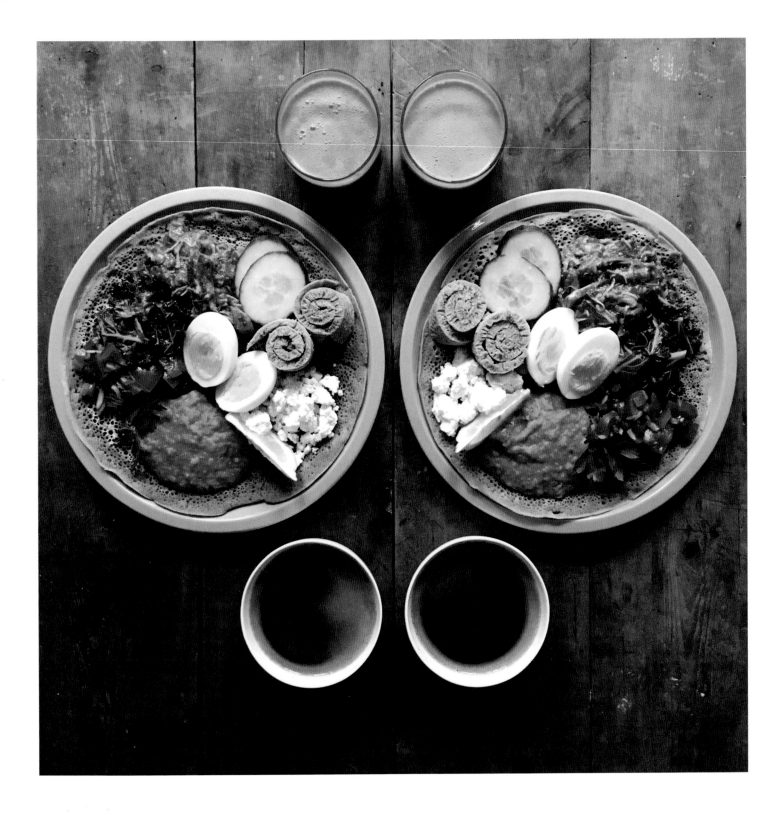

INJERA Y FIT-FIT
Tortas etíopes y sobras recicladas

El *teff*, uno de los granos más pequeños de la Tierra, es sin embargo uno de los más asombrosos. Con mucho almidón de asimilación lenta y sin gluten, es básico para la agricultura sostenible, ya que puede cultivarse en las peores condiciones de sequía o lluvias, protege los suelos de la erosión y se cosecha en menos de doce semanas. Sirve, además, para hacer *injeras* deliciosas. Se suele servir más como comida o cena, pero la *injera* sobrante se puede convertir en un desayuno que se llama *fit-fit*.

El proceso de elaboración es como el de un pan de masa madre, que utiliza la levadura silvestre que pulula por el aire para producir una masa burbujeante. Tienes que planificarlo con antelación, porque el tiempo de fermentación puede variar. Yo preparo una levadura natural de *teff* unos días antes y la refresco durante tres días antes de utilizarla para hacer *injera*.

La *injera* tiene una textura elástica y un sabor ácido y es perfecta para ponerle por encima los estofados clásicos de Etiopía (*wat*, véanse páginas 146 y 147), *ye'abesha gomen* (véase página 149), *ayib*, un queso fresco y *timatim* (véase página 146), una ensalada refrescante. La acidez de la masa casa a la perfección con toda clase de dulces que quieras poner por encima a la hora de servir.

Sofríe las sobras con *nitter kibbeh* (véase página 148), una mantequilla aromatizada y más especias *berbere* (véase página 145).

Para 6-8 tortas
Para la masa madre
200 g de harina de *teff*
200 ml de agua, filtrada o embotellada (para evitar el efecto del cloro del agua del grifo)

Para las tortas
240 g de harina de *teff*
600 ml de agua templada
100 g de levadura natural de *teff*

Para hacer la masa madre: si ya estás familiarizado con el amasado de pan de masa madre, te resultará fácil. Necesitarás un envase hermético y un lugar templado en el que pueda fermentar. Encima del frigorífico es un sitio ideal.

El primer día, mezcla 100 g de harina de *teff* y 100 ml de agua en un envase. Remueve muy bien para hacer una pasta y, con la tapa abierta, deja en reposo en un lugar templado 24 horas. Aparecerán algunas burbujas, pero no te preocupes si aún no han salido.

El segundo día, saca 1 cucharada de la levadura y tírala. Añade otros 50 g de harina de *teff* y 50 ml de agua para refrescarla, remueve bien y deja la tapa entreabierta durante otras 24 horas.

Seguro que el tercer día ya tienes algunas pompas en la levadura, que exhala un olor ácido. Retira 1 cucharada y añade los 50 g de harina de *teff* y los 50 ml de agua restantes.

El cuarto día la masa madre estará lista para utilizarla cuando quieras. A partir de ahora puedes conservarla en el frigorífico, pero no olvides sacarla cada 15 días y repetir el proceso de refrescarla quitando 1 cucharada y añadiéndole harina y agua nuevas. Tampoco olvides dejarla templar a temperatura ambiente antes de utilizarla para hacer las tortas.

Para elaborar las tortas, pon en un cuenco o un barreño grande la harina de *teff* junto con el agua y la masa madre. Bátelas. El cuenco deberá tener el tamaño suficiente para que la masa pueda subir y triplicar su tamaño.

Cubre el cuenco o barreño con un paño y déjalo en reposo 24 horas, en un lugar sin corrientes de aire y templado, sin moverlo ni removerlo. La tentación de hundir un dedo es enorme, pero ¡no lo hagas! La superficie se partiría y adquiriría el aspecto de un cerebro de dibujos animados. Entenderás lo que quiero decir cuando lo veas. También tendrá un olor un poco ácido.

Cuando esté en su punto, bátelo con un batidor para romper la masa, como haces con el pan, y pásala a una jarra para poder verterla con facilidad.

Calienta una sartén grande y antiadherente a fuego medio. No es como hacer una crep, por desgracia. ¡No tendrás ocasión de lucirte lanzándola al aire para darle la vuelta!

Comienza por el borde, mientras dejas caer un chorrito en círculos de fuera hacia dentro. La *injera* quedará más gruesa que los *pancakes* ingleses o las crepes francesas, pero más delgada que las estadounidenses.

Deja que se cueza 4-5 minutos, o hasta que aparezcan en la superficie montones de agujeros y la masa líquida se haya solidificado casi del todo. El color puede variar del marrón claro al oscuro y la torta será flexible y un poco elástica. Coloca papel de horno entre las *injeras* que vas cociendo para evitar que se peguen.

Pon una *injera* en un plato y reparte por encima todas las cosas de las que puedas echar mano. Enrolla las demás y sírvelas a un lado. Así podrás comer la mezcla maravillosa de sabores con las manos en lugar de con cubiertos.

Fit-fit

Fit-fit significa «mezcolanza» y es uno de los platos para desayunar más habituales en Etiopía y Eritrea. Lo que te haya sobrado o hayas dejado la noche anterior será lo que dicte qué tipo de *fit-fit* pondrás en el plato.

En su forma más esquemática, el *fit-fit* puede estar fomado por trozos de la *injera* de ayer fritos con cebolla, *nitter kibbeh*, mantequilla aromatizada y clarificada (véase página 148) y más mezclas de especias *berbere* a tu gusto (véase página 145).

Todo lo demás es cosa tuya y depende de con qué quieras combinar la *injera* y de las sobras que tengas. Añade un poco de sobras de *doro wat* (véase página 147) y tendrás un plato de *doro fit-fit*; unas sobras de *mesir wat* (véase página 146) y tendrás un plato de *mesir fit-fit*.

Termina el plato con una refrescante cucharada de yogur y unas cuantas hierbas frescas.

BERBERE

Mezcla de especias clásicas de Etiopía

Esta mezcla de especias es la piedra angular de la cocina etíope. Se encuentra en establecimientos especializados, pero es fácil de hacer y puedes adaptarla a tus gustos.

Es dulce, muy picante y sirve un poco para todo. Ponla en un *shakshuka* (véase página 159) o en unos huevos revueltos para darles un toque de gracia. Si pones un pellizquito en un Bloody Mary o sobre unas fresas troceadas, vas a tener una grata sorpresa.

Lo mejor de todo es que ya debes de tener un montón de esas especias en la despensa (#winning) y las que te falten puedes comprarlas en cualquier tienda. Un molinillo de café o de especias te hará mucho más fácil el trabajo de convertirlas en polvo, pero siempre puedes hacerlo en el mortero (aunque te sugiero que te pongas ropa cómoda).

La mezcla se conservará 3 meses en un frasco cerrado.

Rompe la ramita de canela y échala en una sartén fría, a fuego medio, con el resto de las especias enteras.

Mueve la sartén sin parar para evitar que las especias se quemen; sólo necesitas tostarlas un poco y despacio para potenciar los aromas. Después de 3-4 minutos, el aroma será bastante intenso. Reserva las especias en un plato y espera a que se enfríen por completo.

Pon las especias enteras tostadas y las molidas en un molinillo de especias y dale marcha. Pasado 1 minuto comprueba el resultado y sigue moliendo hasta que no quede ningún trozo grande.

Guárdalas en un bote, ponle una etiqueta y escribe la fecha. No olvides probar una pizca para saber lo picante que lo has hecho, no vaya a ser que luego te quedes sin habla.

Para 1 bote de especias
Especias enteras
1 ramita de canela (de 10 cm de largo)
5 clavos de olor
5 granos de pimienta de Jamaica
1 cda de semillas de cilantro
1 cda de semillas de comino
1 cdta de *ajwain / carom*
1 cdta de pimienta negra en grano
5 semillas de cardamomo
1 cdta de alholva

5 guindillas rojas secas (si quieres que pique menos, hazlo con chile chipotle)

Especias en polvo
2 cdas colmadas de pimentón dulce
½ cdta de jengibre molido
½ cdta de orégano seco
1 ½ cdtas de pimienta de Cayena
1 cdta de nuez moscada
1 cdta de cúrcuma
1 cdta de sal

TIMATIM
Ensalada etíope de tomate

Es una ensalada sencilla y refrescante de tomate para servir con *injera* y junto a unos *doro* o *mesir wat* picantes (véanse páginas 143, 147 y 146).

La ensalada de tomate se debe preparar justo antes de que vayas a tomarla para acompañar los otros platos de una comida o una cena, o con las sobras de *injera* del desayuno del día siguiente.

Remueve en un cuenco el aceite con el vinagre, el zumo de limón, el ajo picado y las especias *berbere* hasta que estén bien integrados.

Corta en trozos grandes los tomates y pica el chile jalapeño con la cebolla. Remuévelo todo en una ensaladera y echa por encima el aliño. Déjalo en reposo 5 minutos y sírvelo de inmediato.

60 ml de aceite de oliva
30 ml de vinagre de vino blanco o de manzana
El zumo de 1 limón
2 dientes de ajo picados

1 cdta de especias *berbere* (opcional; véase página 145)
4 tomates maduros
1 chile jalapeño sin semillas
½ cebolla mediana

MESIR WAT
Estofado etíope de lentejas rojas

El estofado de lentejas debe ser tan espeso como para poder comerlo a cucharadas con *injera* (véase página 143), pero vigílalo de cerca mientras se cocina para que no se seque demasiado y añade agua si hace falta, que no se pegue. Tienes que conseguir que tenga la consistencia del *hummus*.

Puedes cambiar las lentejas rojas por las amarillas para convertir este estofado en un *kik alicha*, otro clásico para servir encima de la *injera*.

En un robot de cocina, tritura la cebolla, el ajo y el jengibre.

Calienta el aceite o el *ghee* en un puchero o una cazuela grande y añade todas las especias. Sofríelas 2-3 minutos y añade el puré de cebolla. Sigue sofriendo hasta que esté transparente.

Añade a continuación las lentejas y el agua y espera a que hierva. Deja cocer otros 30 minutos, moviendo de vez en cuando y vigilando por si necesita más agua. Una vez hecho, salpimienta y espera a que se temple un poco.

Sirve con *injera*.

2 cebollas
2 dientes de ajo
2 cm de jengibre pelado
2 cdas de aceite o *ghee*
2 cdas de cúrcuma
1 cda de pimentón picante

1 cda de pimienta de Cayena (en polvo)
250 g de lentejas rojas
500 ml de agua
Sal y pimienta

DORO WAT
Estofado de pollo picante de Etiopía

El *doro wat* es un estofado de pollo picantísimo que suele servirse para acompañar la *injera* (véase página 143), pero que también está delicioso con arroz, cuscús o bulgur. Tiene que quedarte muy claro que ni este plato ni el *mesir wat* (véase página anterior) se cocinan así expresamente para el menú del desayuno en Etiopía: lo maravilloso de esta receta es que son las sobras del día anterior. Este estofado puede hacerse con 2 o 3 días de antelación y conservarlo en el frigorífico para que los aromas y sabores se desarrollen y se potencien.

4 contramuslos de pollo, sin piel ni huesos
El zumo de 1 limón
5 cdas de *ghee*
1 cebolla grande
1 cdta de sal
3 dientes de ajo picados
2 cm de jengibre fresco, pelado y picado
60 g de especias *berbere*
(véase página 145)
1 pastilla de caldo de pollo
120 ml de vino blanco
1 cda de miel

Pon los contramuslos de pollo en un cuenco, riégalos con el zumo de limón, frótalos bien y resérvalos.

En un robot de cocina tritura la cebolla. Calienta 2 cucharadas de *ghee* en una cazuela y fríe poco a poco la cebolla con sal hasta que se ponga transparente. Añade el ajo y el jengibre y otra cucharada más de *ghee*, y cocina durante 5 minutos más.

Espolvorea las especias *berbere* y añade lo que queda de *ghee*. Disuelve la pastilla de caldo de pollo en 250 ml de agua hirviendo. Agrégalo en la cazuela con el vino, la miel y los trozos de pollo. Prueba y rectifica el sazonado. Remuévelo todo bien y baja el fuego al mínimo.

Tapa la cazuela para que el estofado se cocine unos 45 minutos. Saca los trozos de pollo y deshebra la carne con dos tenedores. Devuélvelo a la cazuela y remueve muy bien.

Sirve con *injera*.

NITTER KIBBEH
Mantequilla especiada etíope

La mantequilla especiada y sazonada transformará platos normales y corrientes en auténticos manjares etíopes. Parecida al *ghee*, esta mantequilla se calienta para separar los sólidos de la leche de la grasa que, ya clarificada, se puede utilizar para cocinar a temperaturas altísimas.

La alholva es la especia básica de esta receta; todo lo demás, los aromas y el nivel de picante, depende de ti. El *nitter kibbeh* se conserva en el frigorífico durante mucho tiempo, por lo que es mejor hacerlo en grandes cantidades. Ya verás como lo utilizas en infinidad de platos.

½ cdta de alholva en polvo
½ cdta de cúrcuma en polvo
½ cdta de canela molida
½ cdta de nuez moscada rallada
2 clavos de olor
1 kg de mantequilla sin sal
4 dientes de ajo en láminas
3 cm de jengibre pelado y en dados
½ cebolla en dados

Pon todas las especias en una sartén a fuego medio. Tuéstalas unos 5 minutos, o hasta que suelten los aromas. Apaga el fuego y reserva.

Corta la mantequilla en dados y échala en una cazuela de fondo grueso que pondrás a fuego mínimo, para que se funda pero sin dejar que se dore.

Una vez fundida del todo, sube el fuego al máximo hasta que comience a hervir a borbotones. Entonces añade el ajo, el jengibre y la cebolla y deja cocer 2-3 minutos. Añade las especias tostadas y baja el fuego, de modo que la mantequilla líquida siga hirviendo despacio. Déjala así 30 minutos, sin tocarla ni removerla.

El fondo del puchero en el que están los sólidos de la leche estará ahora de color dorado oscuro. La parte superior, en la que se encuentra la mantequilla clarificada, estará transparente y amarillenta. Saca del fuego y deja que se enfríe durante 30 minutos.

Vierte el líquido superior despacio sobre una estameña, para separarlo del sedimento. Con una cuchara retira los pocos grumos del sedimento que se te hayan podido escapar. Guárdala en un frasco o envase de cierre hermético. Se conservará unos 6 meses.

YE'ABESHA GOMEN
Kale picante

La kale es el mejor sustituto de la col en este plato tan saludable y rápido de hacer. Sírvela con *doro* o *mesir wat* (véanse páginas 147 y 146) sobre la *injera* (véase página 143), o úntala sobre una tostada de pan de masa madre con un huevo poché para hacer una versión de este clásico.

2 cdas de *ghee*
1 cdta de jengibre seco molido
1 cdta de pimentón picante
o 1 cdta de pimentón dulce
con ½ cdta de guindilla en polvo
½ cdta de cardamomo molido
1 cdta de semillas de comino
1 cdta de copos de guindilla
3 dientes de ajo picados
1 cebolla mediana picada
El zumo de 1 limón
200 g de kale picada

Calienta el *ghee* en una sartén a fuego vivo. Añade jengibre, pimentón, cardamomo, semillas de comino y copos de guindilla y deja 3-5 minutos al fuego, o hasta que esté bien aromático.

Añade ajo, cebolla y zumo de limón y cocínalo 5 minutos más.

Por último, echa la kale picada y remueve muy bien. Tapa la sartén y deja que se cueza 5-7 minutos. Vuelve a remover y apaga el fuego para que se enfríe un poco.

EUROPA DEL ESTE, TURQUÍA, ISRAEL, EGIPTO, LIBIA, LOS BALCANES

La cocina israelí es la culminación de la diversidad que supuso la diáspora judía. Muestra la influencia de gastronomías de todo el mundo y continúa definiéndose a día de hoy. Los *blintzes*, las tortitas rellenas y fritas del este de Europa, *shakshuka*, los huevos al plato con salsa de tomate de Túnez, y muchos platos más que no aparecen en este libro, como *zhug*, *hummus* o hasta la sopa de pollo, forman parte, todos, de la identidad israelí tanto como de las de sus países de origen.

Turquía y los países de los Balcanes, que pertenecieron en otros tiempos al Imperio otomano, están unidos por un ingrediente: la mantequilla. El *pide* y el *burek*, pese a que parezca que no tienen nada que ver entre ellos, se untan con montones de mantequilla fundida.

Egipto está aquí marcando un contraste positivo y radical saludable: un tazón lleno de *ful* te dará energía para funcionar varias horas y, con algunos toquecillos, puede convertirse en un plato vegano nutritivo y riquísimo.

10

UNA CUESTIÓN DE IDENTIDAD

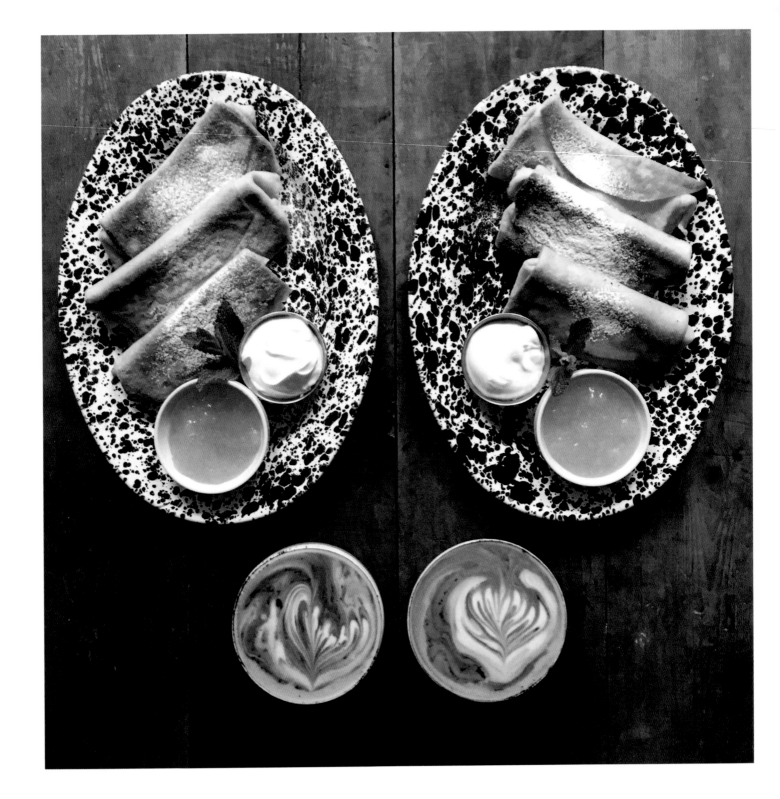

BLINTZES
Tortitas rellenas judías

Esta receta de *blintzes*, uno de los pilares de la cocina judía azquenazí, es una adaptación de un libro tan imprescindible como polémico, *Love and Knishes* («Amor y *knishes*»), de Sara Kasdan, que me ha llegado a través de @felicityspector.

Los *blintzes* son una especie de crepes supersuaves, rellenos con algo parecido a la tarta de queso, que se cierran y luego se fríen. La receta original lleva queso *cottage* seco, que he sido incapaz de encontrar, o que no he podido usar, si es que se trata del queso *cottage* corriente que se encuentra en Reino Unido (no me queda bien aunque escurra parte del líquido o haga algo más exótico). En cualquier caso, con la ricotta normal se consigue tanto un postre como un desayuno deliciosos.

Es un plato realmente reconfortante y queda delicioso con nata agria y salsa de manzana.

Para los crepes
1 taza de haria de trigo
1 taza de agua con gas o de soda
4 huevos
50 g de mantequilla fundida
Un poco de sal
50 ml de agua hirviendo

Para el relleno
500 g de ricotta
100 g de azúcar molido
1 cdta de extracto de vainilla
1 yema de huevo

Para acompañar
50 g de mantequilla fundida
Puré de manzana
Nata agria

En un cuenco grande, bate la harina y el agua con gas, añade los huevos uno a uno y termina con la mantequilla fundida y la sal. Reserva 10 minutos.

En otro cuenco, mezcla todos los ingredientes del relleno y guárdalos en el frigorífico 30 minutos para que la mezcla espese.

Añade ahora el agua hirviendo al batido de las tortitas y bate bastante para mezclar bien. El agua hirviendo ayuda a que se conserve la suavidad de los *blintzes* y a que se mantengan flexibles para luego plegarlos.

Calienta una sartén antiadherente y vierte la masa necesaria para cubrir la superficie del fondo.

Cocina el *blintz* hasta que esté hecho pero sin que llegue a dorarse. También es importante no darle la vuelta. Saca las crepes de la sartén y amontónalas en una fuente. Repite el proceso hasta que se haya acabado toda la mezcla. Los *blintzes* se pueden hacer unas horas antes de montarlos, que es el paso siguiente.

Para rellenarlos, coloca sobre cada *blintz* 2 cucharadas de té, más o menos en la posición de las agujas del reloj, a las 6 en punto. Aplasta un poco el relleno con el dorso de la cuchara. Dobla los lados derecho e izquierdo del *blintz* hacia el centro y, desde uno de los lados sin doblar, enróllalo hasta el otro lado. Te quedará como un rollito de primavera o un burrito.

Calienta la sartén de nuevo a fuego suave y pon los 50 g de mantequilla. En cuanto se haya fundido, sube a fuego medio y agrega los *blintzes* rellenos y enrollados. Fríelos bien por las dos caras, 4-5 minutos, o hasta que estén dorados.

Sírvelos de inmediato con el puré de manzana templado y nata agria.

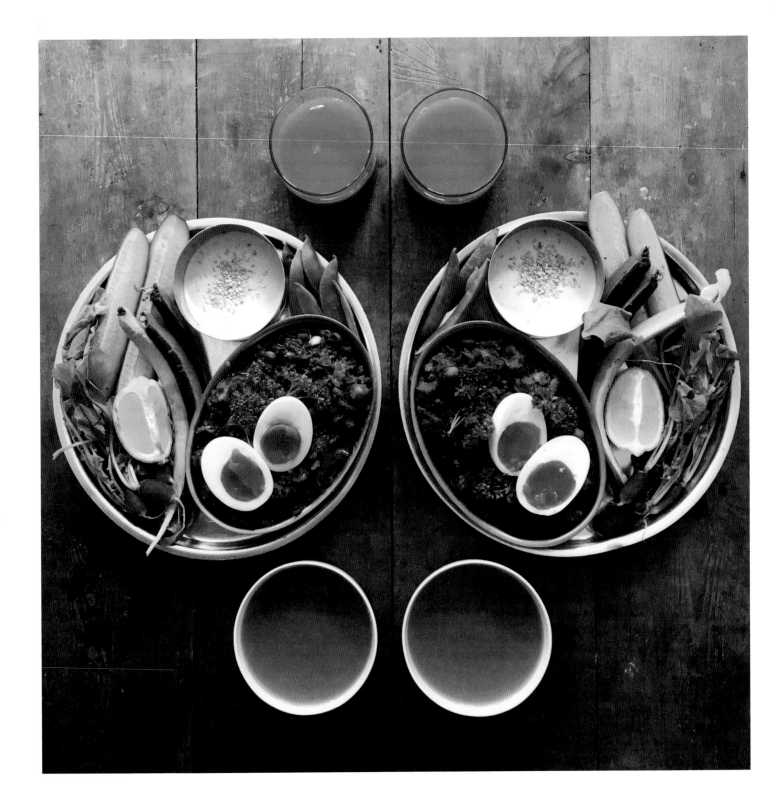

FUL MEDAMES
Habas egipcias

Un *Ful medames* colma todas las expectativas. Satisface el hambre pero no es pesado, es barato como unas patatas fritas, fácil de hacer, exótico y, lo más importante, según Mark, es delicioso.

Puedes servirlo como un plato de desayuno, pero en Egipto, donde es muy popular, lo encontrarás tanto al mediodía como en la cena. Sírvelo con algunas verduras frescas o en vinagre, como zanahoria, cebolla o nabo, pero en el caso de que no encuentres ninguna de éstas, sólo tienes que añadir vinagre de vino blanco o de sidra a las hierbas para animarlo un poco.

Las habas enlatadas que se encuentran en Reino Unido son casi siempre de las verdes, tanto si son frescas como en conserva, lo que quiere decir que eran eso, frescas, y que jamás se han secado. Se pueden comer crudas en ensalada pero, aunque no están mal, no son las que necesitas para esta receta. Yo te recomiendo la variedad seca. Al cocerlas se deshacen, con lo que dan espesor y cuerpo al plato; se conservan de maravilla en la despensa durante mucho tiempo; son más baratas que las enlatadas, y absorben todos los sabores con las que las combines.

La víspera pon en remojo 250 g de habas secas (en agua con media cucharadita de bicarbonato). Al día siguiente, hiérvelas en agua durante 45 minutos o hasta que estén tiernas. Puede que te convenga remojar más cantidad y congelar lo que sobre, una vez cocidas, para ahorrar tiempo cuando te apetezca hacer este plato otro día.

Pon a remojar las habas secas toda la noche con media cucharadita de bicarbonato. Escúrrelas y cuécelas 45 minutos; escúrrelas de nuevo. Mezcla las habas con los garbanzos (puedes guardar el agua de los garbanzos y utilizarla como un sustituto de la clara de huevo que se llama *Aquafaba*) y ponlos en un cazo a fuego medio con 250 ml de agua. Cuécelos 10 minutos sin dejar de remover.

Añade el ajo y la cebolla con la mitad del zumo de limón, 2 de los tomates picados, el comino y la cúrcuma. Cocínalo unos 10 minutos más.

Con una cuchara de madera o un estribo de hacer puré, aplasta bien unas cuantas legumbres para que el preparado vaya espesando. Mezcla con 100 ml de aceite de oliva y prueba para sazonar. Saca del fuego y deja en reposo 5 minutos mientras te encargas de terminar lo demás.

Mezcla la tahina en una tacita pequeña con más o menos 50 ml de agua helada. Perderá algo de su densidad y adquirirá un color más claro. Añade sal y un poco del zumo de limón que quede para aromatizarlo.

Pica no muy finas las hierbas, la cebolleta, el resto de los tomates y los rabanitos y colócalos en una ensaladera. Alíñalos con la mezcla de tahina, el resto del aceite de oliva y un chorrito de vinagre, si quieres.

Para servir, pon dos cazos de sopa bien llenos de habas en un cuenco y cúbrelo con una cantidad generosa de la tahina con hierbas, huevos duros partidos por la mitad, un chorrito más de aceite de oliva y verduras frescas o en vinagre.

250 g de habas secas	200 ml de aceite de oliva
½ cdta de bicarbonato	1 cda de tahina
1 bote de garbanzos de entre	Una pizca de sal
400 y 450 g	50 g de perejil, albahaca y cilantro
2-3 dientes de ajo picado	frescos
1 cebolla roja pequeña en trozos	1 cebolleta
El zumo de 2 limones	3-4 rabanitos
4 tomates picados	2 cdas de vinagre de vino blanco
½ cdta de comino	o de manzana (opcional)
½ cdta de cúrcuma	2 huevos duros (opcional)

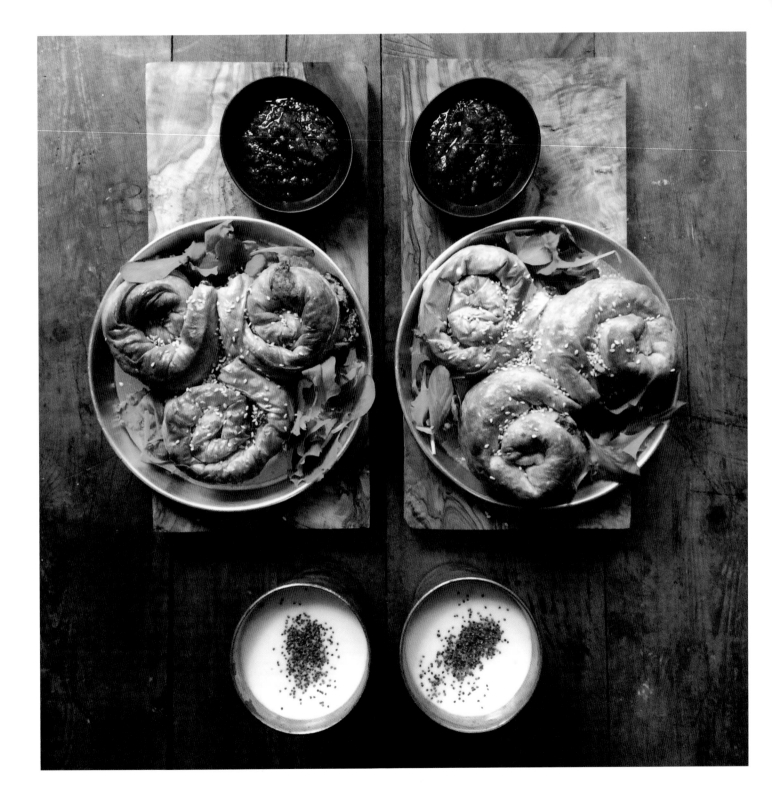

BUREK
Pastel relleno del Imperio otomano

En 2012, durante nuestras primeras vacaciones juntos, Mark y yo fuimos a Venecia. Desde allí seguimos bordeando la costa hasta Croacia para visitar a mi antigua compañera de piso, Daniela. Mientras esperábamos el bote que nos llevaría a la isla de Cres, fuimos a dar una vuelta por la ciudad de Rijeka, tan pequeña como elegante.

Cerca del puerto principal se encuentra el Velika Tzžnica, conocido también como «el corazón de la ciudad». La noche anterior nos habíamos alojado en un pequeño hostal, por lo que íbamos en busca de un buen desayuno.

Los hay de todas las formas y tamaños. Con rellenos dulces o salados. Como auténticas bombas caloríficas que te hacen caer en la somnolencia o ligeros como una pluma. El *burek* es un pastel hojaldrado en forma de espiral relleno de puro placer mantecoso.

La masa filo es un arte y requiere calma para hacerla bien. A menos que ya la hayas trabajado antes y te guste hacer todo el proceso, espero que nadie se ponga a hacer su propia masa porque en las tiendas hay a la venta masa filo de gran calidad.

Para 3 raciones, aunque es posible que para 2 ½
500 g de espinacas
200 g de queso feta
300 g de queso cottage escurrido
La ralladura de 1 limón
1 huevo
Sal al gusto
1 paquete de masa filo (necesitarás unas 6 hojas)
150 g de mantequilla fundida
Semillas de sésamo y de amapola para decorar

Precalienta el horno a 200 ºC y forra una bandeja de horno con papel vegetal.

En un procesador de alimentos tritura las espinacas hasta que esten picadas finas. Ponlas en un cuenco. Escurre el queso feta y desmígalo sobre las espinacas y mézclalas también con el queso *cottage*, el zumo de limón, el huevo y la sal.

Ten previsto unos trapos de cocina húmedos para tapar la masa filo según vas trabajando.

Coloca una hoja en posición horizontal frente a ti. Píntala un poco con la brocha untada de mantequilla. Pon un montoncito de espinacas a lo largo de la mitad inferior de la hoja (no va a ser mucho). Enrolla desde la parte más alejada de ti hasta que consigas una salchicha larga.

A continuación, enrolla la salchicha en una especie de espiral, pero no muy prieta, porque si no la masa se quebrará. Colócala en la bandeja y píntala generosamente con mantequilla fundida. Añadiendo una espiral a otra podrías conseguir un *burek* gigante, pero sólo si eres un vanidoso incorregible.

Hornea 25 minutos, o hasta que estén de color dorado. Espolvorea con semillas de sésamo y amapola y sirve con yogur líquido o *ayran* salado (véase página 167).

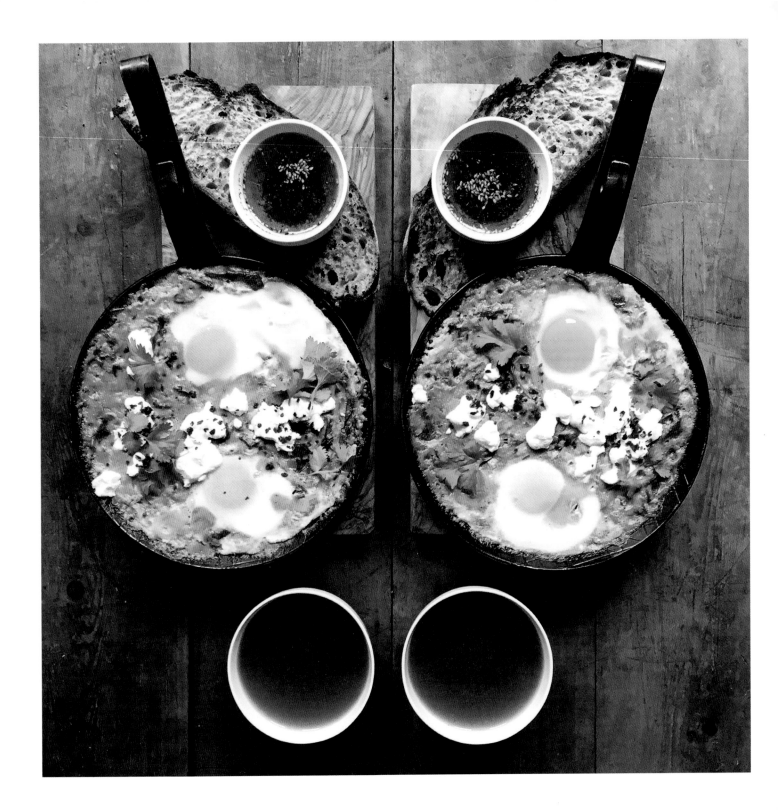

SHAKSHUKA VERDE
Huevos al plato con verduras

Puede que ya estés familiarizado con la *shakshuka*, un plato de huevos cocinados en una sabrosa salsa de tomate. Si no es así, no te preocupes, tienes una receta en la página 159.

¿Has dicho verde? ¡Sí, verde! Si no te preparas una ensalada para el desayuno, ¿cómo vas a engullir un montón de vegetales sin necesidad de tomarte un zumo verde terrorífico? Es también una forma inteligente de ahorrar porque aprovecharás todas las verduras de hoja que estén empezando a ponerse mustias en el frigorífico.

La respuesta a tus preguntas se encuentra envuelta en verduras y hierbas, y con una sorpresa escondida debajo de los huevos. Con su sabor dulce, suave y simple, tiene también un toque picante que te pondrá las pilas por la mañana, e incluso puede que te motive a cambiar de bando.

Necesitarás una batidora de mano o fija y una fuente de horno honda o una sartén de hierro fundido.

200 g de guisantes congelados
100 g de judías verdes limpias y en trozos
Sal
50 ml de aceite
1 cdta de semillas de alcaravea
1 cdta de cayena o de guindilla en polvo
1 cdta de nuez moscada rallada
1 puerro en juliana finísima
200 g de kale o de espinacas
El zumo de 1 limón

40 g de menta fresca
100 g de *hummus* (el comprado sirve perfectamente)
4 huevos
100 g de feta o de queso de cabra (es opcional)

Para servir
Aceite de oliva
Za'atar
Tostadas
Pul biber o guindilla en copos

En un cazo con agua hirviendo y un poco de sal, echa los guisantes y las judías verdes. No debes cocerlas demasiado, justo lo necesario para descongelarlas.

Calienta una sartén a fuego medio, agrega el aceite y las semillas de alcaravea, la cayena, la nuez moscada y una pizca de sal. Fríe todo 1-2 minutos. Añade el puerro en juliana y deja que se siga sofriendo 5 minutos más, o hasta que esté blando.

Precalienta el horno a 200 ºC.

Añade las espinacas o la kale a la sartén y tápala. Sigue cociendo 2-3 minutos, hasta que las verduras se pongan mustias. Escurre los guisantes y las judías y ponlos en una batidora, con el zumo de limón y la menta fresca. Bate hasta que esté bien liso. Vierte el puré en la sartén con el resto de las verduras y remueve. Tiene que quedar casi como una sopa muy espesa, pero rectifica con un poco de agua si es demasiado densa.

Extiende el *hummus* en una capa muy fina en el fondo de tu fuente de horno o de la sartén de hierro fundido. Encima pon la mezcla de verduras (tendrá el aspecto de un lago o un pantano). Casca encima los huevos, cubre con un trozo de papel de aluminio y hornea 15-20 minutos, o hasta que los huevos hayan cuajado.

Desmiga el feta y los copos de guindilla por encima de los huevos. Sírvelo con un cuenco pequeño de aceite de oliva, con *za'atar* y pan tostado.

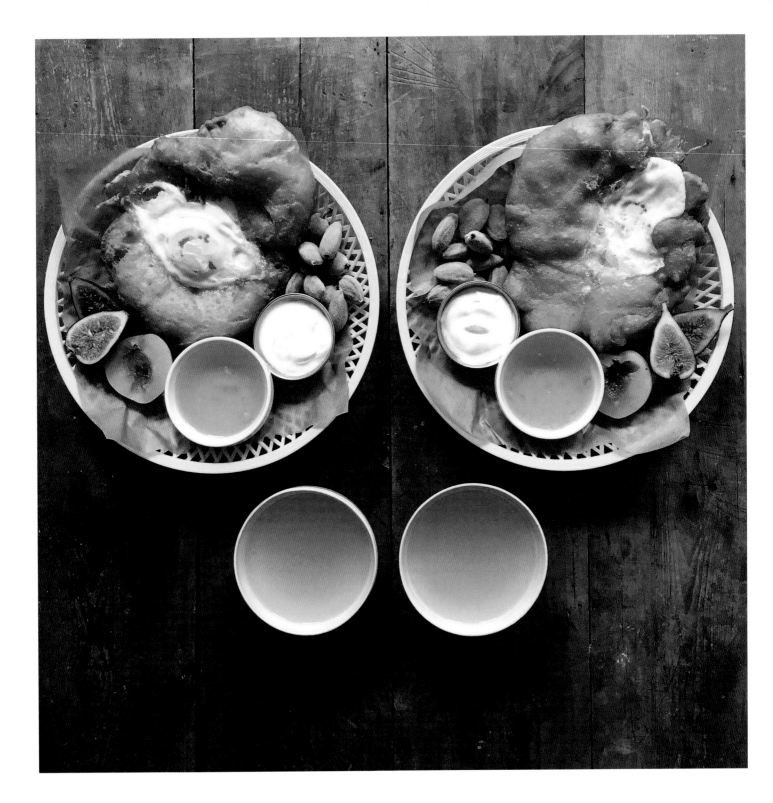

SFINZ
Los dónuts libios

En el *sfinz*, de Libia, el dónut se encuentra con la pizza. En comparación con el tamaño medio de los dónuts, estos son enormes. Tampoco tienen un agujero en medio y sólo se comen los viernes (lo que no está nada mal, dado el contorno de mi cintura en este preciso momento).

Los libios suelen tomarlos con té verde, que es la combinación perfecta para completar su delicado interior, inflado y blanco.

A pesar de la regla de los viernes, yo suelo intentar convertirlos en una golosina de fin de semana, porque se tarda al menos 3 horas en hacerlos desde el principio hasta el final, y la verdad es que no me apetece levantarme tan temprano.

Se pueden servir salados, con huevo frito, o dulces, con melaza de dátiles, miel y *qashta cream* (conocida también como Puck Cream, que es una nata muy espesa, que se vende en latas y se encuentra en algunos supermercados y establecimientos de Oriente Próximo).

Para 4 sfinz

1 sobre de levadura seca
o 15 g de levadura fresca
2 cdas de azúcar glas
1 taza de agua templada
2 tazas de harina para pan
1 cdta de sal
1 cdta de levadura en polvo
2 cdas de aceite de oliva
1 taza de leche
Aceite abundante para freír

Mezcla la levadura con el azúcar en un cuenco pequeño con un cuarto de taza de agua templada y espera hasta que empiecen a formarse burbujas.

Remueve todos los ingredientes secos en un cuenco bien grande y añade el líquido de la levadura, el aceite de oliva, el resto del agua y la leche. La masa tiene que quedar muy pegajosa, de modo que úntate las manos con aceite para poder amasarla durante 5 minutos. Recoge la masa de los bordes y forma una bola. Déjala bien tapada, en un lugar templado, para que suba durante una hora, o hasta que haya doblado su volumen.

Cuando ya haya subido, vuelve a amasar bien durante 1 minuto y espera 30 minutos más a que crezca de nuevo una segunda vez.

Pinta con aceite una bandeja de horno grande. Divide la masa en 6 partes más o menos iguales y dales la forma de bolas. Déjalas en reposo en la bandeja enaceitada durante 15 minutos cubiertas con film transparente.

Calienta el aceite para freír (tiene que estar tan caliente como para que sisee cuando se echa algo).

Aplasta cada una de las bolas sobre un plato enaceitado, de modo que los bordes queden más gruesos que el centro, un poco como en la pizza.

Introduce la masa en el aceite caliente. En cuanto flote, dale la vuelta para que se fría del otro lado. Si vas a añadirle un huevo, casca uno en medio del *sfinz* y, con una cuchara, sumerge la masa de modo que se pueda cocinar por igual.

Déjalo escurrir sobre papel de cocina absorbente, guárdalo en un lugar templado y repite con los otros *sfinzes*. Lo mejor es enrollar cada *sfinz* como una tortilla mexicana y comerlo muy caliente.

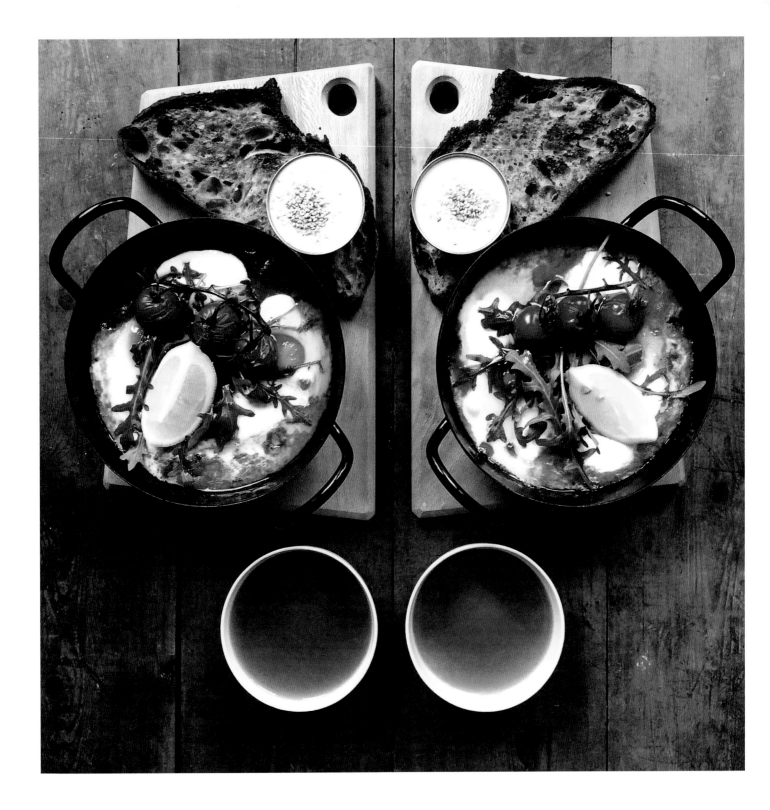

SHAKSHUKA
Huevos al plato con tomate

La *shakshuka*, que es una invención de los judíos de Túnez, se ha extendido por los menús de muchos cafés y restaurantes de Londres. Algunos de los que más me gustan se sirven en Nopi and The Good Egg, de Ottolenghi, un pequeño local del norte de Londres.

Aunque se trata de un plato sencillísimo de preparar (huevos cocinados en una salsa de tomate), también es uno de los que pueden salir peor. Tiene que ser suculento y bien equilibrado, pero ni acuoso ni demasiado ácido. Depende en gran medida de los tomates que utilices. Mi consejo es que evites los «tomates de ensalada», que suelen ser bastante insípidos.

Como si fuera casi una buena boloñesa, esta receta está mucho mejor al día siguiente. Por eso yo hago la salsa de tomate por adelantado, con lo que cuando llega la mañana del sábado, preparar una sartén caliente y deliciosa de *shakshuka* es tan rápido y sencillo como cascar unos huevos.

Esta salsa de tomate se conserva muy bien 3 días en el frigorífico.

Para la salsa de tomate
6 tomates maduros frescos
1 cebolla
2 pimientos rojos
3 cdas de aceite de oliva
2 dientes de ajo picados
2 cdtas de especias *berbere*
(opcional, véase página 145)
1 lata de 400 g de tomates
de pera en conserva
2 cdas de puré de tomate

Para servir
4 huevos
3 cdas de tahina
Zumo de limón
1 diente de ajo picado
Una pizca de sal
Labneh o yogur griego espeso
Perejil fresco
Pan crujiente

Para hacer la salsa de tomate, corta una cruz en la parte inferior de los tomates frescos y sumérgelos en un cuenco de agua recién hervida. Déjalos 1 minuto, escurre y pélalos. Pícalos gruesos y resérvalos. Pica finita la cebolla y los pimientos, después de haberles quitado las pepitas.

A fuego medio y en una sartén que tenga una tapa que ajuste bien, fríe en aceite de oliva la cebolla y el pimiento; cuando estén un poco hechos añade el ajo. Vigila que el fuego no esté demasiado fuerte; el sabor del ajo quemado es asqueroso. Añade la mezcla de especias *berbere* y sigue sofriendo 5 minutos más.

Añade los tomates de lata y los frescos, además del puré de tomate, para dejar que la cocción prosiga suavemente unos 45 minutos, con la tapa bien ajustada. Remueve cada 10 minutos.

Salpimienta a tu gusto, espera a que se enfríe por completo y guarda en el frigorífico.

La mañana del día que quieras comer *shakshuka*, calienta la salsa en una sartén corriente o de hierro fundido (individual o grande). Cuando esté caliente, forma hoyos con una cuchara y casca un huevo encima de cada uno. Cubre con una tapa y espera a que se cocinen, a fuego medio, durante 5 minutos. La clara de huevo debe estar cuajada y la yema líquida.

En un cuenco pequeño mezcla la tahina con la misma cantidad de agua fría y bate bien. Debe perder consistencia y quedar de un color más claro. Sazónala con zumo de limón, ajo y sal a tu gusto.

Sírvelo con montoncitos de *labneh* o yogur, perejil picado, pan crujiente y unos hilillos de tahina.

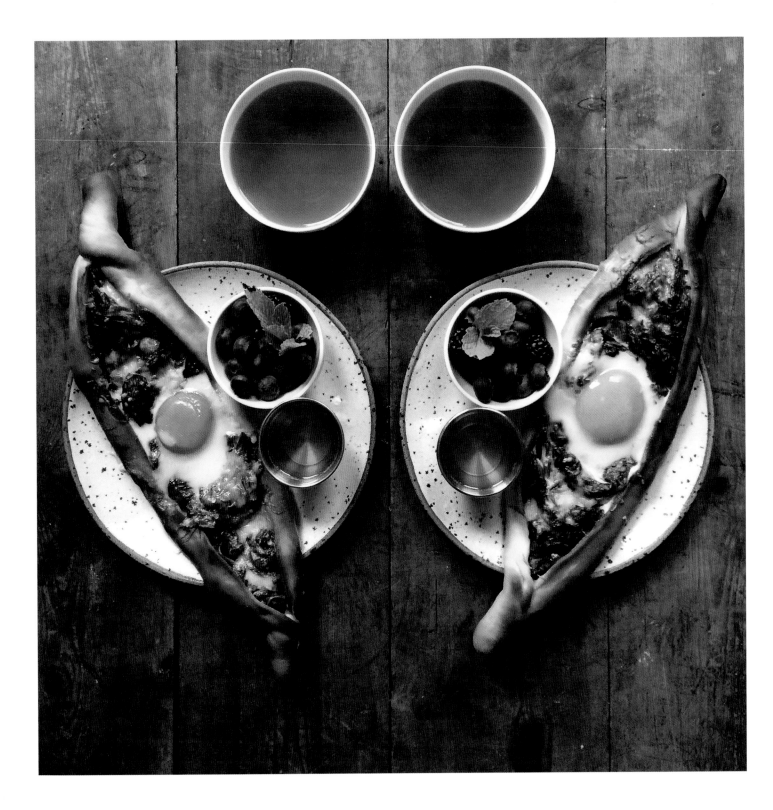

PIDE
La pizza turca

Mi amigo John Gregory-Smith, @johngs, se puede considerar un experto en todo lo tocante a la cocina turca. Una tarde me llevó al Antepililer de Green Lanes para tomar la mejor *pide* de la capital británica. Debo reconocerlo: es mejor que la pizza.

Cada casa, cada pueblo y cada región en Turquía tiene sus técnicas y sus rellenos preferidos para sus *pides*. Es sorprendente que hacer la masa lleve sólo 30 minutos, por lo que se convierte en un candidato ideal para un desayuno de fin de semana. Ponle encima cualquier relleno que se te ocurra, casca un huevo en medio y píntala generosamente con mantequilla fundida.

También es un buen candidato para sobreponerse a la peor de las resacas.

Para 4 pides
7 g de levadura seca
1 cdta de azúcar
250 g de harina de fuerza para pan
o de harina oo (la que se utiliza para pasta)
1 cdta de sal
1 cda de aceite de oliva
100 ml de agua fría
100 g de mantequilla fundida

Propuestas para el relleno
Espinacas con comino, alcaravea
y un queso en salmuera, como Beyaz Peynir
o feta, y un huevo
Carne picada de cordero con ajo, yogur,
granos de granada y menta fresca
Pastrami turco de buey, que se llama Pastirma,
con queso y huevo

Mezcla en una jarrita la levadura, el azúcar y unas cucharadas de agua templada. Deja en reposo 10 minutos.

En un cuenco grande, mezcla la harina, la sal y el aceite de oliva. Incorpora la mezcla de la levadura y trabaja la masa con las manos añadiendo poco a poco el agua hasta que consigas una bola. Puede que no necesites toda el agua.

Pon la masa sobre la mesa de trabajo, que habrás espolvorado con un poco de harina, y trabájala 5 minutos hasta que esté lisa. Unta de aceite el cuenco y la masa y déjala reposar 30 minutos tapada.

Es el momento de preparar los rellenos.

Para el de espinacas, pica muy fina una cebolla mediana y sofríela 10 minutos en una sartén con aceite de oliva, 1 cucharadita de comino y 1 de semillas de alcaravea. Luego añade los 200 g de hojas de espinacas y espera unos pocos minutos a que se pongan mustias. Apaga el fuego y reserva.

Para el relleno de cordero, echa un buen chorro de aceite de oliva en una sartén y pon 1 cucharadita de comino, 1 cucharadita de cilantro seco molido, 1 diente de ajo machacado y media cucharadita de polvo de guindilla. Espera 3 minutos a que se sofría a fuego medio o hasta que las especias empiecen a oler mucho. Añade entonces a la sartén 250 g de carne de cordero picada, 1 cucharadita de tomillo fresco, la ralladura de 1 limón y salpimienta. Deja en el fuego 15 minutos más.

Para el relleno de Pastirma, sólo tienes que rallar el queso que elijas y picar en trozos grandes la Pastirma. Para montar la *pide*, precalienta el horno a 200 ºC y forra con papel vegetal una bandeja de horno.

Pon la masa sobre una superficie enharinada y amásala de nuevo durante 20 segundos. Corta la masa en dos piezas iguales. En este momento podrías congelar la mitad y formar 2 *pides* de tamaño más razonable, pero, ya que estás, de perdidos al río.

Estira cada una de las mitades para darle la forma de una barca alargada de unos 40 cm de longitud y 12 cm de anchura. Pínchala muchas veces por encima con un tenedor y pásala con cuidado a la bandeja de horno. Haz lo mismo con la segunda mitad.

Pon el relleno por encima, pero deja un reborde de 2 cm alrededor. Yo prefiero doblar los bordes hacia el centro, pero también puedes pellizcarlos con el pulgar y el índice para conseguir un borde levantado. Retuerce los dos extremos de la *pide* de modo que queden con la apariencia de un bote.

Hornea unos 12-15 minutos, o hasta que el color se vuelva dorado. Píntalas generosamente con mantequilla fundida y sírvelas.

En cuanto al relleno de espinacas, yo suelo poner primero una capa de espinacas, la cubro con queso y añado el huevo cuando ha transcurrido la mitad del tiempo de cocción.

Para el relleno de cordero, añado unas cucharaditas de yogur sobre la carne picada de cordero y pongo por encima los granos de granada y la menta fresca al sacar las *pides* del horno.

Durante la primera mitad de la cocción del relleno de Pastirma, que añado con el huevo después de pasado ese tiempo, pongo solo el queso sin nada más sobre la *pide*.

AYRAN
Bebida salada de yogur

Esta bebida de yogur de Turquía, salada y algunas veces ácida, es lo más refrescante cuando hace un calor sofocante en verano. Puede parecer raro que una bebida salada sea refrescante, pero así es.

Acompaña de maravilla las carnes a la barbacoa, los pescados y, muy en particular, todos los tipos de *burek* (véase página 157).

Para mejorar el sabor, en esta receta yo utilizo sal gruesa marina, en lugar de sal común de mesa. La que prefiero es la Halen Môn Sea Salt Company de Anglesey, en Gales. También producen una sal marina con vainilla que es algo fuera de lo común y que queda de maravilla espolvoreada sobre chocolate caliente.

½ cdta, o un buen pellizco, de sal gruesa
250 ml de agua helada
250 g de yogur espeso
Hojas de menta fresca
Semillas de amapola

Disuelve la sal en el agua helada en una jarra y añade el yogur. Remueve muy bien y prueba cómo está de sal.

Sírvelo en vasos altos y adornado con unas hojas de menta y semillas de amapola.

NORUEGA, ITALIA, AUSTRIA, ARGELIA, ESPAÑA, PAÍSES BAJOS, DINAMARCA

Las delicias escandinavas siempre llevan montones de semillas y granos de cereal; da lo mismo que sean panes secos o un cuenco de sobras de gachas de centeno, pero el desayuno nórdico no sería lo mismo sin un trago de *aquavit* o de Gammel Dansk a las ocho de la mañana.

Los italianos son los maestros del desayuno ligero; se reservan los atracones para la comida del mediodía. Los desayunos más apetitosos son los de la isla de Sicilia, donde las mañanas son tan rabiosamente cálidas en verano que la *granita* es imprescindible para refrescarte.

Al otro lado del Mediterráneo, en Argelia, el desayuno es aún más sencillo: *m'shewsha* es una tortita de miel y huevo que parece una tarta de crema cuajada, pero sin la masa crujiente de abajo.

Mi favorito, y soy absolutamente parcial y no hago apología de nada, es el holandés. Comen pan con chocolate (!) y no sólo los niños son adictos.

11

NO DEL TODO CONTINENTALES

CANNOLI
Dulces rellenos de ricotta

En la diminuta isla de Favignana, junto a la costa oeste de Sicilia, Mark y yo pasamos una de nuestras vacaciones más memorables. Insisto: búscala en el mapa y, si puedes, viaja hasta allí.

El helado es uno de los elementos imprescindibles de los desayunos sicilianos (otra excusa en sí misma para ir), pero por la mañana encontrarás también junto a tu capuchino un *cannoli*. Es un canutillo delicioso de masa frita relleno de ricotta dulce y decorado con frutas glaseadas. Una absoluta delicia.

Aunque no es muy grande, sí supone darse un homenaje. Recuerda por qué los sicilianos, y los italianos en general, toman desayunos tan frugales. En Italia, el almuerzo es el rey. Si tienes programado un almuerzo con amigos o familia, lo último que se te va a ocurrir es darte un atracón en el desayuno. Eso para los italianos es el pan de cada día. El desayuno es un rapidísimo *espresso al banco* (se toma de pie) con un *biscotto* y, alguna vez, un *cannoli*. ¡Lo que se dice la *dolce vita*!

Deberías invertir en unos moldes de *cannoli* para poder hacerlos. He intentado pensar en un sustituto, pero realmente no hay. Yo compré los míos muy baratos en una tienda *online*. Los de 2 cm de diámetro son perfectos para esta receta.

La ricotta que se puede comprar en Reino Unido tiene demasiado suero en comparación con la de Italia. Si lo escurres en una pieza de estameña sin blanquear de 50 x 50 cm, conseguirás que tus *cannoli* se conserven crujientes más tiempo.

Para 12, puede que 10, cannoli

Para el relleno
500 g de ricotta
150 g de azúcar glas
Guindas glaseadas
30 g de pistachos pelados y picados
80 g de chocolate negro picado

Para los *cannoli*
300 g de harina de trigo
1 cdta de café molido
1 cdta de sal
20 g de azúcar glas
40 g de manteca (de cerdo)
30 ml de vino Marsala u Oporto (ayuda a relajar la masa, de modo que es importante no prescindir de él)
30 ml de vinagre de sidra
2 l de aceite de cacahuete o de girasol para freír (es importante que tenga un punto de humeo alto)
1 clara de huevo

Pon la ricotta en un cuenco y desmenúzala con un tenedor hasta que esté lisa y suave. Colócala ahora en medio de la estameña o la gasa doble, junta las cuatro esquinas y ciérrala, con una cuerda o una goma, como una muñequita. Si es necesario, estrújala bien para extraer todo el líquido que puedas. Coloca la muñequita sobre un colador y éste sobre un cuenco. Tienes que ejercer cierta presión sobre la ricotta —yo utilizo una cazuela llena de latas de conserva— por lo menos durante una hora.

Saca la ricotta de la estameña y ponla en un cuenco con el azúcar glas. Remuévelo muy bien y resérvalo en el frigorífico.

En otro cuenco, mezcla la harina, el café molido, la sal, el azúcar glas y la manteca de cerdo. Amasa con las manos hasta que consigas un montón de migas sueltas.

Añade el Marsala y el vinagre. Todo depende de la harina y de la estación del año, de la presión atmosférica y de la humedad, pero puede que necesites un traguito más de vino. Trabaja hasta que obtengas una masa, para luego amasarla 5 minutos, hasta que quede suave y elástica. Envuélvela en film y resérvala en el frigirífico durante 30 minutos.

Si tienes una máquina de hacer pasta, úsala para esto (el grosor uniforme de la masa significa que los *cannoli* se cocerán con uniformidad). Si no la tienes, estira la masa con el rodillo.

Saca la masa del frigorífico y córtala en cuatro. Estira cada cuarta parte sobre una superficie ligeramente enharinada hasta que tenga un grosor de 2-3 mm. Corta círculos de masa con un cortapastas de 12 cm. Apílalos a un lado, espolvoreando harina entre ellos.

Calienta unos 2 l de aceite en un cazo o una sartén a fuego vivo hasta que alcance los 190 °C.

Bate la clara de huevo en un tazón pequeño.

Pon el primer círculo de masa sobre una superficie limpia. Coloca el molde de canutillo en medio y enrolla uno de los lados sobre el molde. Pinta con un poco de la clara de huevo y enrolla el otro lado. Aprieta un poco para pegarlos.

Sumerge los *cannoli*, con el molde dentro, en el aceite y fríelos 2-3 minutos hasta que estén bien dorados y llenos de ampollas. Ponlos sobre papel absorbente para retirar el exceso de grasa.

Con mucho cuidado, con un trapo de cocina en una mano y unas pinzas en la otra, retira el canutillo de metal del interior y pásalo por agua fría. Seca el molde y repite el proceso hasta que hayas acabado con toda la masa.

Cuando los *cannoli* se hayan enfriado del todo, guárdalos en un envase de cierre hermético hasta que quieras servirlos. Si los rellenas mucho antes del momento de comerlos, puede que se pongan blanduchos.

Con una cucharita de té, rellena los *cannoli* con la mezcla de ricotta y alisa los dos extremos. Decora las puntas encajando guindas en almíbar, o pegando pistachos troceados o virutas de chocolate.

Sírvelos de inmediato junto con café, ya sea un capuchino o un expreso.

PRIMA COLAZIONE
El desayuno de Italia

En Italia no es raro encontrar una rebanada de bizcocho o unas galletitas con el café del desayuno. Los más listos se reservan para el almuerzo.

La variedad de una región a otra es enorme. En los supermercados hay góndolas reservadas en exclusiva para los *biscotti*, *merende*, tartas y dulces. Comparado con los de Reino Unido o de Estados Unidos, unas pocas galletas y un café expreso puede parecer un desayuno muy escueto, sobre todo cuando ya te los has comido.

Durante los primeros días de SymmetryBreakfast, y para mi sorpresa, conseguí una seguidora de Carolina del Sur, Gretchen Honeysset Lambert, de @nunziataspizzelles, una arquitecta reconvertida en repostera. Después de intercambiar varios mensajes y pasadas unas semanas, llegó desde Carolina del Sur una caja de *biscotti* envuelta primorosamente; unos de sabores tradicionales y otros de su propia invención. El contenido desapareció en cuestión de minutos. Quería más, pero Carolina del Sur me quedaba un poco lejos, aunque fuera para ir a por algo tan delicioso. Una cuestión peliaguda, la verdad.

La única solución era prepararlos yo mismo. He aquí dos recetas, recomendadas por Gretchen —bizcochos *giugiuleni* y de Marsala—, además de uno de mis preferidos, la *crostata di albicocca* (tarta de albaricoque). Los tres se encuentran en bares y cafés de toda Italia, y aunque parezca imposible son las cosas más sustanciosas que se pueden encontrar en una carta antes del mediodía. La receta no puede ser más sencilla, y si quieres sumergirte en una experiencia italiana de verdad, cambia la mermelada de albaricoque por Nutella.

Mi consejo estrella es poner el cuenco de amasar en el frigorífico al menos 1 hora antes de empezar a prepararlos y trabajar la masa lo menos posible.

Para los *giugiuleni*
Para unos 24 o 36, depende de lo grandes que los hagas
250 g de mantequilla blanda
100 g de azúcar glas
1 huevo
2 cdtas de extracto de anís, disponible en tiendas especializadas y *online*
240 ml de leche
300 g de harina de trigo
80 g de almidón de patata
Una pizca de sal
100 g de semillas de sésamo

Para los *biscotti* de Marsala
Para unos 24 o 36, depende de lo gruesos que los cortes
250 g de pasas
250 ml de vino de Marsala
60 g de mantequilla
300 g de azúcar glas, más algo para espolvorear
2 huevos
400 g de harina de trigo
2 cdtas de levadura en polvo
½ cdta de sal

Para la *crostata di albicocca*
Para 3 tartas individuales de 12 cm o una de 23 cm de diámetro
150 g de mantequilla fría
300 g de harina 00 (la que se usa para hacer pasta)
150 g de azúcar glas
Una pizca de sal
La ralladura de 1 limón
3 yemas de huevo, más 1 huevo entero
700 g de mermelada de albaricoque

Para hacer los *giugiuleni*, precalienta el horno a 180 ºC y forra una bandeja con papel vegetal.

Bate la mantequilla con el azúcar hasta que esté cremosa. Añade el huevo y el extracto de anís y mézclalos bien.

Incorpora la leche y ve añadiendo poco a poco la harina, el almidón de patata, la levadura en polvo y la sal hasta que consigas una masa blandita.

Extiende la masa en la bandeja para horno (tiene que quedarte de un grosor de unos 2 cm por lo menos). Espolvorea por encima las semillas de sésamo y presiona para que se fijen.

Hornea durante 15-20 minutos (las semillas de sésamo deben quedar doraditas). Saca la masa del horno y espera a que se enfríe 1 o 2 minutos antes de cortarla en rombos, luego deja que se enfríen 15 minutos más. Pásalos a una rejilla de pastelería. Cuando se hayan enfriado del todo, guárdalos en un envase de cierre hermético.

Es posible que los *biscotti* sean los bizcochos más conocidos de Italia. Horneados dos veces, están aromatizados con el vino tradicional de Sicilia, el Marsala. Si no puedes encontrarlo, intenta hacerlo con oporto o cualquier vino de postre. Están buenísimos con un expreso matutino o con un Fernet Branca con hielo al anochecer.

En un tazón pequeño con Marsala, pon a remojar las pasas y déjalas dos horas.

Precalienta el horno a 180 ºC y forra una bandeja de pastelería con papel vegetal.

Bate en un cuenco la mantequilla con el azúcar, hasta que esté cremosa, y añade luego los huevos. Escurre las pasas, pero no tires el vino que quede. Añade las pasas borrachas a la mantequilla y mézclalo bien.

Poco a poco ve incorporando la harina, la levadura en polvo, la sal y unas pocas cucharadas (tres o cuatro) del Marsala que ha quedado hasta que consigas una masa suave y blanda.

Divide la masa en dos; forma una salchicha con cada una de las mitades de unos 20 cm de largo y aplástalas un poco. Píntalas con el resto del vino y espolvoréalas generosamente con azúcar.

Hornea durante 20 minutos hasta que estén dorados. Retira del horno y deja templar durante 30 minutos.

Con un cuchillo muy afilado corta cada uno de los rulos en láminas de 2 cm de grosor. Dispónlas en una sola capa en otra bandeja de asar con papel limpio. Hornéalas de nuevo durante 15 minutos.

Espera a que se enfríen del todo antes de guardarlos en un envase de cierre hermético, si es que no te los comes de inmediato.

Para hacer la *crostata di albicocca*, trabaja la mantequilla con la harina en un cuenco hasta que consigas un montón de miguitas como de pan rallado. Añade el azúcar glas, la sal y la ralladura de limón. Luego las yemas de huevo y forma una masa.

Haz una bola, envuélvela en film de plástico y guárdala en el frigorífico durante 45 minutos.

Precalienta el horno a 180 ºC.

Saca la masa del frigorífico y divídela en 3 partes más o menos iguales. Estira cada una de las partes con el rodillo hasta que veas que puedes forrar con ellas un molde de fondo desmontable de 12 cm de tarta o de flan. Recorta la masa sobrante para volver a formar una bolita. Estírala con el rodillo y, con un cuchillo, corta en tiras de 5 mm de ancho. Una rueda de cortar ravioli les da un aspecto precioso.

Vierte la mermelada de albaricoque sobre el fondo de la tarta y, con las tiras recortadas, dibuja un enrejado por encima.

Bate el huevo entero con 1 cucharada de agua fría y pinta toda la tarta por la parte superior.

Hornea la *crostata* 45 minutos, pero échale un vistazo pasados 30 minutos por si ya está bien dorada por todas partes.

Sírvela acompañada de un capuchino.

FRITTATE DIVERSE

Éste es uno de esos desayunos que puedes hacer sin necesidad de planificarlo. De origen italiano, la *frittata*, que significa literalmente «frita», es hoy muy distinta de la tortilla a la francesa o de la tortilla española. No era así en tiempos de Artusi, cuando casi cualquier preparado de huevo batido frito en sartén se describía como una *frittata*.

Artusi es como el abuelo de la literatura culinaria italiana. Su libro, *La ciencia de la cocina y el arte de comer bien*, que publicó él mismo en 1891, fue el primero que incluía recetas de las veinte regiones de Italia. Con el tiempo, esta obra se ha convertido en la base sobre la que se ha definido la cocina italiana. Su legado sigue presente hoy en día.

Artusi muestra varios tipos de *frittata*. Desde una muy sencilla, la básica, *in zoccoli*, con jamón, a una de mis preferidas, la *frittata di riccioli per contorno*. Ésta es un preparado para guarnición, con la *frittata* fina como un papel, con espinacas y cortada en cintas largas, como si fueran *taglierini*.

Hoy en día, las cosas son menos estrictas. Echa en una sartén honda el relleno que se te ocurra, luego unos huevos batidos y fríelos hasta que hayan cuajado. Está chupado.

Si tienes sobras de patata o calabaza asadas, aprovecha para añadirlas. ¿Una salchicha solitaria dormitando en el frigorífico? ¡Échala! Puedes darle un toque saludable añadiendo unas espinacas o unas acelgas que ya estén un poco mustias y, por supuesto, ¿cómo íbamos a olvidar el queso? Esta receta lleva un queso de cabra suave y una pizca de parmesano rallado, pero cualquier otro quedará igual de bien.

Si lo que estás buscando es inspirarte para darle un poco más de vidilla a este plato, comprueba las actualizaciones diarias sobre la *frittata* de @ellypear.

2 batatas de tamaño medio
4 cdas de aceite de oliva
1 cebolla roja pequeña
4 huevos
125 g de queso de cabra tierno
70 g de parmesano rallado
50 g de mantequilla o de *ghee*
Hojas de salvia
3 cdas de semillas o frutos secos variados
(yo suelo poner una mezcla de semillas de linaza, calabaza y girasol)
Un chorrito de aceite de oliva

Precalienta el horno a 200 ºC.

Pela las batatas y córtalas en láminas de menos de 1 cm de grosor. Ponlas en una bandeja de horno y riégalas con 2 cucharadas de aceite de oliva, sazónalas bien y hornéalas 20 minutos.

Corta la cebolla en rodajas finas. En una sartén de hierro fundido o cualquier sartén que pueda ir al horno, calienta las otras 2 cucharadas de aceite y sofríe la cebolla a fuego medio 5 minutos. Agrega las rodajas de batata ya cocinadas y remueve.

Casca los huevos en un cuenco y bátelos con energía. Las yemas y las claras deben mezclarse por completo. Vierte el huevo batido sobre la cebolla y la batata y baja el fuego al mínimo. Déjalos 5 minutos, o hasta que los bordes comiencen a cuajar. Entonces desmenuza el queso de cabra y repártelo por encima junto con el parmesano.

Baja el horno a 150 ºC y hornea la *frittata* 12-15 minutos, o hasta que esté cuajada.

En una sartén a fuego vivo, calienta el *ghee* hasta que esté caliente y entonces añade las hojas de salvia. Saltarán como locas, así que ten cuidado, pero déjalas hasta que estén crujientes.

Saca la *frittata* del horno y déjala en reposo unos 5 minutos. Distribuye por encima las hojas de salvia para decorar y reparte bien las semillas. Sírvela con una rebanada de pan con un chorrito de aceite de oliva.

GRANITA CON BRIOCHE

Catania, una ciudad antigua y hermosa, se encuentra en la costa este de Sicilia, en la falda del monte Etna, el volcán activo más grande de Europa. Mark y yo lo contemplábamos todas las noches con una copa en la mano, observando las explosiones de lava en la oscuridad. El peligro de una erupción inminente no parece hacer mella en la población local. Mañana puede ser tu último día sobre la Tierra, ¿por qué no disfrutar cada segundo?

Si piensas en esto, no te parecerá tan extraño que la *granita* (parecida al sorbete) con brioche sea un desayuno muy común durante los cálidos veranos sicilianos. Los sabores de almendra y limón son dos de los más típicos y refrescantes.

Por eso me emocioné tanto cuando recibí pocos años después un *mail* de Sophia, propietaria de @nonnasgelato y productora de *gelato* de inspiración italiana en Broadway Market, que está a unos minutos de donde vivimos en Hackney.

Este desayuno siciliano se disfrutaba en los viajes familiares que hacía Sophia cuando era pequeña para visitar a su *nonna*, pero ahora tiene un toque británico con el clásico del verano: fresas con nata.

«Algunos sirven la *granita* dentro del brioche, como si fuera un sándwich, pero, como la mayoría de los italianos, yo prefiero mojar mi brioche tierno en la granita con nata. Si se acompaña con un expreso fuerte, ¡hay más sitios donde poder mojar!» Sophia, de Nonna's Gelato.

Para la *granita*
750 g de fresones, lavados y sin las hojas
75 g de azúcar
215 ml de agua
1 ½ cdtas de zumo de limón

Para el brioche
1 kg de harina para pan
200 g de azúcar
20 g de sal
400 ml de leche
2 cdas de levadura seca
200 g de mantequilla fundida
4 huevos

Para la nata montada
1 cdta de extracto de vainilla
150 g de nata para cocinar

Para preparar la *granita,* corta los fresones en trozos y mézclalos con el azúcar. Déjalos en reposo a temperatura ambiente al menos 1 hora (y un máximo de 4 horas).

Mete en el congelador un recipiente amplio de metal inoxidable o de vidrio.

Pon los fresones y el agua en una batidora y hazlos puré. Añade el zumo de limón y pasa la mezcla por un colador para retirar las semillas, así no te las encontrarás después en la *granita*.

Vierte el batido en el recipiente del congelador. Pasados 30 minutos comenzará a congelarse; tienes que sacarlo y removerlo cada 30 minutos mientras se está congelando para romper los cristales de hielo que se van formando. Necesitarás 2 horas de sacar y mezclar para conseguir que la *granita* esté lista para servir.

La granita se puede guardar en el congelador hasta que llegue el momento de tomarla. Asegúrate de que has roto los cristales más grandes antes de servirla, o bien pasa la mezcla por una batidora.

Para hacer el brioche, pon la harina, el azúcar y la sal en un cuenco para batir o en la cubeta de la batidora fija montada con el gancho de masas. Cuando la leche esté a 37 ºC, añade la levadura. Déjala reposar 10 minutos.

Vierte poco a poco la leche y la mantequilla fundida sobre los ingredientes secos hasta conseguir una masa muy pegajosa y que suba por las pareces del cuenco o la cubeta. Añade 3 huevos, uno cada vez, y amasa bien. Trabaja la masa en una batidora fija durante 5 minutos, o 10 minutos si lo haces a mano.

Cubre la masa con un trapo húmedo y déjala en un lugar templado toda la noche para que suba, o hasta que la masa haya triplicado su volumen.

Precalienta el horno a 200 ºC.

Divide la masa en 10 piezas iguales. De una de las piezas de masa saca un trozo que sea como la cuarta parte del volumen total. Amasa las dos partes en bolas y coloca la más pequeña sobre la más grande, algo así como un muñeco de nieve. Píntalas con un huevo batido y hornéalas 20 minutos, o hasta que estén bien dorados.

Para hacer la nata montada, añade el extracto de vainilla a la nata y bate fuerte hasta que esté bien espesa.

KAISERSCHMARRN
Las tortitas preferidas del káiser

Probé por primera vez las tortitas preferidas del káiser Francisco José I de Austria, también conocidas como «el revoltijo del emperador», cuando un amigo austriaco que vino a pasar unos días con nosotros nos dejó una bolsa con un montón de dulces maravillosos. Una de ellas era un preparado de *Kaiserschmarrn* listo para cocinar, de la marca Dr. Oetker.

No tengo ningún inconveniente en utilizar preparados listos para cocinar (el Angel Delight con aroma a *butterscotch* llegó a ser una de las cumbres de la gastronomía del siglo XX) pero, por desgracia, el Doctor no vende su *Kaiserschmarrn* en Londres, así que tuve que aprender a hacer el mío.

Los grumos ligeros e inflados de tortita despedazada con una avalancha alpina de azúcar glas por encima son perfectos para las personas que no ayudan en la cocina pero sí la dejan hecha un desastre. En mi versión, que se hace partiendo de cero, utilizo *ghee* con la intención de conseguir los grumos más crujientes.

Separa yemas y claras y echa las yemas en un cuenco en el que tengas la harina, la sal, el azúcar, la vainilla, la ralladura de limón, la leche y las pasas. Mézclalo todo hasta convertirlo en una masa.

En otro cuenco limpio, bate las claras de los huevos hasta que se formen picos blanditos e intégralas en la mezcla.

En una sartén de unos 30 cm de diámetro, calienta el *ghee* hasta que se funda. Vierte encima la masa y deja que se cocine, a fuego medio y sin remover, durante 5 minutos.

Con dos cucharas, corta la tortita en trozos pequeños, del tamaño de un bocado. Sigue cocinando otros 3-5 minutos, dando la vuelta a los trozos para que se pongan crujientes por todos los lados.

Sirve las tortitas con montones de azúcar glas y tu mermelada preferida.

4 huevos
100 g de harina
Una pizca de sal
20 g de azúcar glas
1 cdta de extracto de vanilla
La ralladura de 1 limón
200 ml de leche
50 g de pasas
50 g de *ghee* o mantequilla
Azúcar glas (mucho)

KNEKKEBRØD
Pan seco noruego

Noruega ha cocinado durante siglos algunas de las comidas más polémicas del mundo. Entre ellas están la carne enlatada de ballena y el *lutefisk* (bacalao remojado en sosa cáustica, un químico industrial usado para hacer baterías). Ambas son recetas exclusivas de los noruegos y distinguen su cocina de la de sus vecinos escandinavos.

Hoy en día las tradiciones noruegas están de nuevo en tela de juicio: a ninguno de los amigos nórdicos de Mark les gusta el sabor, o ni siquiera lo han probado, del pescado fermentado al vapor, con olor a podrido; prefieren comer unas tortitas (*svele*) o unos gofres con jamón y queso marrón (*brunost*). ¡Y no me extraña!

La primera vez que fui a esquiar a Noruega con Mark, me di cuenta enseguida de que no estoy hecho para el deporte y me pasé el resto de la semana en el *spa*, en la cocina y en el bar *après-ski*, con la excusa de las agujetas.

En mi intento de hacer algo productivo, di con esta receta en un libro de cocina noruega. Aunque tuve que imaginar lo que decía, terminé por descifrar las recetas de algunos panes crujientes deliciosos. Se pueden adaptar de mil maneras y añadirles distintos aromas, semillas, frutos secos o harinas para hacer tu versión preferida de *knekkebrød*.

Para 1 pan crujiente gigante o 3 más pequeños

1 cda de extracto de malta de cebada
700 ml de agua
125 g de harina oscura de centeno
125 g de harina de trigo integral
100 g de semillas de girasol
100 g de semillas de sésamo
50 g de semillas de linaza amarilla
50 g de semillas de linaza marrón
50 g de copos de avena
50 g de nueces picadas
1 cdta de sal

Aromas opcionales

Sal gruesa marina
Romero fresco
Granos de alcaravea
Cebolla deshidratada
Granos de neguilla
Semillas de sésamo
Pipas de calabaza
Everything bagels (véase página 49)

Precalienta el horno a 160 ºC.

Disuelve el extracto de malta en el agua.

En un cuenco grande, remueve todos los ingredientes secos. Añade el agua endulzada y mete las manos en la masa. Conseguirás una masa no muy ligada, desigual.

Busca un papel vegetal que cubra toda la bandeja del horno. Es más fácil estirar la masa directamente sobre el papel de hornear que llevarla estirada a la bandeja cubierta con el papel.

Separa un tercio de la masa y, con una espátula o una cuchara, apriétala contra el papel. Coloca encima otra hoja de papel vegetal y estira la masa con el rodillo hasta conseguir un grosor de unos 3 mm.

Saca la hoja de papel de arriba. Coloca la hoja de abajo en la bandeja del horno.

En este momento puedes añadir cualquiera de los sabores tradicionales. La sal gruesa, las semillas de alcaravea o el romero fresco quedan deliciosos.

Si quieres un pan crujiente muy grande para partirlo en trozos desiguales, hornéalo durante 1 hora. Pero si, por el contrario, quieres cortarlo en formas más regulares, pensadas para que encajen en tu fiambrera (algo muy cómodo), hornéalo 15 minutos, sácalo y córtalo en los tamaños y formas que prefieras, y vuelve a hornear otros 45 minutos.

Haz lo mismo con el resto de la masa.

Una vez cocido, apaga el horno, saca los panes y espera unos 30 minutos hasta que la temperatura haya bajado. Vuelve a meter los panes en el horno hasta que esté frío por completo, así seguro que quedarán muy crujientes.

Guárdalos en un envase de cierre hermético.

M'SHEWSHA
Tortita de pan de miel de Argelia

Este desayuno, de lo más habitual en Argelia, nunca —jamás de los jamases— te va a fallar, y es uno de mis preferidos. Se mezcla todo en una batidora y se cuece en una sartén. No hace falta hablar de las bondades del café para recomendarlo a la hora de hacer frente a esta maravilla cremosa de huevo y miel. Al menos prepárate un expreso doble.

Para una sartén de hierro fundido
de 23 cm de diámetro, que da para 2 personas

5 huevos
100 ml de aceite o mantequilla fundida
50 g de sémola fina de trigo duro
50 g de harina de trigo
2 cdtas de levadura en polvo
1 cdta de extracto de vainilla
Una pizca de sal
300 ml de miel

Pon todos los ingredientes excepto la miel en una batidora y bate hasta conseguir una masa lisa. Vierte la masa en una sartén de hierro fundido muy bien cuidada o bien en una sartén con revestimiento antiadherente. Ponla a fuego medio. Al cabo de 15 minutos habrá crecido y sobrepasado los bordes.

Deslízalo sobre un plato, coloca encima la sartén del revés y dale la vuelta. Cuece otros 10 minutos.

Calienta la miel en un cazo por separado o en el microondas y viértela sobre la *m'shewsha*. Córtala como una pizza, en 8 triángulos, y sírvela templada. Si tienes sartenes de ración de hierro fundido, puedes hacer con esta cantidad 2-3 raciones.

PATATAS BRAVAS
Patatas picantes típicas de España

Esta receta puede que, con mucha razón, le haga decir a más de uno: «Esto no es un desayuno.» Pero la he incluido aquí porque es uno de esos casos de «lo primero que comimos Mark y yo tras dar un paseo por San Sebastián, después de levantarnos de una noche larga y en busca de un desayuno de mediodía».

Es una combinación deliciosa de carbohidratos y picante, remojada con sangría, si te gusta, a la que sólo le falta, quizá, alguna salchicha para completarla.

El chorizo es una opción obvia para un clásico español, pero si puedes conseguir un poco de sobrasada o morcilla, lograrás un plato genial. Adórnalas con un poco de pimentón dulce espolvoreado por encima y, dejando de lado que el alioli sería lo tradicional, yo prefiero untarlas con mayonesa japonesa.

Si tienes resaca, te aconsejo añadir la mitad de un bote de salsa de tomate, sazonada con algo de picante, pimentón y ajo en pasta. Pero esto no se lo digas a nadie.

400 g de patatas nuevas
200 ml de aceite de oliva
1 cebolla pequeña
1 lata de tomate en conserva de 400 g
1 cda de salsa picante o de Tabasco
½ cdta de sal
1 cda de pimentón dulce
200 g de chorizo o sobrasada

Precalienta el horno a 200 ºC.

Corta las patatas en trozos más o menos iguales, del tamaño de un bocado. Colócalas en una fuente de horno con la mitad del aceite de oliva y embadurna por igual los trozos de patata. Hornéalas durante 45 minutos.

Para hacer la salsa, pica fina la cebolla y sofríela en el resto del aceite hasta que esté tierna. Añade entonces los tomates, la salsa picante, la sal y el pimentón. Espera a que rompa el hervor y se cueza a fuego suave durante 30 minutos.

Si quieres añadir chorizo, corta lo que te parezca adecuado para dos personas y sofríelo despacito en una sartén. Si prefieres sobrasada, espera hasta que empieces a montar las patatas, entonces pon por encima trozos del tamaño de una nuez.

Monta una pila de patatas y salchichas crujientes y báñalas generosamente con salsa de tomate picante con pimentón.
Al final, remata con el alioli o la mayonesa. Y si quieres ser auténtico, cómelas con un palillo.

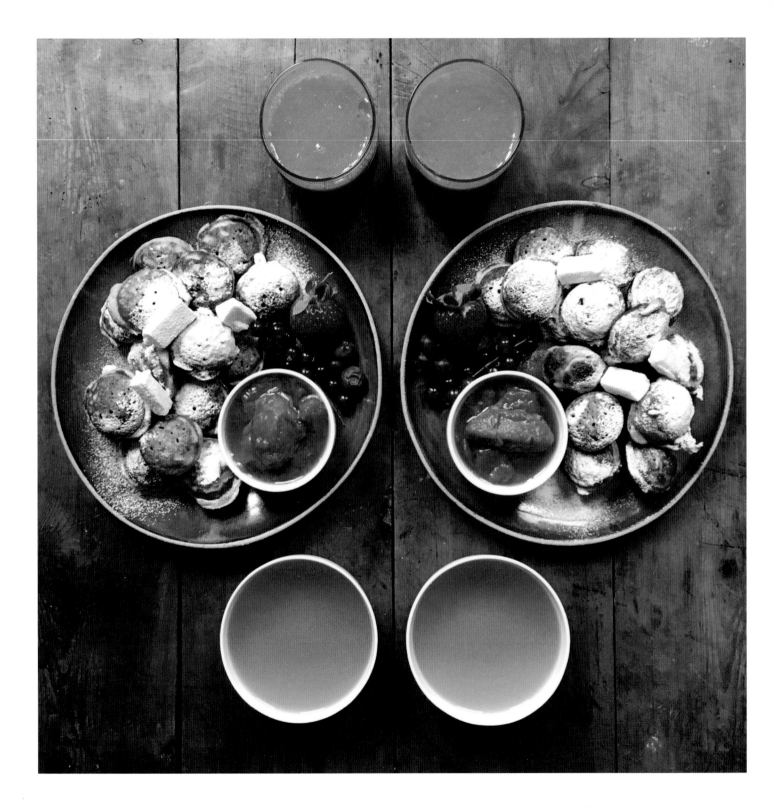

POFFERTJES
Tortitas holandesas

Estas tortitas pequeñas no aparecen en los menús de desayuno en Holanda, pero eso no quiere decir que no puedan incluirse. Me encanta zamparme una docena entera apenas han salido del molde, con mantequilla un poco salada y montones de azúcar glas.

Tras algunos fracasos con moldes de *poffertjes* no antiadherentes, por fin me decidí a invertir en uno de hierro fundido. Y creo que deberías hacer lo mismo. Normalmente la primera tanda se la tiene que comer el cocinero, pero con algo de práctica conseguirás que los *poffertjes* te salgan siempre perfectos.

Para esta receta también necesitarás botellas de plástico, tipo biberón de cocina (aunque una botella de kétchup bien limpia puede servir a la perfección), y un embudo, porque así se prepara todo de forma más rápida y limpia.

Para 30 poffertjes,
aunque nunca hay suficientes
400 ml de leche
7 g de levadura seca
200 g de harina de alforfón
100 g de harina de trigo
Una pizca de sal
1 huevo
Aceite para freír

Calienta la leche en un cazo o en el microondas durante 1 minuto. Añade la levadura, remueve un poco y deja que se disuelva durante 5 minutos y empiece a hacer espuma.

Remueve la harina de alforfón, la de trigo y la sal en un cuenco y vierte encima la leche con levadura. Casca el huevo encima y mézclalo todo con un batidor hasta que el líquido esté homogéneo.

Cúbrelo con un paño de cocina y déjalo en un lugar templado durante 45 minutos. Empezará a hacer espuma y aumentará de volumen como si fuera pan.

Con un embudo, vierte la mezcla en una botella de plástico.

Coloca el molde a fuego suave hasta que esté bien caliente y entonces pinta con aceite y una brocha cada uno de los senos. Rellena primero el círculo exterior y espera 30 segundos antes de llenar el interior; es para dar tiempo suficiente al borde exterior, que así se hace un poco sin que luego el interior se cocine demasiado. Con un pincho de kebab o un palillo de cóctel, despega el borde de cada una de las tortitas y dales la vuelta. Para esto se necesita un poco de práctica, pero luego te resultará fácil, te lo prometo.

Sírvelos con mantequilla, azúcar glas y un poco de mi compota de ciruelas con té Earl Grey (véase página 21).

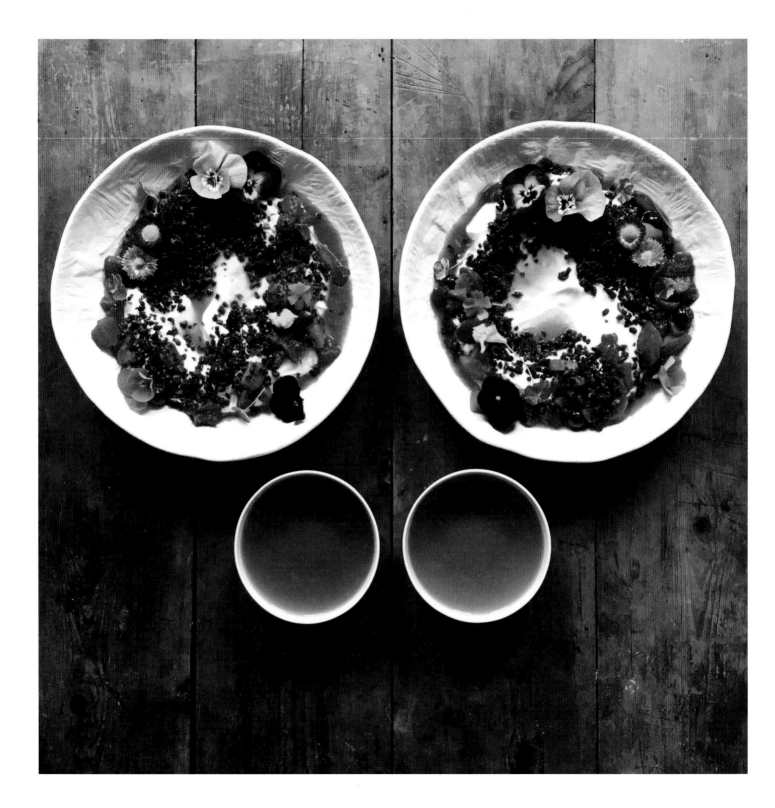

YMERDRYS
Pan de centeno danés con yogur

Esta receta me dice un montón de cosas sobre cómo es Dinamarca: un país diminuto, tan rebosante de pan de centeno que no pueden acabárselo. Ellos siempre tan empeñados en explicarme el concepto de *hygge* (el secreto danés de la felicidad) mientras yo intento explicarles el significado de «por favor»...

Una solución expeditiva para acabar con este exceso de centeno consiste en ponerlo en un procesador de alimentos, triturarlo en migas, que se llaman *drys*, y comérselas con *ymer*, una especie de yogur ácido, y fruta fresca.

La segunda cocción es fundamental para extraer la dulzura natural del centeno, pero a mí me gusta añadir también un poco de azúcar moreno. Tú debes hacer tus propios experimentos. Yo he probado con piel de naranja, miel y frutos secos; no siempre con el mismo éxito. Puedes experimentar con todo lo que quieras, su esencia no se altera ni un ápice.

Precalienta el horno a 180 ºC.

Desmenuza el pan de centeno en trozos y ponlos en un procesador de alimentos junto con el azúcar y cualquier otro condimento que quieras. Ponlo en marcha hasta que tenga la apariencia de cascotes pequeños.

Extiéndelo en una capa uniforme sobre la bandeja del horno que antes habrás recubierto con papel vegetal. Cuécelo 15 minutos, pero remuévelo al cabo de 7 minutos, para que se haga por todas partes. A los 10 minutos comprueba otra vez cómo está.

Sácalo del horno y espera a que se enfríe un poco. Yo prefiero comérmelo templado. Sírvelo con yogur y fruta.

300 g de pan de centeno
(o cualquier otro que tengas)
2 cdas de azúcar moreno
450 g de *ymer* o yogur
250 g de frutas del bosque

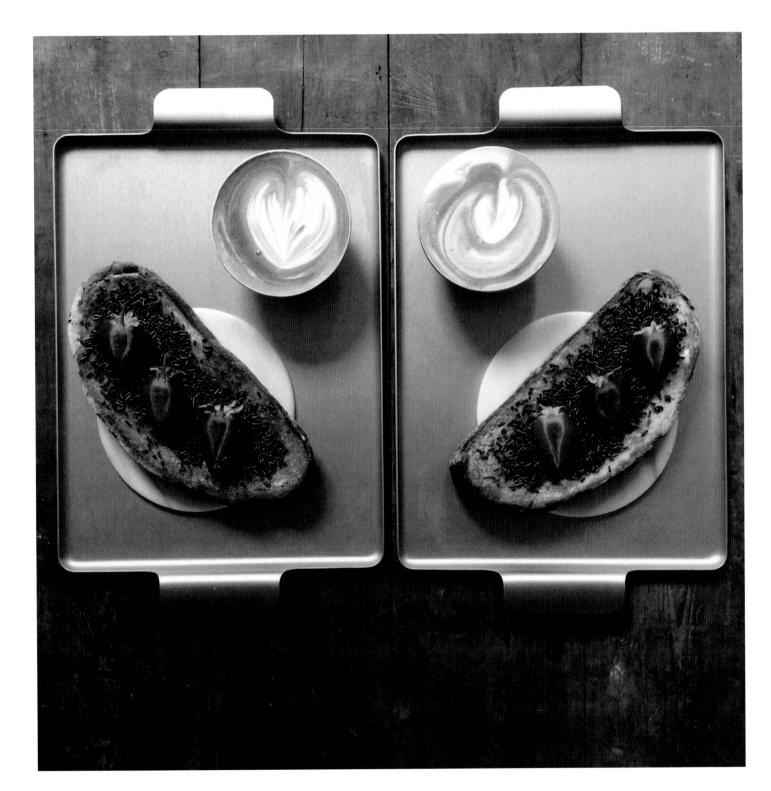

ONTBIJT
Un desayuno holandés

El verdadero secreto de la gente más feliz del mundo radica en el desayuno, que no consiste en una tostada untada de aguacate.

Cuando Mark y yo nos conocimos no fue amor a primera vista, pero sí amor al primer bocado. La cocina holandesa es una de mis favoritas (y una de las menos apreciadas), y cuando pienso en comida holandesa al instante me vienen a la mente los magníficos cuadros de los grandes maestros que cuelgan en los museos: un despliegue grandioso de quesos, jamones y quizá un faisán en una esquina.

Si vas a Holanda hoy en día, lo más probable es que para desayunar encuentres pan con mantequilla y fideos de chocolate o *hagelslag*. (Aunque en este libro yo he introducido una receta de *poffertjes*, unas tortitas pequeñas, en realidad ahora son más una comida callejera que un desayuno.) Yo prefiero pan tostado y mantequilla salada; es importante no desviarse demasiado de su sencillez perfecta.

Esto no es una receta, sino más bien un ejercicio de verdadera felicidad. Tuesta el pan, y mientras aún esté caliente, úntalo generosamente con mantequilla. Esparce por encima una capa gruesa de *hagelslag* (el de la marca De Ruijter es el mejor) y cómetelo sin demora. No olvides ponerte un plato debajo de la barbilla para no dejarlo todo perdido.

SORPRENDENTES, ESTIMULANTES, REFRESCANTES, IDEALES PARA ABRIR EL APETITO

Ya hemos visto que siempre es la hora del desayuno en algún lugar del mundo. Pero lo que tampoco deberías olvidar es que «siempre» es la hora de tomar una copa.

Lo del alcohol por la mañana es un tema controvertido. Mi padre me llamaría borrachín si me viera bebiendo un trago antes del mediodía, pero mucha gente considera que no hay nada como un cóctel después de desayunar, ya sea la mañana del día de Navidad, para celebrar un cumpleaños o la visita inesperada de un viejo amigo.

Lo mismo que un digestivo se toma para asentar el estómago al final de una comida, un cóctel puede humedecerte los labios y hacerte salivar antes de empezar a comer.

Una consecuencia del reciente movimiento en defensa de la salud a cualquier precio es que estamos perdiendo poco a poco el placer de combinar la comida con el alcohol. Una bebida intensa y cítrica va de maravilla con la cremosidad de los huevos benedictinos, y, para una vez que organizas una fiesta, no hay nada mejor que una buena copa llena de color.

Todos los cócteles son para una persona, a menos que se indique lo contrario.

12

LA HORA DEL CÓCTEL

ALMÍBAR DE AZÚCAR PURO

Si alguna vez te has sentado a la barra de un bar a mirar cómo alguien prepara los cócteles, estarás de acuerdo en que resulta fascinante.

Azúcar disuelto en agua (parece una estupidez incluso mencionarlo). No es una receta, pero sí la clave de muchos cócteles en los que se podría creer que el secreto es la coctelera. En cuanto tengas este almíbar de azúcar puro en tu arsenal, podrás dejar planchado a cualquiera que te pida un China Club, un French 75 o un Pisco Sour.

En un cazo, calienta todos los ingredientes juntos hasta que el azúcar se disuelva. Espera a que se enfríe y viértelo en una botella dosificadora de plástico con tapón.

Se conserva 3 semanas en el frigorífico.

1 taza de azúcar blanco (el azúcar moreno también es estupendo para darle un toque acaramelado)

1 taza de agua
Piel de naranja, de limón o de lima (opcional)

MILO MARTINI

Milo es la bebida de chocolate malteado más conocida de Australia y muchísimos niños han crecido con su sabor. Y ahora, para los que ya se han hecho mayores, se ha creado este mejunje malteado, deliciosamente mantecoso y con un matiz intenso de café. Una especie de Martini de expreso con un toque de las Antípodas, perfecto si quieres darle vidilla a tu #avotoast.

En una taza, disuelve el Milo con unas cucharadas de agua fría hasta tener una pasta. Haz lo mismo con el expreso instantáneo, si es el que vas a utilizar.

Pon todos los ingredientes en una coctelera, tápala y bate con energía.

Viértelo en copas de Martini y adórnalas con una pizca de Milo espolvoreado por encima.

1 cdta colmada de Milo, o de cualquier chocolate instantáneo malteado
Un chupito de expreso frío o 1 cdta colmada de expreso en polvo

25 ml de Kahlúa
50 ml de vodka
25 ml de almíbar de azúcar puro (véase más arriba)
Hielo

OYSTER SHOOTERS

Mi amiga Adrianna, @seeadrianna, es la única persona que conozco que es natural de Dalston pero que tiene raíces en Nueva York e Italia. Sus dos mejores remedios para la resaca son una lata de Fanta helada o este Oyster Shooter, tan sospechoso como efectivo.

Las ostras y el vodka no parecen pegar mucho, pero lo hacen. Si estás de verdad muy resacoso y alguien puede preparártelo, te sentará como una bendición. Es como un Bloody Caesar en un trago.

Si tienes una buena resaca pero no quieres ir al hospital, ten mucho cuidado cuando abras las ostras

Pon en un vaso helado la ostra y su jugo, vierte el vodka y luego el zumo de tomate, si lo vas a añadir. Agrega el Tabasco y el zumo de limón a tu gusto. Tómatelo de un trago.

1 ostra recién abierta con sus jugos
25 ml de vodka helado
Zumo de tomate (opcional)
Tabasco
Zumo de limón

MUERTE EN LA TARDE

Estoy hablando de tomar una copa por la mañana. A algunas personas les repugna la idea de tomar alcohol antes del almuerzo, pero afortunadamente yo no conozco a ninguna de ellas. La mayoría de la gente que conozco disfruta tomando un cóctel para desayunar.

Muerte en la tarde (que tomaremos por la mañana, desde luego) es engañosamente fuerte. Hemingway aconsejaba beber de tres a cinco despacito, pero creo que antes del mediodía uno solo es más que suficiente.

Me gusta que la absenta quede flotando por encima del champán; crea un efecto precioso que sin duda impresionará a tus invitados y probablemente también a ti.

Corta con un pelapatatas un trozo de piel de limón de 5 x 7 cm. Estrújalo dentro de la copa de champán para que libere los aceites esenciales y frótala por el borde de cristal. Métela dentro al final.

Llena tres cuartos de la copa con champán.

Sujeta sobre la superficie del champán la parte abombada de una cuchara puesta del revés. Vierte la absenta sobre el dorso de la cuchara para que caiga en el champán. De este modo se evita que caiga al fondo de la copa.

Sirve de inmediato.

1 limón
25 ml de absenta
Champán

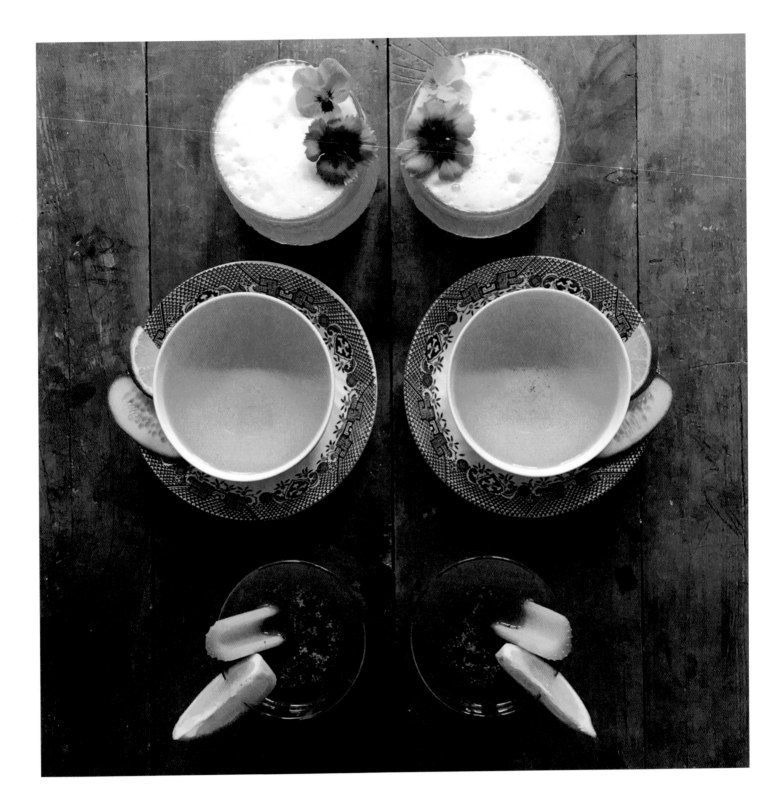

BLOODY MARY

Nunca he tomado un Bloddy Mary que no me haya gustado. Es probable que la leyenda de que se inventó en el año 1920 en el Bar Harry de Nueva York sea cierta, pero no ha podido ser confirmada. Lo que sí se sabe es que su fama comenzó en el bar King Cole, de Nueva York, y que Ernest Hemingway fue uno de sus grandes aficionados.

Cuando me senté a escribir esta receta me di cuenta de que ¡no había medido en mi vida las cantidades para hacer un solo cóctel! Aunque sí he bebido muchos muchos cócteles, su elaboración siempre ha tenido unas bases *ad hoc* (que funcionaban a la perfección). Hasta ahora. Porque el Bloody Mary en particular es, pese a su sencillez, complicadísimo.

Además, tiene muchas versiones con las que jugar, puedes añadir un trago de jugo de almejas para un Canadian Twist, convertirlo en un Bloody Caesar, cambiar la Worcester por Henderson's Relish, o el Tabasco por la Sriracha cuando se te haya secado la botella. Así pues, es fácil encontrar tu versión preferida.

Comienza poniendo el vodka en el congelador al menos 1 hora antes de preparar el cóctel. El vodka de calidad no se congelará, así que puedes dejarlo en el congelador la víspera. También puedes meter la jarra en el congelador.

Si vas a utilizar rábano picante fresco, córtalo en bastoncitos (10-15 trozos), y ponlos en la botella de vodka, para luego agitarla con suavidad. Si vas a utilizar rábano picante rallado de bote, añade a la botella 1 cucharada y agítala bien. Déjalo en infusión 30 minutos.

Vierte en una jarra grande el jugo de tomate, el Tabasco, la salsa Worcertershire, la sal, la pimienta y el zumo de limón. Remueve muy bien hasta que se haya disuelto la sal. Vierte el vodka, pero hazlo a través de un colador para que ninguno de los trozos de rábano picante caigan en la jarra.

Sírvelo en vasos altos de whisky, con una rodaja de limón, una rama de apio y un poco de hielo.

Para 3-4 copas

300 ml de vodka
2 cm de rábano picante fresco
o 1 cdta del rallado en conserva
1 l de zumo de tomate
1 cda de Tabasco o de cualquier otra salsa picante
1 cda de salsa Worcestershire, Henderson's Relish o salsa para chuletas A1
1 cdta de sal (puede ser sal de apio, si te gusta más)
1 cdta de pimienta negra recién molida
El zumo de 1 limón
1 limón cortado en rodajas para adornar
Ramas de apio, para adornar (obligatorio)
Hielo

CORPSE REVIVER N.º 2

Como su nombre indica, este cóctel sirve para resucitarte después de una noche larga. En el mundo moderno, sabemos que beber más alcohol por la mañana después de una noche de farra no ayuda a paliar los efectos de la resaca (es más bien una leyenda urbana que puede que nos despierte y nos anime, pero que no hace ningún bien a nuestro hígado). Eso no significa, sin embargo, que ciertas «curas» no sean deliciosas (si nos hacen algún bien o no, es irrelevante).

Corpse Reviver n.º 2 es un cóctel perfectamente equilibrado, con el toque mágico de lo macabro (el manto fantasmal de la Hechicera Verde). La absenta, también conocida como la *Fée Verte*, «el Hada Verde», es originaria de Suiza, además de un espirituoso desconocido. Estás muy equivocado si crees que te volverá loco o que te convertirá en un criminal, nada de eso es cierto (Van Gogh ya estaba como una regadera).

Una vez que los beneficios del Corpse Reviver n.º 2 comiencen a hacerte efecto, o si te despiertas a media noche, puede que te apetezca seguir con una Muerte en la tarde (véase página 197) para que continúe el buen rollo.

10 ml de absenta o pastis
25 ml de ginebra
25 ml de Cointreau o triple seco
25 ml de Lillet Blanc
25 ml de zumo de limón
Hielo

Mete la copa de Martini en el congelador durante unos minutos antes de empezar a preparar el cóctel.

Vierte el ajenjo o la absenta en la copa helada y agítalo para que el líquido rebañe el interior de la copa y baje su temperatura. Reserva.

En una coctelera vierte ginebra, Cointreau, Lillet Blanc y zumo de limón. Añade un puñado de hielo y cierra con la tapa. Bátelo 10-15 segundos, hasta que la coctelera se ponga demasiado fría para tocarla.

Tira la absenta de la copa después de que haya dejado una capa fina en el interior. Sirve en ella el cóctel a través de un colador.

Bébelo de inmediato.

MAMÃE, EU QUERO

Cuando te fijas por primera vez en alguien, hay ciertas cosas que necesitas saber de inmediato; de dónde es, lo que le gusta y lo que no le gusta comer, si alguna vez ha considerado o no tener una caravana (en cuyo caso no hay nada más que preguntar) y cuántos gatos son demasiados gatos. Mark y yo descubrimos nada más comenzar nuestra relación que ambos nacimos en verano, que nos encanta ir en bicicleta a todas partes y que nuestras madres se llaman Yvonne.

Es posible que no sea el nombre más de moda hoy en día —no conozco a nadie de menos de veinte años que se llame Yvonne—, pero en el Glasgow y en La Haya de los años cincuenta, Yvonne era el último grito en nombres de niñas.

Lo mismo ocurre con el aguardiente de melocotón. Aunque ya no está de moda, seis grados lo separan del nombre Yvonne. El nombre proviene de la palabra *yew*, «tejo». La madera de tejo fue la más utilizada para fabricar arcos, el arma del arquero. La marca más famosa de destilado de melocotón es Archer, que significa «arquero». *Et voilà!*

Hielo
25 ml de aguardiente de melocotón
25 ml de ron blanco
25 ml de King's Ginger (whisky aromatizado con jengibre)
25 ml de zumo de lima
½ cdta de extracto de vainilla
Unos toques de amargo de angostura
Anís estrellado para adornar

Pon un puñado de hielo en la coctelera, junto con todos los ingredientes menos el anís estrellado. Tápala muy bien y agítala enérgicamente hasta que esté demasiado fría para tocarla con las manos. Vierte el líquido en una copa de Martini helada.

Adórnala con una sola estrella de anís mientras escuchas a Carmen Miranda cantando *Mamãe, eu quero*.

DIRTY KERMIT

La Rana Gustavo (Kermit the Frog en inglés) ha servido de inspiración para esta copa (puedes reírte todo lo que quieras). En septiembre de 2015 esa rana despreciable abandonó a la señorita Peggy por una novia más delgada y más sexi conocida como Denise. Junto con otra mucha gente de mi generación, el comportamiento abominable del batracio me horrorizó y me entristeció. ¿Era todo esto un culebrón de pareja sin más? ¿O es que mi infancia se estaba desintegrando? La relación más genial en la historia del mundo del espectáculo estadounidense se había terminado. La pobre Miss Piggy no podría superar un golpe semejante.

Hay pocas cosas en el mundo que realmente no pueda tragar. Nunca he probado una aceituna, aunque en esta receta hablemos de zumos verdes y semillas de chía. Un amigo describe la experiencia de beber zumo verde como lamer un cortacesped. La chía me resulta desagradable; no tiene una textura que pueda describir como placentera. Se supone que ambos son muy buenos para la salud, pero, si estuviera buscando un mejunje verde para mi salud, pensaría más en una ensalada o, como este caso, en un cóctel.

Como este cóctel lleva el nombre de Gustavo, el canalla, espero que mientras te lo estés bebiendo pienses en cómo meter a su antiguo amante en la licuadora, la venganza perfecta para la señorita Peggy.

Pon a remojar unos minutos la chía o las semillas de albahaca en el zumo de limón y 250 ml de agua templada, no caliente.

En una licuadora o en una batidora, tritura el apio, el pepino, la lechuga y las espinacas y añade el zumo de lima. Viértelo todo en una jarra.

Vierte el vodka y añade las semillas ya infladas de chía o albahaca, pero reserva 1 cucharadita para el adorno.

Sirve el zumo en un vaso largo y decóralo con una sola hoja de espinaca —los más imaginativos pensaremos que es de un nenúfar— y la cucharada de semillas de chía por encima... como si fueran huevos de rana.

Para 2 copas
4 cdas de semillas de chía
o de semillas de albahaca
El zumo de 1 limón
5 ramas de apio
½ pepino
1 lechuga francesa pequeña
o ½ iceberg
200 g de espinacas frescas (guarda
unas cuantas hojas para decorar)
El zumo de 1 lima
50 ml de vodka muy frío

G&TEA

Poca gente se imaginaría que una bebida con ginebra y tónica puede ser adecuada para acompañar un ágape matutino. Si has visto ya el aguafuerte de Hogarth titulado *Gin Lane* en la colección de la Tate Gallery, entonces sabrás por qué a la ginebra también se la conoce como «La ruina de la madre».

La ginebra, una prima del *jenever* holandés, se aromatiza con enebro —del cual toma el nombre— junto con otros extractos naturales, como anís, cilantro, raíz de regaliz o pimienta malagueta, procedente de África.

Aromatizar alcohol es más fácil de lo que parece y puede transformar una bebida clásica en una completamente nueva. Cuando la ginebra se perfuma con un té Earl Grey de primera calidad, aromatizado con el aceite esencial de bergamota que se produce en Calabria, a los extractos propios de la ginebra se suman otras fragancias.

Utiliza el mejor té en hoja al que puedas acceder y tira a la basura las bolsitas. Tus papilas te lo agradecerán.

Como la vas a aromatizar, es mejor que la ginebra esté a temperatura ambiente, así que no olvides sacarla del frigorífico con tiempo, si es que la tenías ahí escondida. Mezcla el té con la ginebra y déjalo reposar 5 minutos.

Vierte la ginebra a través de un colador de cóctel bien fino en un vaso de whisky. Rellénalo con la cantidad que desees de agua con gas o tónica y adórnalo con lima.

Si quieres preparar una botella entera de ginebra aromatizada con té (o cualquier otro espirituoso), es conveniente que lo dejes en infusión más tiempo en lugar de aumentar la cantidad de té en proporción a la de destilado.

750 ml de alcohol con 25 g de té durante 20 minutos darán el mismo resultado, pero te sugiero que experimentes. Las ginebras tienen diferentes perfiles aromáticos que pueden quedar bien con distintos tes.

50 ml de ginebra seca
5 g de té Earl Grey
Agua con gas o tónica, heladas
Un trozo de lima

EARL GREY WHISKY SOUR

Me vuelve loco la *pavlova*. ¿Cuántas veces, después de hacer una salsa holandesa o una mayonesa, he utilizado las claras para hacer una *pavlova*? Y no me lo he pensado dos veces. Pero ya es hora de cambiar de registro.

Si tienes a unos amigos pasando unos días en casa —o si simplemente quieres dedicar tiempo a mimarte un poco (que es muy importante)—, puedes sorprenderlos con un cóctel hecho con claras de huevo. Para mí es como estar en el cielo, tanto si es la hora del desayuno —al fin y al cabo, lleva té Earl Grey— como si es cualquier otro momento del día. Su suavidad espumosa y sedosa, combinada con su trasfondo ácido, es un contraste maravilloso para, por ejemplo, unos huevos benedictinos.

El almíbar de azúcar es muy fácil de preparar y se conserva varias semanas (véase página 196). Además, tiene la ventaja añadida de que te hace parecer un barman profesional.

50 ml de whisky
1 cdta de té Earl Grey en hojas
Hielo
25 ml de almíbar de azúcar puro
(véase página 196)
25 ml de zumo de limón recién exprimido
1 clara de huevo

Mezcla el whisky y el té en hojas en una taza y déjalo infusionar 30 minutos.

En una coctelera pon tres o cuatro cubitos de hielo y luego el whisky aromatizado, el almíbar de azúcar, el zumo de limón y la clara de huevo. Cierra bien la coctelera y agítala como si estuvieras poseído por el demonio. Vierte el líquido a través de un colador fino en una copa helada. Sírvelo con una guinda en marrasquino.

GIRDERS

En el sentido más amable de la palabra, mi madre está loca de remate. Es así porque es de Glasgow. Como vive en Londres desde hace treinta años, ha perdido parte de su «escocialidad», aunque sigue comiendo el *porridge* con sal.

Si tienes en cuenta que en su Escocia natal «cómo» significa «por qué», las salchichas son cuadradas y existe una cosa que se llama Pizza Crunch (por favor, búscala en Google), entenderás por qué algunas veces me lanzo sobre la comida con un afán desenfrenado.

Allí en las casas siempre hay una botella de Irn-Bru, una bebida con burbujas que se bebe más que la Cola, aunque también es muy popular en todo el mundo, sobre todo donde haya población escocesa. Es de un color naranja tóxico (la leyenda cuenta que se hace con vigas, *girders*, oxidadas)* y el sabor es imposible de describir. Sólo sabe a Irn-Bru.

Pero tienes que recordar que el propósito de beber alcohol por la mañana es llegar a ser abstemio (es decir, de hacerlo muy moderadamente). Intenta decirles eso a los escoceses.

330 ml de Irn-Bru (que no sea sin azúcar)
50 ml de whisky (asegúrate de que sea escocés)
5 gotas de amargo de Angostura
Cualquier vino blanco con aguja

En un cazo, lleva a ebullición el Irn-Bru y redúcelo a unos 100 ml; esto te llevará unos 45 minutos y se puede hacer hasta con 1 semana de antelación. Deja que se enfríe y guárdalo en una jarra o un biberón de cocina.

Vierte el whisky y la reducción de Irn-Bru en una copa de champán y agita hasta que se mezclen bien. Añade el amargo y termina con el vino de aguja.

Adórnalo con una sombrilla de cóctel.

Si no tienes tiempo, una mezcla de mitad Irn-Bru y mitad de whisky te dará valor para afrontar el día.

*Vamos a dejarlo claro: en el Irn-Bru no hay vigas.

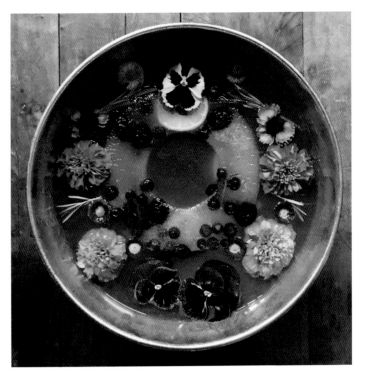

REGENT'S PUNCH

Me encanta el ponche, es festivo y se prepara para compartir.

El ponche debe hacerse a lo grande. No hay nada de cariño ni alegría en hacer un ponche para uno mismo; es como comparar una bolsita de té con una tetera. Es maravilloso prepararlo el fin de semana cuando reúnes a un buen grupo de amigos para pasar un rato relajado alrededor de un *brunch*, o cuando tienes que celebrar algo muy importante.

Los ponches nos acompañan desde hace mucho tiempo. La misma palabra, que significa «cinco» en sánscrito, aparece en todas las recetas tradicionales que tienen cinco ingredientes básicos: alcohol, azúcar, limón, té y especias.

El ponche llegó a Reino Unido a principios del siglo XVII desde la India y el sudeste asiático. El príncipe regente, Jorge IV —el auténtico fiestero del siglo XVIII—, sólo tuvo que introducir unos pequeños cambios para lograr una bebida increíble que hizo las delicias de la corte. La combinación de sabores es fantástica. Estoy seguro de que sus farras también lo eran.

No olvides que la ponchera es el punto de encuentro, el lugar donde socializar, algo así como la máquina de dispensar agua fría. Cada vez que te acerques a servirte el segundo, o el tercero, te quedarás un rato hablando con quien esté allí.

Te aviso: deberías colocar el recipiente de ponche, la ponchera, en la mesa donde se servirá la gente, porque una vez lleno pesará demasiado para moverlo.

Tienes que hacer el bloque de hielo de cítricos el día anterior. Pela el limón o la lima y córtalos en rodajas finitas, pero conserva la piel para luego. En el fondo del envase o del molde de rosca de plástico, coloca en capas las láminas con las ramas de romero y las grosellas rojas. Llena el molde o el envase con agua fría y mételo en el congelador hasta que esté sólido.

Para hacer el ponche, echa el té verde en una tetera con 800 ml de agua recién hervida y 200 ml de agua fría. Espera a que se infusione durante 7 minutos; tiene que estar más fuerte que si fueras a beberlo recién hecho. Vierte el té con un colador en una ponchera.

Añade la piel de limón o de lima y deja que suelte su aroma mientras se enfría. Añade el resto de los ingredientes, excepto el champán, y remueve. Justo antes de que lleguen los invitados, deja correr agua fría por el exterior del bloque de hielo con cítricos para separarlo del molde y húndelo en el ponche. Abre el champán y viértelo encima. Remueve y deja en reposo 15 minutos.

El ponche ya está terminado. Ahora no tienes más que sonreír y disfrutar.

Para 8-10 copas
Para el bloque de hielo
1 limón o 1 lima
Unas cuantas ramas de romero fresco
Grosellas rojas
1 molde en rosca de Savarin grande o cualquier envase de plástico

Para el ponche
2 cdtas de té verde en hojas
130 ml de almíbar de azúcar puro (véase página 196)

300 ml de coñac blanco (es difícil de encontrar, se puede usar coñac normal para sustituirlo)
150 ml de ron oscuro
150 ml de arrack (destilado de la savia de la flor del cocotero, que no hay que confundir con *arak*; utiliza whisky si no lo encuentras)
150 ml de almíbar de piña*
125 ml de marrasquino
1 botella de champán

*Ahora se puede comprar almíbar de piña. Monin es una marca muy conocida. Pero también te resultará fácil hacerlo tú mismo. Pela y quita el corazón a una piña madura pequeña o a media grande y córtala en dados. Prepara el almíbar de azúcar puro que encontrarás en la página 196 y echa la piña dentro cuando el almíbar esté aún caliente. Tapa el cazo y deja en reposo 24 horas. Cuando esté frío, tritura la mezcla y pásala por un colador fino. Añade 50 ml de vodka como conservante. Se mantiene un mes en el frigorífico.

EMPLATAR BIEN ES IMPORTANTE

La comida bien presentada sabe mucho mejor

Puedo afirmar sin ninguna duda, y desde la autoridad de mi experiencia, que la comida presentada con cariño no sólo tiene mejor aspecto, sino que enriquece el placer de comer.

Ni en mis sueños más peregrinos podría haber imaginado lo maravilloso que puede llegar a ser un bizcocho de chocolate sin harina hasta que me zampé uno que estaba dentro de una cobertura de azúcar en Mugaritz, en España, uno de los mejores restaurantes del mundo. El bizcocho era insuperable y yo habría estado royendo aquella dulce cobertura durante días, como un perro. Puede parecer extraño, pero dediqué un minuto por lo menos a examinar el plato, le di vueltas, saboreé el momento y me sentí (aunque la palabra me horroriza) «consciente» de lo que estaba comiendo.

Mugaritz es un ejemplo extremo de emplatado creativo. En la actualidad, sin embargo, hay mucha confusión (y caradura) respecto al hecho de emplatar de forma armónica y bella. He visto patatas fritas servidas en una pala, un desayuno *Full English* en el bol del perro e incluso aros de cebolla fritos en una tubería reciclada de cuarto de baño. ¡Esta escenificación puede tener gracia y ser aceptable siempre y cuando la comida sea buena! La estética jamás puede estar por encima de la gastronomía.

Alguien podría preguntarse por qué hay que preocuparse por el color o el tamaño del plato cuando estás haciendo la cena para la familia, para tu pareja o para ti mismo. Es muy sencillo: porque todos necesitamos más amor en nuestra vida, no menos.

He aquí algunos ejemplos de cómo una misma comida, emplatada de modos distintos, con colores y texturas diferentes, puede resultarnos más o menos apetecible. No estoy afirmando que uno sea mejor que otro; eso es algo que tienes que decidir tú.

Si quieres comenzar a reunir una colección de objetos para la mesa, te recomiendo que acudas en primer lugar a un proveedor mayorista para catering. A menudo se pueden comprar por unidades (en mi caso, por pares) y suelen ofrecer toda clase de cosas interesantes por poco dinero. Sólo te pido que te abstengas de comprar minicubos de basura para las patatas fritas.

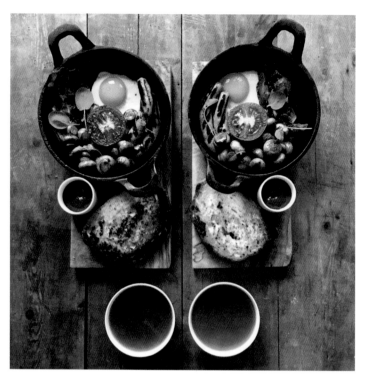

CON UN TAMAÑO NO BASTA
Medidas

No sé si te habrás dado cuenta del caos que reina en las unidades de peso y medida utilizadas en este libro. No ha sido nada intencionado, sino más bien culpa de la pereza. Pero lo cierto es que el mundo tampoco ha sido capaz de ponerse de acuerdo en este tema. En los hogares de China el arroz no se pesa, sino que se mide en relación al número de comensales. El tamaño de tu yuca determinará la cantidad de gachas que vas a cocinar. Y en Reino Unido los productos envasados o a granel se expenden por ley según el sistema métrico decimal, con excepción de las pintas en los pubs, la leche y los metales preciosos.

Quizá te parece que medir la harina a tazas, como se hace en Estados Unidos, es el método más exacto. Mis padres, en cambio, se inclinarían más por pesarla en unidades del sistema imperial o sistema inglés de unidades. Yo la mido a ojo de buen cubero.

La cocina, a pesar de lo que te hayan contado, no es una ciencia exacta. Si alguna vez has hecho dos veces la misma receta y has obtenido resultados diferentes, te habrás dado cuenta de que hay más elementos en juego, además de los ingredientes y los pasos a seguir según la receta. Si quisieras ser exacto, tendrías que pesar los huevos, calcular la cantidad de gluten de la harina y el tiempo que da vueltas la batidora (fundamental en la repostería, pero que aquí no tiene demasiada importancia).

Sin embargo, sí he puesto cuidado en comprobar las cantidades en que se venden ciertos alimentos en los supermercados de Reino Unido. Tengo grabada en la memoria la escena de *El padre de la novia* en que Steve Martin enloquece por culpa de los panecillos que le sobran de los paquetes que ha comprado.

En todas las grandes cadenas de supermercados, el suero de mantequilla va en botes de 284 mililitros. No me preguntes por qué, pero es así. Mis recetas que llevan suero de mantequilla lo convierten en la base de medida del resto de los ingredientes. No hay nada que me fastidie más que los libros de cocina que indican 350 mililitros de suero de mantequilla. Eso quiere decir que tienes que comprar dos botes y pensar en qué otra cosa harás con lo que te sobra o, peor aún, que acabarás tirándolo.

Por no hablar de las recetas que indican siete huevos, o medio huevo, o los libros que insisten en que deberían ser de tamaño mediano o grande. Debes comprar lo que puedas permitirte. Yo he pasado por épocas en las que he tenido que rascarme los bolsillos para poder comprar los huevos más baratos y no se lo deseo ni a ti ni a las gallinas. Hoy me siento agradecido de poder comprar huevos camperos, pero soy consciente de que no hace falta comprar los productos más caros para comer muy bien. Es cierto, sin embargo, que algunos ingredientes sí valen el precio que hay que pagar por ellos: el extracto de vainilla de buena calidad tiene un aroma inigualable. Una vez que lo hayas probado te costará mucho volver al de calidad inferior.

Si quieres tomarte en serio esto de cocinar, deberías pensar en tener en la cocina un par de cosas: una balanza y un juego de tazas medidoras de Estados Unidos (en Australia y Japón las tazas tienen otras medidas). Yo tengo en cuenta el siguiente criterio de conversión: 1 taza de Estados Unidos equivale a 240 mililitros de agua, porque ninguno de los juegos que tengo se acerca ni por asomo a esa cantidad.

Al margen de esto, todo lo demás son satisfacciones. Cocinar es un proceso de aprendizaje. Aún recuerdo los destrozos y las chapuzas que llegué a hacer con un cuchillo sin afilar en la mano. Todo esto forma parte de la diversión y el placer de cocinar.

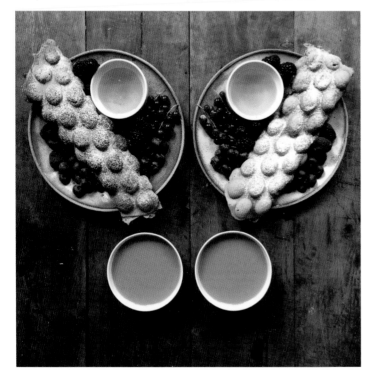
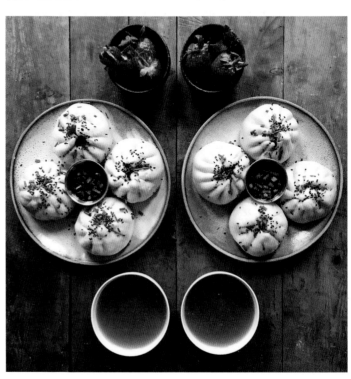

ÍNDICE DE RECETAS

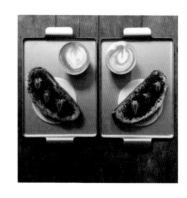
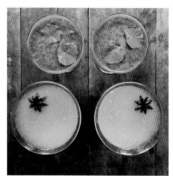

ÍNDICE ALFABÉTICO